"十三五"系列规划教材
江苏高校优势学科建设工程二期资助项目(PAPD)
南京艺术学院本科教材建设基金资助出版

舞蹈创作基础理论
Theory of Choreography

许薇 编著

苏州大学出版社
Soochow University Press

图书在版编目（CIP）数据

舞蹈创作基础理论 / 许薇编著. --苏州：苏州大学出版社，2016.12（2021.6重印）
南京艺术学院本科教材建设基金资助项目
ISBN 978-7-5672-1661-7

Ⅰ.①舞… Ⅱ.①许… Ⅲ.①舞蹈创作—基础理论—高等学校—教材 Ⅳ.①J704

中国版本图书馆 CIP 数据核字(2016)第 255640 号

书　　名：	舞蹈创作基础理论
编 著 者：	许　薇
责任编辑：	洪少华
装帧设计：	薛冰焰
出 版 人：	张建初
出版发行：	苏州大学出版社（Soochow University Press）
社　　址：	苏州市十梓街 1 号　邮编：215006
网　　址：	www.sudapress.com
E - mail：	Liuwang@suda.edu.cn
印　　刷：	苏州市深广印刷有限公司
邮购热线：	0512-67480030　销售热线：0512-65225020
网店地址：	https://szdxcbs.tmall.com/ （天猫旗舰店）
开　　本：	787mm×1092mm　1/16　印张：16　字数：350 千　插页：12
版　　次：	2016 年 12 月第 1 版
印　　次：	2021 年 6 月第 3 次印刷
书　　号：	ISBN 978-7-5672-1661-7
定　　价：	58.00 元

凡购本社图书发现印装错误，请与本社联系调换。服务热线：0512-65225020

作者简介

许薇　博士，副教授，硕士生导师，美国加州艺术学院访问学者。现任南京艺术学院舞蹈学院副院长。中国舞蹈家协会会员，中国文艺评论家协会音乐舞蹈委员会委员，中国艺术医学协会常务理事，江苏省舞蹈家协会理事，江苏省文艺评论家协会理事，江苏省青年艺术家协会理事，江苏省"333高层次人才培养工程"中青年科学技术带头人，江苏省"青蓝工程"中青年学术带头人。获霍英东教育基金会高等院校青年教师奖、南京艺术学院首届刘海粟教学名师奖等荣誉。已出版专著2部，参编教材6部，担任舞剧编剧2部，担任国家级及省级课题负责人6项，成果多次获国家级及省级奖项。

序

 我一直把舞蹈艺术的学理构成视为史、论、术的"三位一体"。事实上,要真正弄懂一门艺术的学理,不能不从"术"入手。对于舞蹈这样一门表演艺术而言,它的"术"是由密切相关的两个方面构成的——舞蹈表演术和舞蹈编创术。从某种意义上来说,舞蹈表演术既往主要是通过剧目排练来逐步习得;而舞蹈编创术除不断进行从动机捕捉到动机发展、从舞句陈述到舞段设计、从情绪流变到情节结构等练习外,还需要对"术"之"理"有清晰的理解和自觉的把握。许薇编著的《舞蹈创作基础理论》,所做的正是舞蹈编创术的理解与梳理。在这个意义上,《舞蹈创作基础理论》相对于舞蹈艺术的基本学理而言是"术",而相对于实际操作的舞蹈编创术而言又可视为"理"。我们可以把它视为舞蹈评论家与舞蹈编导家对话的平台、沟通的桥梁和联系的纽带。

 记得美学大师朱光潜先生曾有"不通一艺莫谈艺"之论。而从一门艺术的技术构成来说,我还十分认同"隔行如隔山"的坦言。为什么"行"与"行"之间有"山"相隔,就在于"技"——技的特性、奥秘及系统构成镌刻出"行"的边界。"技"或许并非"行"的评价准则,却可视为它的入门路径。也就是说,"不通一艺莫谈艺"指的是"一艺不通一艺莫谈",而非"通了一艺诸艺可论"。鉴于此,许薇编著的《舞蹈创作基础理论》正可作为行外之人的入门之径。

 许薇本科就读的是北京舞蹈学院舞蹈学系。考该院舞蹈学硕士时

报的是我的"舞蹈美学"方向,后因我调任国家文化部艺术司履新而师从在中国舞蹈美学方面颇有建树的袁禾教授。这之后,她又考入中国艺术研究院研究生院,师从冯双白研究员攻读博士学位。我印象中的许薇,十分热爱舞蹈学的教学工作——本科毕业后就回到南京艺术学院,获硕士、博士学位后仍是一再折返……这使她成为南艺舞院高等舞蹈教育的奠基者之一。在她被南艺任命为舞蹈学院副院长之际,她的《舞蹈创作基础理论》也将正式出版,作为她既往的老师和现在的同事,我愿她在"双肩挑"的岗位不惧艰辛,再创新绩!

于 平

2016年元旦

目录

第 1 章 舞蹈创作的基本特征

- 003　第一节　舞蹈创作的概念
- 003　　　一、舞蹈创作的含义
- 004　　　二、舞蹈创作与舞蹈编导
- 015　　　三、舞蹈创作基本理论与实践
- 017　第二节　舞蹈创作的特点
- 017　　　一、编导合一
- 019　　　二、时空结合
- 021　　　三、情动于衷
- 024　　　四、虚实相生
- 026　第三节　舞蹈创作的步骤
- 026　　　一、题材选择
- 034　　　二、主题提炼
- 039　　　三、舞蹈构思

第 2 章 舞蹈编创的基本要素

- 049　第一节　舞蹈动机
- 049　　　一、舞蹈动机的概念
- 053　　　二、舞蹈动机的选择
- 055　　　三、动机的发展变化
- 059　第二节　舞蹈形象
- 059　　　一、舞蹈形象的概念
- 060　　　二、舞蹈形象的捕捉
- 067　　　三、舞蹈形象的塑造
- 072　第三节　舞蹈语言要素
- 072　　　一、舞蹈语言的特征
- 076　　　二、舞蹈语言的功能
- 082　　　三、舞蹈语言的层级
- 088　第四节　舞蹈结构要素
- 088　　　一、舞蹈结构的概念
- 089　　　二、舞蹈结构的作用
- 096　　　三、舞蹈结构的分类

第 3 章 舞蹈编创的基本技法

- 107 第一节 不同训练方式的编创技法
- 107 一、即兴编舞
- 112 二、音乐编舞
- 117 三、命题编舞
- 124 四、环境编舞
- 130 第二节 不同舞蹈体裁的编创技法
- 130 一、独舞的编创
- 135 二、双人舞的编创
- 142 三、三人舞的编创
- 148 四、群舞的编创

第 4 章 舞蹈创作的时空呈现

159	第一节	时空概念
159		一、舞蹈时间
160		二、舞台空间
164		三、舞蹈中的时空观
167	第二节	时空要素
167		一、速度与节奏
171		二、造型与构图
182	第三节	时空类型
183		一、单一时空
186		二、复合时空

第 5 章　舞蹈创作中的其他艺术形式

- 197　第一节　舞蹈音乐
- 197　　一、舞蹈与舞蹈音乐的关系
- 203　　二、舞蹈音乐对舞蹈的作用
- 208　　三、关于舞蹈音乐创作的问题
- 211　第二节　舞台美术
- 211　　一、舞蹈服饰的运用
- 220　　二、舞蹈道具的运用
- 224　　三、舞蹈灯光和布景的运用
- 231　第三节　多媒体舞台
- 232　　一、多媒体舞台的表现形式
- 236　　二、多媒体舞台的特点
- 240　　三、多媒体技术在舞台呈现中的作用

247　**图录**

第1章

舞蹈创作的基本特征

导　语

　　本章分为三节，从舞蹈创作的概念、舞蹈创作的特点以及舞蹈创作的步骤三个方面展开系统分析与梳理，由此较为深入地阐述了舞蹈创作的基本特征。"舞蹈创作的概念"一节着重对舞蹈创作的含义、舞蹈编导所应具备的各项能力及舞蹈创作基本理论与实践之间的辩证关系进行分析，由此说明了舞蹈创作的有效开展需要依托编导复合的知识结构与综合的艺术素质；"舞蹈创作的特点"一节主要将舞蹈创作的特点归纳为编导合一、时空结合、情动于衷及虚实相生，从本体和外在的不同层面与角度综合概括了舞蹈创作的各类特点；而"舞蹈创作的步骤"一节则将舞蹈创作的具体步骤划分为题材选择、主题提炼及舞蹈构思，进而阐释了舞蹈题材的概念、分类与题材选择的特点，舞蹈主题的概念与主题提炼的特点，以及舞蹈构思的概念与内容，由此进一步表明舞蹈编导所承担的具体任务，及其在不同创作环节中所应关注的要点与重点。总体而言，舞蹈创作的基本特征反映在舞蹈编创过程的各个方面，因此，舞蹈编导在实践中应当有意识地对自身的艺术创作不断进行总结和思考，从而做到尽可能深入地把握舞蹈创作的本体规律。

第一节　舞蹈创作的概念

一、舞蹈创作的含义

　　舞蹈是一种以人体动作为语言的艺术形式，是人们的思想和情感最直接、最强烈、最充分、最纯粹的表现形式。古人云："咏歌之不足，不知手之舞之，足之蹈之。盖乐心内发，感物而动，不知手足自运，欢之至也。"当人们的情感达到极致，用语言与其他方式都无法尽情宣泄时，舞蹈是最好的抒情表意之举了。舞蹈艺术具有动态性、抒情性、综合性等艺术特征，它结合了各类艺术形式，用舞蹈形象来表现人们内在深层的精神世界，反映社会生活。

　　舞蹈是众多艺术门类当中的一种。艺术是人们在生活中对客观事物的审美反映，创作则是艺术形式的最高追求。舞蹈创作是由舞蹈编

导通过对客观事物、主观情感等的认识和感触，以人的肢体为载体，以审美性和创造性为目标，并运用舞蹈独有的艺术表现形式实现对作品的创造。它是编导将内在情感转换为舞蹈语言的过程，不同的编导结合自身的体会创作出不同特色的作品，形成独特的创作风格。其中，舞蹈语言的设计和编排是舞蹈创作的重要因素，舞蹈编导通过舞蹈语言来塑造舞蹈形象，用舞蹈形象来表现作品的主题思想和情感。

舞蹈创作和其他艺术创作既有相同点又存在区别。一方面，舞蹈创作与其他艺术创作一样，都是主客观对立统一的结果。同时，舞蹈创作又是社会文化对立统一的反映，它具有与时俱进的特点，是伴随着社会的审美标准而发展变化的。另一方面，舞蹈创作又有别于其他艺术创作，舞蹈创作的构思始终离不开舞蹈动作，对可舞性动作的选择，对生活动作的夸张变形，以及对动作风格的体现等。动作是创作的材料，舞蹈编导需要根据创作的需要对动作进行创造、筛选和变化。通过对动作的动态、节律和力度元素进行分解，使动作丰富多变而具有独特风格。

二、舞蹈创作与舞蹈编导

舞蹈编导即舞蹈的编创者，舞蹈创作是舞蹈编导对舞蹈作品进行提炼、组织、加工的过程。舞蹈编导是舞蹈创作的主体，其肩负着编剧、编舞、排练和导演的多重使命。对于舞蹈作品来说，不参与编就无法导，这是无法割裂的整体。由于这些特性，舞蹈编导在舞蹈作品创作之初就应开始考虑舞蹈演员的肢体动态、空间调度、舞台美术等各方面的要求。

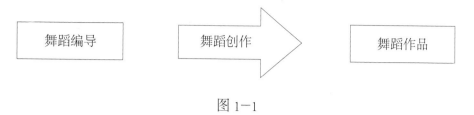

图1-1

如图1-1,舞蹈编导通过舞蹈创作形成舞蹈作品。那么,舞蹈编导不同的素质、性格、观念将造就出不同的舞蹈作品。舞蹈编导的编创过程一般包含了创意构思和艺术创作两个阶段,前者包括对素材的积累、对生活的思考等;后者主要包括题材的选择、动作的设计、情节的注入、形象的塑造、音乐的安排、舞美的布置等。所以,作为一个合格的舞蹈编导,必须掌握舞蹈的基础知识、舞蹈创作的知识以及一些相关的其他艺术知识。舞蹈编导是一个复合型的人才,其知识结构是多元化、多领域的。

首先,舞蹈创作基本理论的学习是舞蹈编导进行编创的重要基础,但编导要完全解决自己的编创能力问题,还需要增强多方面的艺术修养,并进行不懈的艺术实践;其次,舞蹈编导知识结构的自我完善显得尤为重要,尤其体现在对内在文化修养的重视。舞蹈创作中如果融入较深的文化内涵,呈现在观众眼前的将是有血有肉、有深度的作品。深厚的文化修养能使编导将生活的积累升华为艺术的构思,创造出优秀的舞蹈作品;再者,虽说舞蹈编导不可能精通各门类艺术学科,但需要具备文学、美术、音乐等相关的基本知识,另外,还需要对人文学科有所了解,对历史学、哲学以及美学、心理学、社会学、民俗学有所认识。舞蹈编导在整个创作过程中通过对不同环节的把关,创造

出生动而完美的作品。舞蹈编导不仅是舞蹈作品的设计师，还是舞蹈作品创作过程中综合的协调者。对于编导来说，只有掌握了舞蹈创作的特殊规律，才能在编创过程中游刃有余。

综上所述，作为一个合格的舞蹈编导，既是脑力劳动者，又是体力劳动者；既要做案头工作，又要付诸实践。因此，在舞蹈领域中，对编导的综合素质要求颇高，这是舞蹈自身的专业特征所决定的，他们应具备一定的专业条件。要能担当起"既编又导"的重任，需具备以下五个条件。

(一) 掌握精深的专业知识

对于舞蹈编导而言，应掌握精深的专业知识。专业知识是指一定范围内相对稳定的系统化的知识。在各类艺术创作领域，都有其基础理论和技术提供给初学者来学习和实践。这些基础理论和技术是前辈艺术家长期创作实践的科学归纳，它可以使初学者在具备了一定的专业基础后，从一个专业的起点去开展自己的创作之路。对舞蹈专业知识的掌握是舞蹈创作的前提所在，对于舞蹈编导来说，需要熟悉和掌握本专业的知识体系，通过舞蹈语言来传情达意，创作舞蹈艺术作品。

从专业实践知识来看，其一，舞蹈编导首先应该掌握基本的舞蹈语言，如民族民间舞、古典舞、现代舞、当代舞等不同种类舞蹈语言，并懂得综合运用不同舞种的舞蹈语言，在此基础上融会贯通。另外，舞蹈编导应在继承原有语言的基础上对舞蹈语言进行进一步的创新。其二，舞蹈编导应该灵活地运用编舞技法、组织舞蹈语言进行编创，即舞蹈编导需要掌握实践方面的专业知识。"艺不离技"，任何艺术门类的创作都有自己一套独特的技术技法。编舞技法是舞蹈编导进行艺术创作的基

本功，要想熟练地掌握，舞蹈编导需要付出巨大的劳动和精力。

从专业理论知识来看。一方面，舞蹈编导应掌握舞蹈编创的基本技法知识，如独舞、双人舞、三人舞、群舞和舞剧的编创方法。此外，对舞蹈形象的塑造、舞蹈语言的设计、舞蹈构图的安排、舞蹈音乐的选择等都应有系统的学习和了解。另一方面，还应对舞蹈这门学科有全面、系统的了解，从舞蹈理论、舞蹈史等角度进行学习，如围绕舞蹈美学、中西方舞蹈史、舞蹈哲学、舞蹈社会学、舞蹈生理学、舞蹈心理学等方面进行综合了解，以促进舞蹈创作的提升，使编创出来的作品更具广度与深度。一些著名的优秀编导，正是因为他们具有较全面、较深厚的专业知识，才能使其感性直觉与理性认知得到最佳的结合，使作品显示出强大的艺术生命力。

总之，专业知识对于编导而言，是其进行舞蹈创作的基础。舞蹈编导只有综合运用专业知识，才能在理论和实践中取得平衡，达到和谐统一的高度。对于舞蹈编导而言，编创需要经过从"无法"到"有法"，再到"无法"的高层次境界。

（二）具备较高的文化艺术修养

对舞蹈编导来说，应具备较高的文化艺术修养。舞蹈与文学、哲学、历史学等学科有着千丝万缕的联系。另外，从舞蹈的艺术特性来看，舞蹈与音乐、美术、戏剧等姊妹艺术之间又有着不可分割的关系。对于编导而言，如果具备了综合的文化艺术修养，将有利于为编导在构思环节发散思维，在创作过程中博采众长，使其作品具有一定深度和广度。舞蹈是一种综合性的表演艺术，作为艺术众多门类中的一种，它既具有自身的特性，也具有艺术的共性。这就要求舞蹈编创的主体即编导，

既要把握好舞蹈与文学、哲学等学科的关联，又要了解其他姊妹艺术的表现风格和艺术特性，培养综合性的审美品格，提高文化修养。

首先，舞蹈与文学、哲学、历史学等学科从古至今就相互交融，相互影响。例如，舞蹈编创与文学的关系体现在，文学具有形象思维的特征，舞蹈也如此。文学追求其"文学形象"，舞蹈也从未离开过"舞蹈形象"。在今天的舞蹈领域，舞蹈编导通过对文学形象的素材的挖掘，创作出了诸多优秀的舞蹈作品。如古典舞《爱莲说》（见图1）取材于北宋周敦颐的诗词《爱莲说》，在诗词中塑造的"莲"的形象，转化成了赵小刚在舞蹈《爱莲说》中追求的"香远益清，亭亭净植"的"舞蹈形象"。又如在古典舞《孔乙己》中，鲁迅笔下的"孔乙己"，一个潦倒迂腐的穷酸书生的形象被编导胡岩展现在舞台上，在舞者技艺相融的舞动中，塑造了一个生动真实的孔乙己的"舞蹈形象"。因此，文学知识对编导的选材和舞蹈形象的塑造上都有着深刻的影响。再譬如，舞蹈创作与哲学的关系也是密不可分的。哲学思维不仅是科学发展到一定程度的高级思维，也是舞蹈中追求的一种精神境界。

现代舞的创始人伊莎多拉·邓肯曾经说，"哲学概念似乎被当作人的最高的满足"，"只有靠尼采的指导，才有可能……充分显示舞蹈的表现力"。[1]邓肯把尼采视为"世界上第一个哲学舞蹈家"，并将尼采的哲学称作是"精神上的舞蹈"。在一定程度上，邓肯的舞蹈创作受到了尼采哲学思想的深刻影响。其曾在舞蹈创作中体现的"灵魂、肉体、思想浑然一体"[2]，是对尼采的哲学思维的延伸，正是有了这种辩证统一的哲学思维，

[1]转引自徐晓辉.论舞蹈在发展过程中与哲学、文学、戏曲的"接缘性".艺术教育,2007(11):106.
[2]转引自徐晓辉.论舞蹈在发展过程中与哲学、文学、戏曲的"接缘性".艺术教育,2007(11):106.

才有了邓肯挣脱刻板、束缚的旧的舞蹈形式，创作自己新的"自由舞蹈"。

其次，舞蹈与其他艺术学科的关系是密不可分的。舞蹈是一门综合的舞台艺术，对舞蹈编导来说，掌握各门类的艺术知识十分重要。舞蹈编导可以通过大量观摩舞蹈作品，积累专业知识和舞台经验，培养自身的专业修养，以及通过涉足其他艺术的实践活动，例如观摩美展、欣赏戏剧及音乐会等，来培养自身的艺术修为，提高艺术审美能力。舞蹈编导可以从姊妹艺术中学习一些相通的创作手法，通过模仿、临摹、借鉴等方法，逐渐形成自己的创作风格。例如，在舞蹈《千手观音》（见图2）中，舞蹈编导通过对以黄色为主的布光效果和各种不同的光位组合所呈现的效果反复变化，在设计的金色台座背景下，塑造了梦幻般、金碧辉煌的神境，将观音"三头六臂"、"摇身百变"的艺术形象表现得淋漓尽致。再如，在舞蹈《邵多丽》（见图3）中，舞蹈编导将云南的民族歌谣与具有现代感的爵士音乐很好地结合在一起，再加上傣族典型的舞蹈动作语汇，使舞蹈既具备时代的气息，却又不失民族特色。由此可见，舞蹈编导在熟练运用舞蹈动作的编创方法之外，如果能够进一步掌握美术、音乐等其他艺术门类的相关知识，那么，舞蹈作品便会呈现出更好的艺术效果。

（三）积累大量的生活素材

舞蹈编导的生活积累是其创作的先决条件，舞蹈艺术来源于生活，舞蹈编导只有积累了大量的生活素材，才能更好地进行舞蹈创作。生活是一切艺术创作的源泉，没有生活基础的艺术作品，是没有艺术生命力的。因此，舞蹈编导需要具有洞察生活的能力，吸收生活的养分，提炼出适合创作舞蹈的题材。纵观古往今来的艺术创作，都不是凭空

臆造的无病呻吟。舞蹈作为人们社会生活和精神的反映，它应来自生活又为生活服务。综合而言，编导在积累生活素材的基础上，进行创作的方法大致可分为以下几种。

1. 对自然世界的模仿

舞蹈编导通过对自然世界的现象进行观察和积累，并在此基础上模拟自然，进行舞蹈创作。舞蹈与其他艺术的表达方式不同，但他们都有一个最基本的相同点，即艺术创作往往来源于对生活元素的提炼。日常生活中可以利用的舞蹈元素总是极其细微的，这就需要舞蹈编导多留意、多观察，观察事物在周遭环境的变化中形成的多种形态，并对它们进行分析，进行模仿。如傣族民间传统的《孔雀舞》，舞蹈以模仿孔雀的走路、飞跑、拖翅、展翅、晒翅、点水、戏水、欢跳等动作姿态，来表达对美好生活的向往，同时也抽象地表现了傣族女性端庄、温柔的性格特征。

2. 对社会生活的反映

其一，对现实生活的表现。舞蹈编导还应对当下的现实生活有所认识和思考，应结合社会的政治、经济、文化等现象，从生活中提炼素材，挖掘题材，通过舞蹈创作表达情思。例如，舞蹈编导可以在日常生活中观察人们的劳动和生活形象，提炼其动作规律、动作节奏等，创作出典型的、有代表性的舞蹈形态，使之成为鲜活的舞蹈形象。例如，由东北师范大学音乐学院舞蹈系表演的当代舞《进城》，以农民工的现实生活为题材，群舞通过夸张的形体动态、丰富的面部表情，把处于城市边缘的农民工形象表现得淋漓尽致。舞蹈作品中，粗布麻衣、编织袋等服饰道具是对社会生活的再现；匆

忙的步伐、劳累的身体、无奈的心境则通过生活化的舞蹈语言表现出来。舞蹈编导正是提炼了身边农民工的形象，对这些素材进行了典型化的表现，创造了舞台上生动丰满的舞蹈形象。

其二，对传统习俗的表现。舞蹈编导需要对各民族传统习俗有所认识和了解，通过舞蹈创作再现生活。"巧妇难为无米之炊"，舞蹈编导只有多了解各民族、各地域的民间文化、风土人情，才能储备更多的舞蹈素材，丰富作品的创作积累。舞蹈编导可以搜集、学习各地的民族民间舞蹈，了解人民生活中民俗、宗教等各种礼仪，通过研究它们的形式和风格，运用于舞蹈的创作之中。舞蹈编导掌握的这些素材越多，他的编导视野就越广，由此，编导在舞蹈创作中才能扩宽其创作领域，增强其艺术表现力。例如，舞蹈编导何燕敏创作的《盛装舞》以内蒙古西部的独特生活习俗为创作元素，集中表现了蒙古族盛大壮丽的节日气氛以及蒙古女性的高贵与自信。蒙古族的女性，家里大多珍藏着华丽的盛装，每逢重大节日，人们总是盛装出行，互相问候"阿木尔赛嗒"，以此祝福对方幸福安康。该作品正是通过对蒙古族传统习俗的表现，展现了蒙古族女性的独特气质。

总之，自然世界和社会生活都是客观现象，积累则是舞蹈编导的主观行为。只有当某些生活景象与编导的舞蹈思维发生撞击，出现心有所感、情有所动的情绪体验时，这些自然世界或社会生活才能成为创作舞蹈的素材。生活是艺术创作的源泉，舞蹈作品和舞蹈形象的产生都是从生活当中来的，对于编导，只有在生活中认真细致地观察生活，逐步积累来自生活的大量素材，并对它们有真实的

切身体会和实践感受,才能对这些素材进行分析整理。舞蹈编导可以在大量生活素材中挑出具有一定典型特征的素材原型,并在此基础上进行艺术加工,最终创作出打动人心的舞蹈作品。

(四) 具备舞蹈创造性思维

舞蹈编导应具备创造性的思维,创造性思维是一种求新的、无序的、立体的思维,它是人类思维的一种高级形式。在舞蹈创作领域,创造性思维是舞蹈编导应具备的一种特殊思维活动的能力。

法国艺术大师罗丹曾说过:"所谓大师,就是这样的人,他们自己的眼睛去看别人见过的东西,在别人司空见惯的东西上,能够看出美来。"[1]舞蹈编导往往是以舞蹈形象进行思维的,即便是对于司空见惯的事物,都能产生创作舞蹈的灵感,通过想象和创新,把事物用舞蹈语言进行转换表达。创造性思维不囿于已有的秩序的见解,而是寻求多角度、多方位开拓新的领域、新的思路,以便找到新方法和新技术等。舞蹈创造性思维并不是某种单一的思维形式,而是不同思维形式的辩证综合,它是将舞蹈的形象思维、灵感思维和逻辑思维、非逻辑思维等有机结合。将左脑与右脑协同配合的一种思维方法。一般而言,舞蹈编导的创造性思维具有自主性、联动性、多向性的特点。

其一,自主性,主要表现在舞蹈编导需要运用创造性思维进行独立思考和创作。其中,"想象"是重要手段。想象是对生活的概括和提炼,根植于生活,又发展了生活。想象可以使编导所创造的艺术形象比实际生活更高、更强烈、更集中、更典型、更理想化。因此,运用想象

[1] 转引自于平. 舞蹈编导教学参考资料. 北京:北京舞蹈学院内部教材,1997:21.

的手段，编导有利于进行自主性思考和创作。

其二，联动性，是指舞蹈编导运用由此思彼、由浅入深、由小及大、推己及人、触类旁通、举一反三等思维方法，进而获得新的认识和发现。连动方向有三：一是纵向，看到一种现象就向纵深思考，探究其产生的原因；二是逆向，发现一种现象，则想到它的反面；三是横向，发现一种现象，能联想到与其相似或相关的事物。

其三，多向性，表现为舞蹈编导的思维不受点、线、面的限制，不局限于一种模式，既可以是从尽可能多的角度去思考同一个问题，也可以从同一思维起点出发，让思路呈辐射状，形成诸多系列的创意。

综上所述，对于舞蹈编导而言，只有明确舞蹈创造性思维是一种综合而又复杂的心智活动，具有自主性、联动性、多向性的特点，才能针对自我的思维进行训练与实践，进而创作出更多的舞蹈精品。

（五）具备排练组织的能力

舞蹈编导在创作过程中不仅要具备编创舞蹈的能力，还应具备舞蹈排练的能力，以及在舞台合成阶段的组织协作能力。舞蹈排练是编导的一度创作与演员二度创作碰撞、磨合、调整的过程，是一个既充满挑战又充满创作激情、喜悦与痛苦的过程。而组织协作则要求编导作为集编剧、排练与导演于一身的复合型人才，需要对舞台综合艺术，包括舞美、灯光、服装设计、音乐等艺术效果有一定的审美要求，并对整体的创作过程严格把关，尤其在正式演出前要协调好各方面的工作，以保证顺利完成现场演出。

在舞蹈作品的排练阶段，要求舞蹈编导的创作构思开始付诸实践，编导的排练对象即是舞蹈演员。好的舞蹈作品必须经过编导从实践到

认识，再实践到再认识的反复修改。编导通过有成效的排练，能使演员更清晰地了解人物形象，进而促使舞蹈演员进行二度创作，丰富角色性格，更好地结合舞蹈技艺展现创作风格。整个排练过程是编导和演员相互促进、相互磨合、相互启发的创作过程，是使作品更趋完善的过程。例如，舞蹈编导在教演员舞蹈动作的同时，要善于培养舞蹈演员的"内在感情"，提高演员的艺术表现水平。所谓"内在感情"就是凭感觉去捕捉的，往往是只可意会而不能言传的情感。作为舞蹈演员，在无情可动或有情而表达不出时，都需要编导去启发和引导。当排练中演员进入角色后，他们的新体验、再创造都是相当宝贵的。这种创新有时是从编导敏锐的眼光中出现的，有时是在演员的形体动律中反射出来的，编导则需要特别注意在动作中寻找和抓取那些极其微妙的美的瞬间，这正是编导和演员在排练过程中磨合出来的灵感闪现。所以，编导在排练中应该以鼓励为主导，以激发演员更多的创新意识。

在舞蹈的舞台合成阶段，要求舞蹈编导还需具备一定的组织合作能力，其对象是其他的艺术形式，如舞美、灯光、音乐等。例如，在构思环节中，舞蹈编导、舞美师、作曲家的合作是舞蹈创作中常见的现象。由于舞蹈的构思来自编导，故编导需要统筹，常对舞美师和作曲家提出明确的要求，三者之间紧密联系、共同创作。在舞蹈排练环节中，需要编导在宏观和微观两方面都具备对整个现场掌控自如的驾驭能力。舞蹈编导在与舞美师和作曲家的合作过程中，需要拥有一定的合作能力和清晰的思维，同时对自己的创作本身充满自信心；而在舞蹈演出环节中，舞蹈编导还需要充当总指挥，提出对演出效果的构想，指导音响和舞美的现场操作。总之，舞蹈编导既是一个组织者，又是

一个协调者,只有与舞蹈演员、作曲家、舞美师在创作过程的每个环节中默契合作,才能成就一个优秀的舞蹈作品。

综上所述,舞蹈编导应掌握精深的专业知识,以专业理论知识和实践知识为创作基础;同时,舞蹈编导必须具备较高的文化艺术修养,提高综合的审美能力;再者,舞蹈编导还应具备舞蹈创造性思维,积累生活素材,并具备提炼素材、排练组织的能力。当具备了以上这些能力,舞蹈编导把这些优势融会贯通于自己的舞蹈创作中,这将对今后的创作实践大有裨益。

三、舞蹈创作基本理论与实践

舞蹈创作实践是指舞蹈编导按照舞蹈艺术形式进行作品创作的行为。它要求创作者既要具备深厚的文化底蕴、渊博的舞蹈艺术知识,又要具有灵活运用舞蹈体裁、题材、语汇等艺术表现形式的能力,同时还要使作品能够准确地反映时代,反映社会生活,反映人的精神面貌,使作品在内容与形式上成为完善的统一体。舞蹈理论是舞蹈理论研究者从舞蹈实践中提炼出理论认知和经验,并加以概括和总结,最终形成相对系统的理论知识体系。科学的舞蹈理论是从舞蹈实践中抽象出来,又在舞蹈实践中得以证明,并能正确地反映舞蹈的本质及其规律。而舞蹈创作基本理论主要研究舞蹈创作的概念范畴、舞蹈创作的基本特征、舞蹈创作的一般规律、舞蹈创作的过程、舞蹈创作的各类要素、舞蹈创作的具体方法等。

舞蹈创作基本理论是对舞蹈创作实践的总结与提升,具有一定的系统性,对舞蹈实践有一定的指导意义。一方面,舞蹈创作基础理论可以树立起对舞蹈创作的明确认识;另一方面,它可以提供舞蹈编导

有效的创作思维及方法。通过对舞蹈创作基本理论的学习，可以使舞蹈编导的知识体系及创作能力得到完善和提高，并更好地进行艺术创作。研究学习舞蹈创作基本理论，可以克服艺术实践中的盲目性，加强编导编创过程中的自觉性，提高舞蹈编导者本身的舞蹈文化素质，从而提高舞蹈创作艺术质量，提高舞蹈表演艺术水平。著名舞蹈理论家吴晓邦曾强调，无论是演员、教师、编导，都应重视舞蹈理论学习和研究，舞蹈教育要培养学者型舞蹈人才，而不是身体的匠人。舞蹈编导如果只注重舞蹈的创作实践，而忽略了对舞蹈创作基本理论知识的掌握，他的知识结构就会有所缺失，长此以往，将会影响到舞蹈作品的创作质量。同样，在舞蹈的编导教学中，教师除了让学生牢固掌握舞蹈编创技法外，也应让学生对舞蹈的形式、舞蹈的种类、舞蹈的审美风格和文化特征等相关理论进行较为深入的研究和学习。由此可言，一名优秀的舞蹈编导应当注重舞蹈编创技能与舞蹈基础理论知识的贯穿和融合。舞蹈创作基本理论不可教条地指导艺术实践，舞蹈创作实践也不可生搬硬套理论知识，只有在舞蹈创作实践中灵活运用一定的舞蹈创作基本理论，舞蹈编导才能创作出优秀的舞蹈作品。因此，舞蹈编导如果在实践的基础上能够进一步系统掌握舞蹈创作基本理论知识，那么，其舞蹈作品的创作将更加游刃有余。

总体而言，舞蹈创作基本理论与实践是相辅相成、缺一不可的，编导应当辩证统一地协调好两者之间的关系，并通过对二者的有机结合，进而有效地服务于舞蹈创作。舞蹈创作基础理论是经过抽象思维的归纳与整理而形成的，具备一定的科学性与系统性，它有助于编舞实践活动的有效开展。可以说，没有实践的理论是空洞的理论，没有

理论的实践是盲目的实践。因此，编导应当有意识地提高运用舞蹈理论来完善舞蹈创作实践的能力，从而使舞蹈的创作理论能在舞蹈作品中得以践行，使得舞蹈作品的创作具备多样化的方法，由此不断提高自身的编创水平和能力。

第二节　舞蹈创作的特点

一、编导合一

由于舞蹈艺术的特殊性，在舞蹈作品创作的过程中往往"编"和"导"由一人担任，故统称为"舞蹈编导"。舞蹈编导是集编排与导演于一身的复合型人才。作为表演艺术，但凡舞台上演出的作品，都有编（剧）、导（演）、演（员）三种专业相对不同的分工。在电影、电视、戏剧、戏曲等艺术中，编剧和导演通常是分离存在的，而在舞蹈中，舞蹈编导是集"编"和"导"于一身的创作主体。不同的艺术形式会按照各自不同的艺术规律展开"编"和"导"的工作。例如，在戏剧艺术中，剧作家只需编写剧本即可，而进行舞台艺术的创作则是导演的事；而在舞蹈艺术中，舞蹈编导本身既是舞蹈剧本和"台词"（舞蹈动作）的创作者，又是把它们搬上舞台的导演，肩负着"编"和"导"的双重使命。

在舞蹈"编排"的初步阶段，编导在整合自身创作能力与艺术修养的同时还需不断更新理念，在作品的构思和审美上做到与时俱进；而在舞蹈"编排"的后期阶段，编导则需要在宏观的层面上综合性地把握和确定舞蹈作品的整体结构、舞蹈动作的编织安排以及道具服装的构思设计等，并对前期创作进行调整修改。情节芭蕾的奠基人诺维

尔曾说道:"广泛地流行着这样的看法:似乎舞剧编导可以坐着编舞剧,通过书面或口头指示出各种舞步、姿态、分组、动作、表情和手势。其实,没有一种职业比舞剧编导的职业在体力和脑力方面更令人疲劳的了,他既要提供又要创作舞步,还要把它们示范出来,如果演员不能马上理解,那么他还得从头开始连续示范许多次……"①

而在舞蹈作品的"导演"环节之中,编导既需要指导演员的表演,还需要有效地指导舞者与舞台现场的磨合。编导指导演员表演的工作通常在进入排练时即已开始,直至舞蹈作品正式呈现在观众面前。编导的一度创作和演员的二度创作在此过程中互为交融,并通过编导的进一步指导而使舞蹈作品日臻完美;而指导舞者与舞台现场的磨合则是指在舞蹈作品的彩排阶段,编导还肩负着指挥舞台现场的任务,需要有效地引导演员走台、舞美效果及音响调试等各个方面。例如,舞台艺术在演出时,都需要一个完整的舞台形象,通过舞蹈编导的"导演构思"把这种融音乐、舞蹈、舞台美术等综合艺术的各个方面统一到一个舞台演出的完整形式中去。俄国著名导演聂米罗维奇·丹钦柯说:"导演是(舞台艺术的)领导者、组织者、演员的镜子。"②戏剧导演的这种使命和职责与舞蹈编导是相同的。

又如,在舞剧的创作中,"编排"环节包含了"编剧"和"编舞"的双重过程。"编剧"一般是指在舞剧创作过程中,由编剧来构思和设计整部作品的情节与内容,并撰写出相应的舞剧台本;而"编舞"则是由舞蹈编导来负责舞蹈动作的设计和舞蹈场面的安排,其间需要

① 转引自薛天,陈冲,胡雁亭,周凯.舞蹈编导知识.人民音乐出版社,1984:5.
② 转引自薛天,陈冲,胡雁亭,周凯.舞蹈编导知识.人民音乐出版社,1984:5.

经历选材、构思、排练等环节。需要注意的是，虽然舞剧编剧和舞剧编导可以分别由两人担任，但在整个过程中二人的创作并非相互独立，而是应当尽可能地做到及时沟通、不断交流，以此确保编创出的舞剧台本不仅在叙事上连贯生动，还应具有鲜明的可舞性与强烈的情感性，如此才符合舞蹈本体的艺术创作规律。

综上所述，对舞蹈编导来说，不参加"编"就无法"导"。编导在舞蹈和舞剧作品的创作过程中需要不断地思考、反复地修改，直到全部排演完毕，作品才呈现出来，这是一项非常艰难、繁重、费心的工作。对于一名优秀的舞蹈编导来说，"编"是全面的构思与创作，舞蹈编导需要把情动于中的题材，通过舞蹈构思来确立主题、提取动作、形成结构，最终完成作品；而"导"是精巧的设计与整合，它既包含了编导自身的表达能力，也体现了语言及动态的传导作用，舞蹈编导要从内在含义和外在表现两方面来启迪舞蹈演员，使其达到最佳表现状态。在舞蹈创作的整个过程中，编导需要对题材选择、内容确定、音乐选择、动作设计、形象塑造、艺术综合协调等每个环节进行把关，编导全程参与到构思 — 编舞 — 排练 — 演出的各个阶段当中。

二、时空结合

舞蹈是一种兼具"时间性"和"空间性"特点的综合性艺术。舞蹈动作表现出的空间延展性和时间延续性是其时空结合的主要特点，在舞蹈创作的过程中，时间与空间互为表里、缺一不可。德国文艺批评家莱辛在他所写的著名德国古典美学著作《拉奥孔》一书中，把艺术分成两大类："诗"与"画"。他说："绘画运用在空间中的形状

和颜色。诗运用在时间中明确发出的声音。"①可见，绘画属于空间艺术，而诗歌属于时间艺术。舞蹈则是时间艺术和空间艺术的长处兼而有之。舞蹈以造型画面去构成人物形象，直接作用于观众的视觉，具有视觉形象的确定性；同时，"舞蹈是流动着的雕塑"②，它以运动的画面去表现故事情节与人物情感，按照时间的推移，使事件或情感的走向得以清晰呈现。

舞蹈的时间是指舞蹈动作在一定空间律动中所占的时值，具有节奏的概念，它通过节拍、秒钟、分钟等计量单位，在舞蹈的进程中使其量化。舞蹈时间中的节奏在舞蹈创作中显得尤为重要，它的变化可以使舞蹈的姿态、造型和动作呈现出不同的对比效果，是形成各种不同舞蹈风格特点的重要因素。同时，编导还可以通过节奏，将各种舞蹈动作依照舞蹈作品的思想感情合乎规律地组织起来，使舞蹈具有丰富的表现力和感染力。再者，舞蹈的时间性还体现在舞蹈动作的速度和舞蹈作品的时长上。速度在舞蹈中的呈现并不是固定的，时间的长短和节奏的快慢需要根据编导的创作动机和对艺术效果的追求来进行处理。例如，在舞蹈作品中，快速的动作通常能给人热情洋溢、激情四射的感觉，而慢速的动作则会添加一份温婉、抒情、诗意和神秘感。

舞蹈的空间不是一个实体，而是一种属性。按照空间的存在方式，空间可分为外在空间和心理空间；按照空间的表现手段，可分为实体空间和虚构空间，舞者在其中通过变化位置而演绎出各种动态形象。因此，舞蹈的空间可谓是舞者身心活动的范围。舞蹈的空间能被感知，

① [德] 莱辛·拉奥孔. 朱光潜译. 北京：人民文学出版社,1979:181-182.
② 薛天,陈冲,胡雁亭,周凯. 舞蹈编导知识. 人民音乐出版社,1984:17.

却无法用手触摸，这使舞蹈空间具有了虚幻而玄妙的特点。舞台上的布景营造了空间环境，舞者的动作中存在着空间感受，舞蹈的调度中出现了变幻的空间，舞美的灯光切割着舞台空间，通过舞蹈编导哲理化、情感化的创作表达，空间可以表现出时而静止、时而变幻的效果。从呈现的客观形态来看，舞蹈空间具有"三维"属性，它由高度、宽度和深度构成。此外，在舞蹈纵向空间的运用中，舞蹈空间还可分为低、中、高三种维度，因此常被概括为"三度空间"。对三度空间的运用是舞蹈编创中的重要环节之一，它集中体现在舞蹈动作的编排与舞蹈调度的设置之上。编导可以通过不同性质的动作和不同样式的路线进行美学处理，尽可能充分而立体地利用表演空间，由此达到表现人物情感、渲染舞蹈氛围的创作目的。

综上所述，舞蹈作为一门融时间、空间于一体的艺术，具有丰富的视觉性和直观性。编导不仅可以利用时间要素，让舞者流动在时间的进程之中，通过动作节奏和动作速度的变化去塑造人物形象；还可以利用空间要素，通过巧妙的空间占有方式而将叙事情节和人物情感生动可感地展现在观众的眼前，由此使舞蹈作品在时间与空间中，呈现出动人的艺术表现力和感染力。

三、情动于衷

《诗·大序》曰："诗者，志之所之也。在心为志，发言为诗，情动于中而形于言。言之不足，故嗟叹之。嗟叹之不足，故咏歌之。咏歌之不足，不知手之舞之足之蹈之也。"[1]由此可见，舞蹈艺术是尤

[1] 《十三经注疏》整理委员会整理. 毛诗正义（上中下册·标点本）十三经注疏（三）. 北京大学出版社,1999:25.

为善于表达人们热烈而激昂情感的艺术形式之一，它是由人类内在情感冲动所引发的人体动作的外化，故而常用以表现并反映人物的内心情感和心理活动。因此，在舞蹈编创的过程中，"情"既是舞蹈编导产生创作冲动的契机，也是舞蹈演员表演时的心理依据。当编导在创作中做到情动于衷、有感而发之时，他所创作出的舞蹈作品才有可能因情感的真实生动而感人。

艺术的创作都是希望在思想感情上打动欣赏者，得到欣赏者的理解和共鸣。因此，情感是艺术创作最主要的动力之一，只有情动于衷（有饱满的激情）而形于外（找到恰当的形式），才能创造出生动的舞蹈形象。舞蹈作品能否感人肺腑，很重要的一点就是看其情意是否真切。例如，著名舞蹈编导张继钢编创的作品《黄土黄》，正是由于他有感于黄土高原上父老乡亲们质朴、淳厚的性格，热爱故土的情感和艰苦奋斗的精神，才创作了这个汉族民间舞蹈作品。在这部作品中，他采用了陕北地区的秧歌节奏及表现风格，准确、形象地表现了黄土高原上人民群众的精神面貌，通过这个舞蹈作品抒发了对曾经哺育过他的土地和人民的亲近与感激之情。

诚如托尔斯泰在《论艺术》中所说："艺术是这样一项人类活动：一个人用某种外在的标志有意识地把自己体验过的感情传达给别人，而别人为这些感情所感染，也体验到这些感情。"[①]舞蹈正是这样，它作为一种表现性艺术，跨越了时间和空间，用形体动作组成语汇，概括地表现人类的思想感情，而不是机械地模拟现实生活的细节琐事。"情

① ［俄］托尔斯泰. 艺术论. 中国人民大学出版社, 2005:15.

感"是舞蹈艺术内在生命的核心,对于编导而言,他的创作不仅需要在自我情感的表达中展开,还应当能够通过不同的编创方式引领观者进入作品所营造的情感之中。首先,编导应当考虑如何引起观众在情感上的共鸣。编导可以通过对日常生活的敏锐洞察和捕捉,在舞蹈创作中针对一些典型事件、社会现象进行深刻表现和反映,由此令观众收获情感上的认同和共鸣。因此,一个优秀的舞蹈编导需要在作品中进行恰当的情感表现,将内部情感通过某种形式呈现于外部,以影响和作用于他人。其次,编导还应当考虑如何在舞蹈作品的高潮部分设置情感爆发点,以此吸引观众更为深入地融入作品的情境氛围之中。舞蹈的高潮部分通常集中体现了一部作品的主题思想,它是人物性格成长和发展的转折点或最高点。精彩的舞蹈高潮常常能够将观众带入如痴如醉的境地,当观众们沿着作品的情感线索而不断深入其中时,作品的情感内涵便会与欣赏者的心理情感碰撞出意料之外的火花,编导即可由此引领观众进入自己意欲营造的情境之中。此外,在整部作品的创作当中,舞蹈演员往往也发挥着二度创作的作用。他们将内在生命的情、意、气、力贯注到舞姿、动作、技巧中,用形体动作来推动内在情感的发展,由此配合着舞蹈编导共同诠释出动人的舞蹈作品。

 如上所述,舞蹈是最能直接表现人类情感的一门艺术,它最鲜明的内在特性即抒情性。正如闻一多先生所认为的,舞蹈是"生命情调最直接、最实质、最强烈、最尖锐、最单纯而又最充足的表现[1]。"因此,在舞蹈创作中,编导应当充分把握舞蹈艺术长于抒情的本质特点,

[1] 转引自于平. 中外舞蹈思想概论. 人民音乐出版社, 2002:411.

在深入挖掘人物内心活动的基础上，综合运用各种形式和手段赋予人物以深刻而饱满的情感，由此塑造出鲜活生动的舞蹈形象。

四、虚实相生

"虚实相生"属于中国美学的范畴，也是舞蹈在意象营造过程中的一种体现。舞蹈艺术中表现的"实"一方面是指写实的动作，另一方面则是指写实的环境。指向性动作就是一种写实的表现，它是一种不用语言而以人体动作、手势和面部表情来表达情节的手段，经常运用在叙事性舞蹈中，起着表现主题、完善表现力等多重作用。而舞蹈艺术表现中的"虚"，一方面是指对人体动作进行高度提炼，使之具有审美性、典型性和代表性的特征。由舞蹈动作的"虚"所延伸创构出来的空间包含着很多内容，能够集中表现某一种意义、某一份情感、某一段时间和某一个空间。另一方面，"虚"是指舞蹈创作中结合舞美灯光、空间调度等形式而实现的"虚"境，是舞蹈意境营造的重要因素，正是要通过舞蹈形式的"虚"，使舞蹈作品达到"一花一世界，一沙一天国"的意境，使观众通过舞蹈作品传达出的情感去体味人生，去感悟生命，去认识自我，去触摸宇宙，这就是舞蹈艺术的魅力所在。[①]

舞蹈编创的实践证明，一部优秀的舞蹈作品通常应当是虚与实的完美结合。与其他艺术门类相比较而言，这种虚实结合的圆融之境也被大量运用并体现在中国画和诗歌等众多艺术形式当中，例如，在中国画"计白当黑"、"置阵布局"所达到的辩证和谐中充盈着生机与活力，蕴含着"空灵"之意。正如荀子《乐论》曾有载："不全不粹

① 宗白华. 中国艺术意境之诞生. 北京大学出版社,1997:158-174.

不足以谓之美"①,精炼地概括了艺术表现中"虚"与"实"的辩证关系对于产生艺术美的重要性。因为艺术首先要反映自然生活,所以需要强调"实",但艺术也并非对自然生活的照搬临摹,而是对自然生活中各类事物的主要特征进行的概括和提炼,从而更典型地反映出自然生活中的内在意义,所以又需要强调"虚"。舞蹈作为用人体动作来表情达意的艺术,其动作在艺术表现中同样体现着"虚"与"实"的辩证关系,它作为动态造型时,是"实",作为情感符号时,是"虚","虚"与"实"在舞蹈创作中需要结合使用,所谓"不宜尽出于虚,而亦不必尽由于实"②。在舞蹈的创作中,服装、道具、舞美等综合呈现属于写实之形,而舞蹈动作、律动、气息所营造出的意象则属于虚空之法。因此,舞蹈艺术的创作应当在虚实结合中,通过"象"与"象外"的和谐统一,超越有限的舞台而把握无限的意境,由此真正地表现情感、生命乃至艺术的真谛。

综上所述,舞蹈编创的过程是一个营造"虚实相生"意境的过程,同时它也是对美感产生的一种支配和把握。因此,舞蹈创作往往是"虚"和"实"的高度辩证统一。《周易》中有载:"一阴一阳谓之道"③,舞蹈动作的"虚"与"实"二者同样缺一不可。"虚实相生"即是在有限的舞台表现中,使观众顿悟到某种无限的乃至人与自然的精神融合,因此,舞蹈编导应使有"意义"的动作变为有"意味"的动作,令舞蹈恰到好处地表现出深刻的思想情感,既能让观众体味美感、流连其中,

① 杨柳桥. 荀子诂译. 齐鲁书社,1985:566.
② [清] 钱彩,金丰. 说岳全传. 凤凰出版社,2005:序.
③ 黄庆萱. "一阴一阳之谓道"析议. 周易研究,2003(5):14.

又能让观众感悟生命、触摸灵魂。例如，由应志琪编导创作的《小城雨巷》，舞台上粉墙黛瓦的布景，让我们深深体会到江南的色调和气息。台前的道具——桥，更是提供了一个空间层次，让观者直观地感受到了"小桥流水人家"温婉的江南意蕴。而舞者轻盈优美的步伐和婀娜婉转的舞姿则是以舞蹈动作的虚拟象征性，进一步地将江南女子水柔和的气质与韵味诠释得淋漓尽致，通过对虚实结合手法的巧妙运用和兼收并蓄，带领欣赏者融入作品的江南意境之中。

第三节 舞蹈创作的步骤

一、题材选择

（一）舞蹈题材的概念

所谓舞蹈题材，是指编导在深入观察和体验生活的基础上，对其进行选择、提炼、加工后而成为舞蹈作品内容的材料。它不仅是对历史或当下的生活事件及生活现象的客观反映，也构成了舞蹈创作的最基本要素。舞蹈题材既可以来源于创作者对现实生活的直接感悟，也可以来源于对耳熟能详的艺术作品的间接借鉴（如受到音乐作品、影视剧本及文学作品的启发）。无论是直接感悟还是间接借鉴，都需要编舞者从原始素材中归纳出最适合舞蹈作品表现的题材，以此为整个舞蹈作品的创作做好有益的铺垫。

舞蹈题材是由客观的社会生活以及编导的主观能动性这两个不可分割的方面所共同构成，是主客观有机统一的整体呈现。总的来讲，选择题材既是舞蹈作品的内容和形式得以形成的前提条件，也是产生和表现舞蹈形象与舞蹈主题的依托。同时，这一编创环节还会对整部

作品艺术风格的确立产生较大程度的影响。舞蹈作品的选材应当丰富多样，并尽可能从不同的角度和视域去反映历史、当下、生活、百姓等各种人生状态与精神风貌。从这个意义上说，日常生活可以为舞蹈题材的借鉴提供广泛的来源，但它们需要通过编舞者的悉心提炼和艺术加工后才能真正成为适宜可用的舞蹈题材，否则只能被视为原始的创作素材。正因如此，舞蹈题材的选择不但体现了编导自身的专业素养与审美品位，更影响并决定着舞蹈作品的最终走向。换句话说，舞蹈选材是否得当是舞蹈作品创作前期相当重要的一环，它将直接关系到作品的成败。

（二）舞蹈题材的分类

一般而言，舞蹈题材有广义和狭义之分。从广义的角度来看，舞蹈题材涵盖作品所展现的不同时期内社会生活的各个领域，抑或泛指作品所反映的各类生活事件及社会现象；而从狭义的角度来看，舞蹈题材则是指编导在作品中所具体描绘的，经过集中、概括、提炼、组织、加工而形成的特定的事件或现象，它内在地包括了人物、情节、环境、情感等要素。通常，狭义的舞蹈题材既包括基于真实生活的原材料，也可加入艺术虚构和想象的成分。综观舞蹈作品中所常见的创作题材，通过整合性分类可将其主要归纳为现实题材、历史题材、自然题材、神话题材及文学题材等主要类型。

1. 现实题材

在舞蹈领域中，现实题材是指直接、真实地再现生活图景，并能客观地体现和反映社会现实中人们精神面貌与思想感情的艺术题材。该类题材的创作具有忠于生活、直面人性的特点，通常带有强烈的情

感指向，并以敏锐的视角、深沉的思考对各时期社会现象针砭时弊，具有强烈的人文思考和时代高度。例如，舞蹈《哎，无奈……》就是一个现实题材的作品，编导出人意料地将人们司空见惯的家庭矛盾搬上了舞台，并以节奏明快的现代舞语汇、娴熟流畅的双人舞技巧以及形象生动的叙事情节，完成了一次洞悉现代人内心困惑与焦灼情感的无奈表达。这个借用舞蹈语言揭示人生、反映生活的双人舞充满了对社会现实的深刻思考，提示人们从信任、忠诚等多角度来重新考量自己的生活和生活中的自己。

2. 历史题材

所谓历史题材，是指运用舞蹈的表现手段来重现某一历史事件或塑造某一历史人物形象的一种题材。这类题材不仅能够让观众通过鲜活的舞蹈形象而深刻感知到历史中人们的生活情境与精神风貌，还可以借古鉴今，在与当代人们的思想意识及情感心理相互交织、呼应的过程中，发挥一定积极有益的社会作用。编创历史题材的舞蹈作品要求编导在充分了解相关史实的基础上进行，并在保留其真实性的同时注入一定的现代意识，由此使作品的创作在新时期背景下折射出更具时代意义的历史价值。例如，在双人舞《七步》中，编导就是以《七步诗》的历史典故为舞蹈题材，通过深入剖析曹操之子曹丕、曹植间紧张微妙的人物关系以及兄弟二人迥异的性格特质，将著名历史人物塑造成为了生动传神的典型舞蹈形象。编导在历史故事的大背景下，以不同动态风格的舞蹈语言，高度概括地展现了曹丕的色厉内荏与曹植的隐忍善良，并借由肢体语言所虚拟出的毒杀与刺杀场面，隐晦地强化了曹丕的阴狠毒辣。在舞蹈中，面对曹丕屡次主动发起的残忍迫害，

曹植虽始终处于被动地位，却透露出不卑不亢的内在张力。编导巧妙运用舞蹈的方式传达了这一对著名历史人物之间"本是同根生，相煎何太急"的复杂关系。

3. 自然题材

舞蹈创作中的自然题材是指编导从各类自然物象或自然现象中捕捉到创作灵感，并通过由此形成的舞蹈主题和舞蹈形象来展示自然生物的外部特征及其内在品格的一种艺术题材。一般而言，以大自然作为题材的舞蹈创作不仅需要编导具备敏锐细致的观察力，能够以舞蹈语言准确生动地模拟出自然物的外在形态，更要求编导进一步将自然界中的动植物予以人格化、性格化，从而借助其外形特征寄托编创者的某种主观意志或思想感情。以舞蹈《两棵树》为例，该作品正是来源于编导杨丽萍对自然物象的捕捉与生活情景的深化。作品通过两个互相缠绕、枝杆相依的树木，暗喻两个热恋中的青年男女相亲相爱、耳鬓厮磨，你中有我、我中有你，同呼吸、共风雨的情景，同时运用托物言志、借物言情的艺术手法喻示了人类携手同进、友爱互助的共同情感，以此讴歌大自然的美丽以及爱情的美好。

4. 神话题材

神话题材泛指各种虚构类题材的总称，它内在地包含了神话传说题材及寓言题材等舞蹈题材。该类题材的舞蹈创作通常取材于广为人知的经典传说或寓言故事，其内容一般由纯粹人为虚构或基于一定史实的事件、人物及地方风物改编而成，在很大程度上反映了古代先民对自然与人文的一种不自觉的艺术创造。虚幻题材类舞蹈作品具有较为浓厚的神幻性质与浪漫色彩，一般还会带有某种道德教育或警世训

诚的意味于其中，由此使作品的思想性与艺术性得以强化和提升。以舞剧《鱼美人》为例，该剧情节由中国的若干民间神话传说融合而成，以芭蕾舞与民族舞相结合的舞蹈语汇讲述了美丽善良的鱼美人与勤劳勇敢的猎人历经重重磨难，终成眷属的爱情故事。舞剧通过"珊瑚舞"、"水草舞"及"蛇舞"等精彩舞段塑造了不同人物形象的典型性格，同时也高度赞扬了主人公对爱情的忠贞，表达了良善终会战胜邪恶的永恒主题。

5. 文学题材

文学题材是舞蹈创作中较为常见的一种题材，舞蹈编导往往乐于从古今中外诸多脍炙人口的文学名著中汲取丰富的编创养料，在文学的思维空间里构思舞蹈作品的主题、形象、结构及动作，从中挖掘出可以展开舞蹈的场景。创作文学题材的舞蹈作品需要编舞者从文学著作中巧妙提炼出最具可舞性的动态元素和叙事情节，做到既能够保留原著中最核心的主旨思想，同时又使家喻户晓的文学形象能够顺利转化为鲜活生动的舞蹈形象，由此使相关作品的编创实现舞蹈性与文学性的有机结合与融汇。例如，女子独舞《家·梅表姐》就是以著名作家巴金的代表作《家》为蓝本而创作的舞蹈作品。编导凭借对文学原著的深刻解读，并不着力于对原著情节的刻板再现，而是选择以体弱多病的梅表姐与高家大少爷之间剪不断的"爱情"为切入口，运用高度凝练的手法表现了封建社会女子的矛盾人生与悲惨命运，由此使悲剧情感的舞蹈主题在凄凉的情境中得到升华。

（三）题材选择的特点

由上述内容可知，舞蹈题材的选择范围是非常广泛的，不同时空

状态下的社会生活中的各类现象和事件都可以被纳入编导的选材范畴。虽然舞蹈作品表现生活的能力十分宽广,但基于对舞蹈艺术本体特征(诸如动作性、情感性、直观性等特点)的客观考量,应当承认并非生活现象的方方面面都适合作为舞蹈题材加以呈现。换句话说,舞蹈题材在选择上既有其较为擅长表现的领域,亦需要尽可能地规避不适于舞蹈语言进行传达的场面。因此,在选择舞蹈题材的过程中,创作者应当遵循舞蹈创作的本体规律,不仅要关注所选内容是否具备能够舞蹈起来的动态因素,还需充分考虑其内在情感当如何以舞蹈语言进行表现,且所选题材还应符合舞蹈表演强烈的直观视觉特征。由此可见,编导在选择舞蹈题材时需要充分考虑其是否具有强烈的动作性、丰富的情感性及生动的直观性等主要特点。

1. 强烈的动作性

不同的艺术形式都各有其独特的表现手段——音乐主要用节奏和旋律进行演绎,绘画主要是用色彩和线条进行渲染,小说主要是以语言文字进行描绘,而舞蹈艺术则是通过经提炼、组织与美化了的肢体动作来表达作品的主题思想,塑造舞蹈的艺术形象。正因为舞蹈动作是舞蹈编创的基础语言,因此,当编导在选择舞蹈题材时,首先需要思考的即相关素材是否便于用人体动作的方式进行表现,具备动态元素是选择舞蹈题材时应当关注的要点之一。可以说,题材中所蕴含的动作编创空间越大,就相对适合于运用舞蹈语言进行表现;相应地,题材中所蕴含的动作编创空间越小,就相对难于运用舞蹈语言加以表现。舞蹈创作的实践表明,当编导所择取的事件或现象运用舞蹈的动态语汇能够得到更为淋漓尽致的表现之时,这样的题材通常被认为是

适合用作舞蹈题材的。

以女子群舞《丰收歌》为例，该作品的创作以江南劳动妇女庆丰收的生产场面为背景，属于典型的现实生活题材舞蹈。由于劳作活动蕴含着强烈的动作性，其中收割、打谷、扬场等动作非常便于转化为艺术化的舞蹈语言，因此，编导通过对生活动作的悉心捕捉和提炼，将农村妇女踏实干练的美德与豪爽乐观的性格刻画得酣畅淋漓。舞蹈在由"泰兴花鼓"和大量生活化动作融汇而成的舞蹈语汇中，生动地展示了人们在农业大丰收时的喜悦之情以及朴实勤劳的劳动者形象，并借由道具黄色纱巾的巧妙运用以及错落有致的动作与构图编排，使稻浪滚滚的丰收场景得到了更加形象与充分的渲染，既具民族特色又不乏时代风貌。

2. 丰富的情感性

众所周知，舞蹈是一门长于通过肢体语言进行抒情的艺术形式，闻一多先生就曾在《说舞》一文中提到："舞是生命情调最直接、最实质、最强烈、最尖锐、最单纯而又最充足的表现。"可见舞蹈早已成为了人类宣泄情感、抒发心绪的最有效和最常见的一种方式。对于舞蹈题材的选择而言，这一创作环节固然也需要以深厚的情感作为基础，因此，编导所选择的题材不仅应当富有强烈的动作性，还应当能够充分体现出鲜明而饱满的情感色彩。也就是说，如果能够做到兼具动作性与情感性，就非常适合作为舞蹈的题材。编舞者可以择取有助于其抒发真情实感的题材，并在此基础上实现以感情引动舞蹈，进而编创出的舞蹈作品会以舞蹈艺术的独特魅力情动于衷地最大限度地感染观众。

以女子独舞《胭脂扣》为例，该作品根据作家李碧华的同名小说

和导演关锦鹏的同名电影改编而成，编导之所以选择该内容作为舞蹈题材，正是因为原作中女主人公如花与男主人公十二少之间悲怨凄凉的爱情故事为舞蹈提供了宽阔的情感表现空间。编导张云峰独具慧眼，保留了小说和电影中的情感线索，并不以赘述剧情为重点，而是提取出女主人公矛盾复杂的内心世界加以渲染，由此使"如花"于企盼中寻找，又在寻找中绝望的心理情结得以凸显强化。该舞把一个烟花女子在风月场中的压抑酸楚、全身心投入爱情的无怨无悔以及成为鬼魂后那望眼欲穿的纠结心态刻画得十分传神。整个舞蹈充斥着哀怨缠绵的气息，诠释出了一个女人对爱的悲切独白，悲剧性的爱情题材为这段舞蹈蒙上了一层凄婉而感人的色彩。

3. 生动的直观性

从艺术呈现的形态角度来看，舞蹈艺术属于舞台艺术的表演样式之一，它具有鲜明生动的直观性，主要通过人的视觉器官"眼睛"来进行审美感知。相比较而言，并非所有的舞台艺术形式都具备"直观性"的特点。例如，器乐表演虽是在舞台上进行，但音乐节奏的强弱与旋律的起伏却是抽象无形的。同样，声乐表演中观众眼前所见的歌者形象也不能等同于作品意欲展现的音乐形象，而舞蹈作品中所包含的各类要素（如情感、情节和形象等）都是直接呈现在观众面前，情绪上的每一点变化或叙事上的每一步推进都需要依靠动作造型、舞蹈构图和舞台调度等直观形象而展现出来。因此，当编导在选择舞蹈题材时，就必然要充分考虑到舞蹈所拥有的这种典型的直观性，从而使所欲表现的主题与内容能够得到最为生动形象的诠释和表达。

例如，双人舞《飞天》就是由著名舞蹈家戴爱莲所创作的一部神

话题材舞蹈作品,舞蹈中的"飞天"形象来源于敦煌壁画中"香音女神"的艺术形象。运用舞蹈手段来表现相关题材的独到之处在于,乐舞壁画中的"飞天"形象本身已具备了鲜明的直观性,编舞者正是在此基础上对其静态造型进行了动态化的处理和加工,从而使飞天的艺术形象顿时更为鲜活地呈现在观众的眼前。舞者借助道具长绸,用飞扬的舞姿和流畅的调度,在交绕、翻飞的动作变化以及高低、动静的空间对比中,将飞天女神飘逸娴雅的气度表现得尤为形象生动,使以绘画及文字语言无法表现的动态之美由轻盈灵动的舞蹈语汇而跃然"台"上。由此可见,该作品的成功正是与舞蹈题材中所具有的强烈的直观性与视觉感染力息息相关。

二、主题提炼

(一)舞蹈主题的概念

舞蹈主题是在编导对社会生活和自然现象进行深入观察与分析的基础上,通过对题材的提炼加工以及对舞蹈形象的塑造而形成的作品的核心主旨,亦可称为主题思想或中心思想。需要注意的是,舞蹈主题与舞蹈题材之间虽然具有某种密切的内在联系,但两者在概念上却存在着实质性的差异,不可混为一谈。舞蹈题材主要是编导从大量创作素材中提取出的生活事件或社会现象,它们应当能够准确地体现作品的核心思想;而舞蹈主题则是编导通过所选择的题材中能进一步反映某种思想情感或心理倾向的内容,是一种更为内在和深入的表达。

舞蹈主题渗透并贯穿于整个舞蹈创作的方方面面,它既包含着题材本身所蕴含的客观意义,同时也折射出了创作者的主观认知、体悟、理解及评价。值得强调的是,舞蹈主题对于一部作品而言具有十分重

要的意义,一旦形成,它将在整个创作活动中发挥重要作用。换句话说,舞蹈主题的确立对舞蹈语言的设计、舞蹈形象的刻画以及舞蹈结构的铺陈等基本要素的编创将产生一定的影响,它是实现作品内容完整、和谐与统一的重要保障。

总体而言,主题思想是舞蹈编导创作一部作品的主要目的所在,它集中概括地反映了创作者的深刻思考与感悟。因此,在整个创作过程中,所有舞蹈段落通常会围绕舞蹈主题的传达而展开,同时,通过突出作品的核心情感或思想来强化舞蹈的艺术感染力,尽可能地令舞蹈主题的展示能够协调流畅地呈现于每一个环节的编创之中。

(二)主题提炼的特点

一般而言,舞蹈主题不仅可以从事先选择好的既定题材中予以提取和加工,也可以直接由创作者对客观事物的所思所感凝结而成。不管编导最终是以何种途径形成了舞蹈主题,它都是通过编舞者的准确提炼和巧妙处理而得出的思想情感的结晶。由于主题是舞蹈作品的核心要素之一,它决定并影响着作品质量的高低以及内涵的深浅,故而在提炼舞蹈主题的过程中,编导需要把握好立意的准确与鲜明,力求使舞蹈作品的核心主旨能够体现出生动而新颖的特质。总的来说,舞蹈主题提炼的特点主要表现为鲜明性、新颖性以及深刻性等方面。

1. 鲜明性

众所周知,主题的鲜明是艺术家在创作中的普遍追求,同时也是衡量一部文艺作品是否具备较高艺术性的普遍标准。而舞蹈主题的鲜明性就是指创作者所要展示的核心思想或主要情感在舞蹈作品中得到不断的突出和强化,从而表现出的一种艺术特性。通过处理手法上的

反复强调和渲染，舞蹈的主题思想与情感便会呈现出较强的鲜明性和生动性，由此与作品中次要内容的表现区分开来，被编导给予应有的关注和重视。对于舞蹈创作而言，鲜明准确的主题体现着欣赏者对舞蹈作品的基本要求，一部作品只有做到主题鲜明，塑造出的舞蹈形象才会因此而生动感人，所抒发的舞蹈情感才会因此而具有强烈的艺术感染力。

以蒙古族男子双人舞《出走》为例，该作品以鲜明感人的乡恋情结为主题，形象地刻画了兄弟二人在离别故乡、外出闯荡时内心的挣扎与不舍之情。编导自身的生活经历与歌曲《天堂》的情境正是提炼舞蹈主题的灵感来源，编导始终将舞台的前区作为"故乡"的方向，巧妙运用兄弟二人动作上的拉扯、背面相对的造型以及一前一后的空间站位，清晰地交代了兄弟二人"欲走"和"欲留"的矛盾心理，并以这种方式直奔主题"走"。而在舞蹈结尾处，兄弟二人跪地捧土的深情画面，更是把游子与亲人间难舍难分的主题情感宣泄到极致，由此将"出走"的复杂心绪用肢体语言表述得淋漓尽致，使舞蹈主题得到了鲜明生动的诠释。

再以现代双人舞《暗战》为例，该舞主题言简意赅地体现在作品名称之中，准确而鲜明地表现了社会中人与人之间的明争暗斗和尔虞我诈。编导在舞蹈服装的设计上巧妙借助一蓝一白的颜色反差隐喻着明暗对比，又以节奏紧凑、动机鲜明的舞蹈动作编织了人物间微妙紧张的关系；同时，编导还充分利用道具"桌子"作为二人互动来往的媒介，通过一桌两人的简洁程式拓展了丰富的空间变化与动作变换。虽然桌面上两人的神态和颜悦色、以礼相待，然而桌面下两人的动作

却是互相算计、频设障碍，生动形象地将人物关系和"暗战"的主题交代得十分清晰，从而使舞蹈主题精炼生动地呈现在观众面前。

2. 新颖性

毋庸讳言，文艺创作的精髓贵在创新与独特，这是艺术作品能深入人心、打动观众的核心动力。同样，编舞者在提炼舞蹈主题的过程中也应当充分挖掘其中最具新颖性和别致性的因素，从而使舞蹈作品能够通过所传达的主题而带给人们焕然一新的认识与感受，给观众以全新的启示。主题的新颖，往往来自创作者对事物独特的发现、理解和感悟。一般而言，舞蹈主题越具有个性，它的新颖程度就会越强烈，这样的主题就会更加吸引观众。换句话说，编导只有从司空见惯的表现题材中另辟蹊径地寻找到新的视角，从不同的侧面去挖掘其中蕴含的思想意义，才有可能提炼出与众不同的立意，从而编创出主题新颖的舞蹈作品。

以当代舞《无言的战友》为例，该作品的编创并未采取以往军旅题材舞蹈以反映军人坚韧刚毅的精神风貌为主题的惯常做法，而是从普通的军旅生活中提炼出了极具新颖性的舞蹈主题，以崭新的创作视角讲述了战士与军犬之间一种特殊的战友情怀。编导以士兵与军犬训练、玩耍、战斗的普通生活场景为蓝本，通过对生活细节的敏锐洞察，挖掘出军犬忠诚、勇敢的美好品质。此外，该舞运用双人舞的形式将军犬的形象拟人化，并借由"战友"称谓使之与战士间的关系更显亲密，充分体现了创作者对舞蹈主题的新颖把握及其独特的艺术构思功力。

再以彝族舞蹈《阿惹妞》为例，作品取材于彝族古老的婚嫁传说，但不同于大多少数民族舞蹈热情洋溢、着力于渲染民族色彩的表现特

点，该舞营造的却是一种有情人难成眷属的凄凉情境。对于双人舞的创作来说，有的作品在情感上侧重于表现浪漫唯美，有的作品着力表现悲悯凄婉之风，而舞蹈《阿惹妞》则是在一部作品中通过前后悲喜情绪的强烈对比，使舞蹈主题得到了新颖独特的诠释。编导将悲喜情绪的巨大反差巧妙融入进 ABA 三段体结构之中，通过 B 段落中对往昔爱恋的甜蜜回忆，使得首尾两段中恋人分离场面的悲剧色彩越显浓郁。不论是男舞者"拢手缩背"的典型体态特征，还是女舞者极具视觉冲击力的动作技巧运用，无一不是二人痛苦复杂的内心视像的外化与宣泄，悲喜交集的情感主题令司空见惯的爱情故事因独具新意而深刻感人，使得舞蹈情节的表达感人至深。

3. 深刻性

通常来讲，创作者能否使深刻的主题与精妙的艺术表现手法兼备交融，是衡量一部舞蹈作品优劣的普遍标准。也就是说，舞蹈主题除了需要具备新颖和鲜明的特点之外，编导还应当在提炼主题的过程中尽可能赋予其思想与情感的深邃性，使舞蹈作品能够借由主题的贯穿而深入反映客观事象的核心本质及内部规律，并进一步揭示舞蹈题材中所饱含的思想和情感的深刻意义。当舞蹈主题拥有了深邃的情思之时，舞蹈形象的塑造与舞蹈情感的抒发便会因含有某种内在意蕴而具备震撼人心的艺术魅力，舞蹈作品也才有可能因主题的深刻动人而与观众产生共鸣。

以朝鲜族女子独舞《扇骨》为例，该舞以展示朝鲜族女子刚毅坚贞的精神与不屈不挠的风骨为主题思想，通过塑造一位在炎凉世态中依然不惧挫败、信念坚定的民间女艺人形象，将舞蹈主题中所蕴含的

深刻情感通过朝鲜族舞蹈的典型动态凝练地呈现在舞台之上。编导借助柔中带刚的韵律、抑扬顿挫的节奏以及丰富多变的空间调度,以朝鲜族舞蹈的核心要素"气息"为内在导引,在一舞一动之中外化了朝鲜族女性坚韧、刚强、深沉的气节与性格。正是源于编导对舞蹈主题深刻性的深入挖掘,使得该作品不仅以人扇合一的高超技艺赢得阵阵掌声,更因创作者所给予舞蹈的深厚的情感内涵而令观众陶醉其中。

再以男子独舞《轻·青》为例,该作品以颇具哲理的舞蹈内蕴向观众展现了一个物我相融、形神兼备的审美意象。舞蹈中,动的平稳轻柔与静的飘逸流畅象征了人与自然间的和谐相融,编导借助舞蹈本体语言为对立统一规律做出了形象化的注解。编导运用了抽象的意识流创作手法,通过舞蹈诠释对宇宙万物间相互关系的认知。此外,在作品中古典舞与现代舞交汇相融,如此的舞蹈语汇更为作品增添了一抹美妙空灵的色彩。整体而言,舞蹈作品通过演员技艺精湛、轻盈细腻的表演,展现了灵动多姿、变化丰富的舞姿形态,概括性地阐释了舞蹈的深邃主题,为观众带来了视觉和心灵的双重震撼。

三、舞蹈构思

(一)舞蹈构思的概念

所谓舞蹈构思,是指编导在孕育和创作舞蹈作品的过程中所展开的一种抽象的思维活动,是编创者运用舞蹈艺术的形象思维对舞蹈作品的各创作环节所进行的整体性设想与架构,它是编导如何系统性地安排作品内容和形式的总观念的内在体现。舞蹈构思在整个舞蹈编创活动中居于承前启后的关键地位,作品的艺术价值和创新之处都体现于该阶段中。它是将编导所选择的题材和提炼出的主题转化为切实可

行的创作方案的重要过程,是舞蹈创作从前期准备阶段顺利过渡至后期实践操作的必经环节。也就是说,舞蹈构思包含了编导将舞蹈动作、舞蹈结构以及舞蹈的综合表现置于一个层次分明的组织框架之中,并进行深入细致推敲的过程,最终制订出舞蹈作品的创作计划,由此舞蹈构思可谓贯穿于舞蹈创作的各个环节。

如前所述,舞蹈构思主要是以舞蹈思维来对不同的创作要素进行整合与衔接,由此使作品所要表达的内容借由清晰明确的舞蹈形象而得以呈现,这是一个极具创造性和想象力的创作过程。一部优秀的舞蹈作品正是舞蹈构思的具体体现和外化产物,它建立在编舞者丰富的生活经验以及深厚的艺术修养之上,是编导主要创作观念与创作诉求的独到表达。

(二)舞蹈构思的内容

总体而言,舞蹈构思的内容不仅包括了编舞者对舞蹈题材的选择、舞蹈主题的提炼、舞蹈形象的塑造等方面的考量,还包含着对舞蹈语言的设置、舞蹈结构的铺排以及舞台综合表现(如音乐和舞美)等具体方面的编排。综观舞蹈构思的内容,其中动作的构思、结构的构思以及舞台综合表现的构思可谓舞蹈构思的三个尤为关键的组成部分,它们是舞蹈编导在作品构思阶段所要承担的重要任务与工作。

1.舞蹈动作的构思

毋庸讳言,舞蹈动作是舞蹈作品的创作和表演中最为根本与核心的构成要素,因而舞蹈动作的设计显得尤为重要。对于舞蹈动作的构思而言,编导应当首先择取所需舞种的动作语汇以确立整部作品的基调与形态;其次,要求编舞者从所捕捉到的素材中寻找出最具典型性

和代表性的核心动作，由此对舞蹈形象进行生动准确地塑造；再次，需要编导更为深入地思考应采用何种行之有效的动作编织技法来组织安排各段落的舞蹈动作，从而为此后的具体创作做好必要的铺垫。总体而言，编导在构思舞蹈动作时应当使所采用的动作具有鲜明的形象性和审美性，能够很好地服务于主题的表现、情感的抒发以及特定人物性格的刻画。

以张继钢等编导创作的当代男子独舞《太阳鸟》为例，编导在构思舞蹈动作时敏锐地捕捉到了太阳鸟从出生到成年过程中的各种典型动态，再赋予其迅捷灵敏的动作特点，活灵活现地诠释出了太阳鸟的各种形态与神情。值得强调的是，该作品在舞蹈动作的构思与设计上绝非是对鸟类外形的机械模仿，编导充分开掘了舞者头、颈、肩、臂、手、胯、脚等身体小关节的表现力，通过极具张力且独具特色的肢体语言塑造了太阳鸟雄壮强悍的神态气概，借助对太阳鸟成长历程的生动刻画，抒发了对生命与阳光的热情礼赞。

再以男子独舞《醉鼓》为例，编导准确地抓住了一个"醉"字来构思舞蹈动作，将生理上的"酒醉"以及心理上"沉醉于鼓"的情感生动传神地刻画了出来，别具一格地塑造了一个舞艺高超、醉意正浓的民间艺人形象。编导巧妙地以醉意的语言方式构筑舞蹈动作，运用倾斜弯曲的基本体态、鼓子秧歌"靠鼓"的动作元素以及武术中"剪步"等基本动态，形成了柔中有刚、刚中带韧的舞蹈语汇特征。舞中失重的步态与失衡的舞姿皆是对醉态的形象注解，但在艺术化的处理手法下却具有了歪而不倒、斜而不摔的独特视觉效果，作品的成功正是源于创作者对舞蹈动作的精妙构思与生动表达。

2. 舞蹈结构的构思

在舞蹈创作中，舞蹈结构的构思过程正是创作者详细地考虑如何安排材料、布局段落并使各创作要素得以串联成一个有机整体的过程，层次分明的结构设定使舞蹈形象的塑造以及舞蹈主题的呈现形成清晰鲜明的层次感。一般而言，舞剧作品中较常被采用的舞蹈结构为情节结构或情感结构等形式，而规模相对短小的一般舞蹈作品则常会以首尾呼应的ABA三段体结构或对比鲜明的AB两段体结构呈现于观众面前。舞蹈创作时编导可根据作品在叙事或抒情等方面的具体需要来构思舞蹈结构，做出最为细致而恰当的安排。

以藏族女子独舞《母亲》为例，该舞为典型的ABA三段体结构作品，编导通过结构上的巧妙构思和精心铺设，讴歌了伟大的母亲和永恒的母爱。一般来说，表现母亲的主题由于其涵盖的内容相当宏观与宽泛，在创作中是较难以驾驭的。而该作品的编导却别出机杼地将母亲的一生高度概括地浓缩成老迈与年轻两大阶段，通过回忆的手法形成了三段体的舞蹈结构，将这一人物形象塑造得生动而饱满。在舞蹈的第一段中，舞蹈动作的体态动律多为重心向下，传神地表现出了母亲的苍老和艰辛；而舞蹈的第二段时编导则"笔锋"一转，以跨越时空的方式，运用反差强烈的舞蹈动态，着力刻画了母亲年轻时神采奕奕的形象，优美流畅的"弦子"把年轻生命的欢愉美好充分地传达了出来；在轻盈敏捷的旋转中，她逐渐地越转越慢、越转越低，再次回到了低头弯腰的老年状态，舞蹈也由此巧妙过渡至第三段。跟跄的步伐、沉重的身躯与舞蹈首段形成了呼应，"母亲"在渐暗的灯光中缓缓走向舞台深处。该作品在结构设置上层次分明，具有电影闪回的戏剧效果，

在形象塑造上深刻感人,整段表演给人以无限感慨与回味。

再以贾作光创作的《鄂尔多斯舞》为例,该舞由五男五女表演,堪称两段体舞蹈结构的典范。总体而言,AB式结构最典型的特征即对比性强烈,而该作品正是通过形式上男与女的对比、风格上刚与柔的对比以及节奏上快与慢的对比,运用简练的AB舞蹈结构将鄂尔多斯人开朗乐观、沉稳豪放的性格特征塑造得淋漓尽致。作品首段为铿锵有力的中板节奏,体现出辽阔、开朗、扎实有力的气势,以男子五人舞塑造了蒙古族男性粗犷彪悍的形象以及大气豪迈的民族性格,动作特质与音乐结构十分贴合;舞蹈第二段为活泼的快板节奏,整体情绪与第一段形成鲜明对比,五名女演员迈着轻盈欢快的步伐出现在舞台之上。她们的表演以从挤奶、洗碗、梳辫等生活动作中提炼而出的舞蹈动作为主,男舞者的动作也随之轻松活跃了起来。由此,整部作品结构简洁明快,在舞蹈情绪的缓急相济和男女舞者动态的刚柔对比中,生动刻画了鄂尔多斯人民勇敢、热情、乐观的民族气质与性格。

3. 综合表现的构思

一部舞蹈作品的最终舞台呈现是各创作要素通力合作的结果,其中诸如音乐、美术等姊妹艺术的介入与融合均有效地丰富并拓宽了舞蹈艺术的表现力。正是由于其他艺术手段与舞蹈共同担负着塑造形象、表现主题、烘托情感等任务,它们是构成作品完整性的重要组成部分,因此,创作者除了需要从舞蹈本体的角度展开艺术构思,还应当综合性地对作品的音乐、舞美等方面进行合宜的安排与统筹考虑。

对于舞蹈音乐的构思而言,常见的创作手法分为两种:一种即根据舞蹈主题和舞蹈形象选择相应的音乐进行创作,另一种即根据已有

音乐编创舞蹈。无论采用哪种创作方式，都需要编导具备一定的音乐素养和造诣，必要时可根据舞蹈作品的需要对音乐进行剪辑拼接，尽可能地实现舞蹈形象与音乐形象的和谐统一；而对于舞台美术的构思则显得相对复杂，编导往往需要在作品于练功房的排练阶段，甚至在排练之前，就确定相关道具的使用、服装造型的设计、舞台布景的呈现样式等问题。此外，编导还需要在作品进入彩排、走台、对光的舞台合成阶段，完成舞台布景的部署与灯光色调的运用切换，尽可能地在对各舞美手段的综合利用中，使整个舞蹈作品的呈现达到较为完美的效果。

以古典女子独舞《庭院深深》（见图4）为例，整部作品除了舞蹈动作的精心设计和舞蹈结构的巧妙布局以外，独具匠心的构思还在于编导对舞美道具的巧妙设置与运用。编导通过一把"太师椅"和冷色调的灯光营造出了幽暗寂寥的庭院场景，将一个深闺少妇凄婉哀怨的心境向人们娓娓道来。从整体上看，由太师椅构筑而成的舞台情境是庭院实体的抽象化身，它时而象征着封建权势的黑暗压迫，象征禁锢着少妇永远无法踏出庭院门槛的桎梏，时而又在少妇对自由的憧憬与渴望中幻化成为一条踏春的游船，承载着她企盼冲破束缚的无言心声。舞蹈正是在"一椅多用"的巧妙构思下，在由光影变化所完成的时空转换中，如泣如诉地描绘了深闺怨妇的忧思愁绪。

再以男子独舞《蚂拐》为例，该作品在音乐的处理和服装的设计上别出心裁，由此塑造了一只栩栩如生的青蛙形象。编导借助音效的运用和音乐的剪辑，在纯净清脆的水滴声、铿锵有力的吆喝声以及活泼欢快的音乐声中，将蚂拐机智聪颖的鲜明个性传神地表现出来，使

观者仿佛身处于大自然中。而舞蹈服装及舞者发型的巧妙设计也令人耳目一新,增强了作品的趣味性与真实性。编导将蚂拐又大又鼓的眼睛设置在舞者的臀部上,舞者上身缠绕着绿色条纹,舞蹈的服饰在与舞者转身、弯腰、倒立等动作造型的配合中,传神而全面地完成了对青蛙形神兼备的刻画。这个作品的实例说明,正是由于编导对舞台综合表现的独特构思,使得该舞蹈作品更兼具生动性和形象性,由此成为民间舞蹈的一部佳作。

单元习题：

1. 本章重点掌握的知识点：舞蹈创作的含义、特点及具体步骤；舞蹈题材的概念及分类；舞蹈构思的概念及内容；舞蹈主题的概念。

2. 本章需要了解的知识点：舞蹈编导所应具备的各项能力；舞蹈主题提炼的特点；舞蹈题材选择的特点。

3. 结合本章内容进行思考：

①舞蹈创作与舞蹈编导的关系。

②舞蹈创作基本理论与实践的关系。

第 2 章

舞蹈编创的基本要素

导 语

　　本章分为四节,分别将舞蹈动机、舞蹈形象、舞蹈语言和舞蹈结构作为舞蹈编创的基本要素进行总结和分析。在第一节"舞蹈动机"中,主要对舞蹈动机的概念、舞蹈动机的选择和舞蹈动机的发展变化进行了由浅至深的阐述和分析。第二节"舞蹈形象",同样是先从概念入手,其次是分析舞蹈形象的捕捉和塑造。舞蹈形象的塑造在整个舞蹈创作过程中是极为关键的要素,优秀的舞蹈作品正是通过一个个生动鲜明、极具艺术感染力的舞蹈形象来反映生活、打动观众的;第三节"舞蹈语言"主要通过对舞蹈语言的功能和层级进行分别论述。舞蹈语言的功能是塑造形象、表达情感、营造意境,并具有独立的审美价值。舞蹈语言分为动作、舞句、舞段三个层级。舞蹈编导一般从动作出发进行发展变化,从而形成一个完整的动作语句,最后扩展为舞段乃至舞蹈作品。舞蹈编导如能对舞蹈语言准确把握和自如运用,将有利于成功塑造典型深刻的舞蹈形象,创作出极富生命力的舞蹈艺术作品。最后是"舞蹈结构",这一节主要从舞蹈结构功能和分类的角度进行分析,阐述了舞蹈结构对舞蹈作品的叙事和审美的影响,重点阐释了情感式结构、情节式结构、音乐式结构和心理式结构。舞蹈的结构设计往往直接影响着作品质量的优劣,舞蹈编导对舞蹈结构的把握尤为重要。总之,本章论及的舞蹈编创的各基本要素在舞蹈创作中都具有举足轻重的地位和作用。

第一节　舞蹈动机

一、舞蹈动机的概念

　　"动机"是动作形式中最基本的结构单位,它是舞蹈外在动作和编导内在构思的结合与统一。舞蹈动作是动机的外在表现,编导的构思是动机的内核。舞蹈动机是塑造舞蹈形象鲜明艺术个性和艺术内涵的凝聚形式,同时也是最小的结构单位,也是构成动作变化发展的基础与核心。动机分为单一动机和复合动机,单一动机可以理解为具有一定的价值和可开发性的单个动作,而复合动机是由多个动作组成,其长度通常为2-6拍。在2-6拍中会设计一个动作点,将它作为主要

动机进行发展，即主动机。而除了这个动作点以外的动作都为副动机，主动机与副动机的结合便为主题动机。

　　主题动机可以包括形象动机、情绪动机、节奏动机和意象动机。将主题动机进行发展、变形、加工，便形成了主题动作。主题动作是指作品中相对独立和完整的舞句，是一个舞蹈或一个舞蹈形象的核心动作，它在作品中处于显要地位，是具有明显特征的舞蹈动作。在小舞蹈作品中只有1—2个主题动作，而在舞剧作品中其主题动作就比较多，有第一主题动作、第二主题动作、主部主题动作、副部主题动作、结束主题动作等，它们之间具有不同性格。主题动作第一次出现称作主题的显露，它是舞蹈发展、变化的基础，它常采用重复、模仿、对比、转换、风格、色彩、力度、速度等多种表演方式展开。主题动作则是最能体现人物个性或舞蹈特性并具有典型性的舞蹈手段。在一个舞蹈作品中，舞蹈动机通常是重复出现，由此给人以深刻的印象。因此在创作中，编导需要首先设计出动机，再将它加以变形和发展。通常舞蹈动机是根据作品所要塑造的人物性格、心理、情感以及作品所要表达的主题的需要而设计的。

　　舞蹈动机应必备六个条件：形象性、可变性、简练性、鲜明性、可舞性、观赏性。

（一）形象性

　　在一部舞蹈作品中，形象的塑造是至关重要的。因此，成功塑造舞台形象是舞蹈作品成功的一大要素。在舞蹈编创中，舞蹈形象的塑造与舞蹈主题密切相关，舞蹈的主题即是舞蹈作品的中心思想，通常是通过塑造舞蹈形象去表达编导所要表达的情感内涵。"例如经典的芭蕾

舞作品《天鹅之死》，舞蹈作品的动态是背面直立，双臂如翅摆动，双脚脚尖平稳横移。主题动作是臂的各关节连续而缓慢的运动，细碎而密集的脚尖移动。这样的动态与主题动作，传神地创造出了天鹅的美丽形象。"①

（二）可变性

动机只有通过变化，才能发展出更多的动作，从而形成主题动作。"例如舞蹈《蒙古人》，以蒙古舞语汇为素材，以蒙古族姑娘扬鞭策马驰骋草原时的'勒马'、'骑马'、'碎抖肩'、'柔臂'等动作为元素。在舞蹈中，其主题动作根据音乐的节奏而进行不同的幅度和力度的变化，从不同的侧面表现出蒙古姑娘对家乡的眷恋和蒙古族人民豪放开阔的性格。"② "骑马"这一动作动机便在舞蹈的策马挥鞭与火红的舞裙中得以发展，通过高低开合俯仰动作的强烈对比，体现出人物豪放的性格特征，随着作品结构的层层递进，伴随着震撼人心的视觉效果，展现出蒙古族牧民豪放的性格。

（三）简练性

动机的长度为2—6拍，并且要完整地概括舞蹈形象，因此，动机要具有简练性。例如，壮族民间男子独舞《蚂拐》，编导对作品舞蹈形象进行了敏锐地捕捉，舞者身体形态呈蛙形，四肢打开，肘膝各为内屈90度，五指岔开。这一基本的体态为舞蹈动机，编导在此动机上展开变化。舞蹈动作动静相宜，快慢相间，对比丰富，灵活多变，在动机发展中调动了身体各个部位的细小肌肉群，欢快中透着几丝乖巧，伶俐中透着生命的力量。

① 徐元生. 浅谈舞蹈动作的抒情性与形象. 青年文学家.2012(05).
② 王丹. 论音乐编舞法中主题动作的选择. 新乡学院学报.2009(03).

（四）鲜明性

舞蹈动机是塑造舞蹈形象的最基础最关键的因素，通过2—6拍的动机的设计便能概括完整生动的舞蹈形象。因此，舞蹈形象要具有一定的表现力和鲜明的个性特征。例如，古典舞女子三人舞《金山战鼓》，构成梁红玉英雄形象的舞蹈动机是"掏手闪身"，该动作虽然是出自于京剧的"云手"和"掏翎子"，但通过改变和发展又区别于京剧的程式动作。"在《金山战鼓》中所有动作的构成主要源于中国古典戏曲舞蹈，但又不拘泥于此，而是从人物情感、人物性格、人物命运出发，突破了传统的形式，创造出了抗金英雄梁红玉英武、挺拔、俊俏、豪迈的动作语言。"[①]

（五）可舞性

主要指对来自于生活的原型动作进行舞蹈化的加工。在动机选择上要求动作是不为人们所熟知的生活动作，避免哑剧化的呈现。哑剧化动作大多来源于人类生活中的交流语言，是浅显易懂的，而舞蹈动机需要凝练与抽象。例如，藏族女子群舞《酥油飘香》，编导选取"打茶"为贯穿舞蹈的主题动作的初始动机，但编导将这一生活化的动作加上双膝松弛颤动，左右探身摆胯，便变形为可舞性的"打茶"动作，配上整齐简练、顿挫有致的动作，表达了姑娘们赤城的内心和火热的干劲。

（六）观赏性

舞蹈动机应具备审美的特征，舞蹈作品是通过舞蹈动作来展现其

① 徐元生. 浅谈舞蹈动作的抒情性与形象. 青年文学家 .2012(05).

内涵之美的。所谓审美，简单地说就是感受、领悟客观事物或现象本身所呈现的美。舞蹈是善于表现人类情感的艺术，舞蹈作品让舞蹈形象通过一定的舞蹈动作和技法进入观众的审美体系中去，在生动而有韵味的艺术语言中，展现舞蹈独到的审美效果，这便是舞蹈艺术独具魅力的观赏性。例如，杨丽萍创作的《雀之灵》，编导在生活中模拟孔雀，再从中选取较为典型的动作，如孔雀头部动作、跳跃和开屏等，通过动作加工展现出孔雀的灵性。该舞蹈既描写出孔雀的吉祥、灵动与美丽，又表现了傣家人民对美满、幸福、平和生活的向往，既带给观众美的享受，又带给观众心灵的震撼。

二、舞蹈动机的选择

选择舞蹈动机是编创的前提，我们还需要对动机进行更为深入的发展变化。一般来说，舞蹈动机的选择主要来源于三个方面：一是对于生活动作的提炼美化；二是从已有的舞蹈动作素材中借鉴吸收；三是由编舞者本人新创造的动作。不论选择何种类型的舞蹈动作作为核心动机，编导都需要根据作品所特有的主题和形象进行再加工和雕琢，而不能只是模仿和再现，不加以改动。

（一）对于生活动作的提炼美化

人们常说艺术来源于生活，的确很多的舞蹈动作就是取材于生活中的事物。艺术的发源之初便是模仿，"照某种现成的样子学着做"是对模仿的解释，这就说明艺术的创作往往有现成的事物作为模仿的主体。"例如舞蹈作品《雀之灵》就是模仿孔雀的形态而产生的动机。《雀之灵》中舞者用手指模仿孔雀头部的动作，就是在仿效主体的外形。它生动地再现了孔雀多动而灵活的头部动作。编导对孔雀经过长期细

致的观察，对主体特性进行研究并提炼而形成舞蹈动作，从而提高作品的'灵'性。因此，学习如何发现生活，由此寻找动作动机对于舞蹈编导十分重要。"①

(二) 从已有的舞蹈动作素材中借鉴吸收

这是指在编导所学过的舞种或舞蹈动作中，采用既有的动作元素，如中国古典舞、民族民间舞等动作素材，将其进行筛选、解构和重构，对舞蹈语汇进行组织、加工和发展。如就节奏动机而言，可以从民间舞动作中提取节奏型，再将其运用到现代音乐中，从而形成了较为独特的舞蹈动作风格。再如就形象动机而言，可以从中国古典舞中提取身韵造型，再将其动作进行发展、变形，从而形成了具有创新性的舞蹈形式和突破传统的视觉效果。例如，《爱莲说》中的"小五花"这一动机，来源于传统古典舞身韵的动作。编导将这一动机发展并和莲花的形象相结合，通过"盘腕"、"绕腕"、"云手"的变化，象征了莲花的含苞待放、迎风摇曳、水中绽放的姿态，同时讴歌了中国传统女性"出淤泥而不染、濯清涟而不妖"的高贵品格。

(三) 由编舞者本人新创造的动作

编导不仅需要真实的生活体验，还需要不断地学习、创新和提高，让舞蹈作品能够体现时代精神。那么，编导需要选用全新的舞蹈语汇，使得舞蹈作品展现出与众不同的艺术魅力。在舞蹈作品的编创过程中，更需要编导具有极其丰富的想象力和创造力，不断地挖掘出新的舞蹈动机，让舞蹈作品中很好地渗透出编导在设计舞蹈语汇时的创意所在，

①江毅.舞蹈编导课程中的动作动机探索.艺术评论.2008(08).

从而实现编导的想象力与舞蹈作品的完美结合。例如,藏族女子群舞《酥油飘香》,舞蹈的主题动作原本应是以传统的锅庄动作元素为动机,但编导将这一传统的动作元素进行大胆创新,创作出了舞者双手前搭,仰身靠背,左右晃身小快步跑动的主题动作,并在舞蹈的体态上进行了突破性的改变。编导一改传统藏族人含胸前倾的身体姿态,而是以上身后仰、昂扬向上的身姿出现,在舞动中表现了藏族姑娘们内心满含着的幸福和自豪,塑造出符合舞蹈中新时代的藏族女子形象和性格特点的舞蹈动态。

此外,在即兴编舞中产生舞蹈动机,也是一种很实用的舞蹈创作方式。它是在编舞者灵感创作过程中撷取动作,被很多现代编舞者当作动机选择和发展的利器。"即兴编舞大师崔士·布朗就常常在即兴舞蹈中找到了动机原型。这既可以打破舞者原有动作的习惯,让身体在无意识或半无意识的情况下产生出新的动作,又可以在动作发展中,寻找独特的动作连接和呈现方式。"[①] 这种动机的选择是通过肢体自身的思考产生,由此形成的动机具有新颖而独特的风格。

三、动机的发展变化

动机的发展变化分为单一变化和复合变化。所谓单一变化是指仅包含一种变化方法;所谓复合变化是指包含两种及两种以上变化方法,也叫综合变化。在这一环节中,编创者首先应对舞蹈动机中所涵盖的基本要素——动态、动向、动速与动力在概念上有一个明确的认知。动态是指舞蹈在表现中所呈现出的舞动的形态。它既存在于相对静态的

① 江毅.舞蹈编导课程中的动作动机探索.艺术评论.2008(08).

舞姿造型之中，亦存在于更具流动感的舞蹈动作之中。编导既可从任意一个物象的运动规律里寻找其动态，也可汲取任意一个人体的自然动态，以此作为舞蹈动机进行演变。动向是指舞蹈在运动过程中所产生的动作指向及其运行轨迹。动向安排的合理与否与动作间的连接直接相关，不同的动向必然会在独舞的视觉呈现和心理色彩等方面产生完全不同的效果。动速是指舞蹈动作在完成过程中所呈现出的速度与节奏。动速的不同处理方式会使同样的舞蹈动作产生全然相异的质感，由此在快与慢、缓与急的衔接与过渡中实现动作形象的饱满。动力是指舞蹈动作所蕴含的力量。动力的设置应当以作品的内在情感为前提，通过强弱、刚柔的融汇对比以及动作幅度的大小变化，凸显舞蹈在情感表达上的层次感与丰富性。动态、动向、动速与动力的分别变化都可以被称为单一变化。而在复合变化中，编创者可以在保持动态和动向不变的基础上改变动作的动速与动力，从而使动机的情感发生变化；还可以在保持动态、动速和动力皆不改变的前提下，仅对动作的动向做出变化，以此呈现出截然不同的视觉效果。总之，编导可以尝试对动机元素进行任意形式的组合与变化，从中发掘出最适合作品主题展示的表现方式。以下将举例出不同的动机的单一变化。

（一）方向变化

改变动作的方向，即动向的变化。原形动作是面向一个点完成的，改变后就可以向多个点完成。例如，设置一组舞蹈动机，并选择以不同的方向及路线将其中的动作加以串联，仔细体会改变动作方向中所包含的态势。编舞者可以运用动作的惯性动势，使改变动作方向时呈现出柔和流畅的顺势形态；也可在动作的惯性达到极致时做改变动作

方向的同时反势推进，以此改变动机的流动轨迹，形成一种对比鲜明、反差强烈的视觉效果。

（二）幅度变化

改变原形动作的大小关系。例如，设定统一幅度大小的动作为动机，通过某一动作的幅度变化（45度的抬腿动作改变成90度甚至更大度数的动作改变），可以通过幅度的变化，努力开掘人物形象塑造时的情绪上的幅度变化乃至情感质变，更好地展现人物的情感。

（三）力度变化

改变原形动作的力度使强弱关系有所不同，即动力的变换。例如，设计若干在力量上对比强烈的动作（如收敛与开放、紧张与放松等）为一组动机，通过力度上的变化与转换对动机进行发展，尽力开掘舞蹈动机在形象塑造与意境营造等方面所呈现出的不同质感。

（四）速度与节奏的变化

速度变化，即对原形动作的快慢进行变化；节奏变化，即对动作的节奏型进行改变，但不改变原形动作的时间长度。这两种变化可称为动速的改变。编创者可以尝试运用不同节奏型和时值方面的变化来处理动机的表现，通过舞蹈动作在速度和节奏的缓急、强弱、长短等各种变化，来改变动机的内涵与表现力，以此拓宽动机在表意达情上的丰富性。

（五）空间变化

即对原形动作一、二、三度空间加以变化。一度空间，即除双脚接触地面外还有身体的另一部位接触到地面；二度空间，即只有双脚接触地面；三度空间，即身体的任何部分都不接触地面。编创者可以

尝试不同的空间变化，在设计一组以二度空间为主的动作为动机，对其进行二度空间变为一度空间，或变为三度空间的转化；再或是在同组动作中完成由一度空间到三度空间的跨越，通过空间上的变化来改变动机的表现力和时空状态，以此拓宽舞台的时空表现力和动作空间表达的丰富性。

（六）动态变化

分为相对静止造型的变化和运动路径过程中动作形态的变化。动作的动机的起始点通常为静止的造型，而连接头尾静止造型的过程就是运动路径。动态的变化包括运动路径中的动作形态不变的情况下，头尾造型发生改变。而另外一种变化就是头尾造型不发生改变的情况下，运动路径中的动作形态发生改变。除此之外，还有包括头尾造型和运用路径的过程在内，都发生改变。

（七）动作部分改变

部分变化原型动作，加入新的因素（时间长度不变，动机元素替换掉）其中分为两种情况：①上下身的保留与改变；②动机前后部分的保留与改变。编舞者可以首先将舞蹈动机中所包含的动态划分为上身动态与下身动态分别进行练习，待熟练掌握后可尝试整体动态的变化。对于上半身而言，编导应充分开掘手臂伸展、弯曲以及腰部俯仰、拧动的可能性，以此进行上身动态的变化发展；对于下半身而言，编导则要从步伐、跳跃、旋转与翻滚中找寻符合编创的动态，从而展开下身动态的发展变化。在分别掌握后，编创者可以将上身与下身的动态融汇后进行配合式变化，并给予其相应的动律和节奏，由此形成完整的舞蹈动机。

（八）动作顺序的重构

改变原型动作的连接顺序。例如，设置一个动机后回到自然状态，用最慢的速度按照之前的运动路线对该动机进行依次分解。通过对动机的捕捉与解构，找到其中所包含的诸多细致的动作元素。把这些动作元素筛选过后，打乱其顺序并重新进行有机地组织，可以使舞蹈动机获得协调流畅的变化发展。另一种是完全倒序的变化，将筛选过后的动作元素按照原先的顺序排列后，这些动作在相邻顺序不变的情况下，以排于最后顺序的动作作为开头动作，类似倒带的形式呈现出来。

第二节　舞蹈形象

一、舞蹈形象的概念

所谓形象，是人们通过外化的表现形式再现具体事物的客观形象。它一方面来源于现实生活，具有可感知性；另一方面，形象又高于现实生活，它是人们经过提炼加工的产物，体现出编创者一定的思想感情和处理方式。而艺术形象是艺术反映社会生活的特殊方式，是通过审美主体与审美客体的相互交融，塑造出反映社会生活的形象。作为艺术反映生活的基本形式，艺术形象是艺术作品的核心。艺术的种类繁多，塑造形象的手段也多样化，形象的特点也鲜明化。从艺术作品的角度来看，艺术形象可以分为视觉形象、听觉形象、综合形象与文学形象。它们既有共性，又有各自的特性。

舞蹈形象即以舞者的身体作为载体，通过提炼加工的有节奏、动律等特征的舞蹈动作和舞蹈造型，创造出一种能反映对象生动鲜活的性格特征、丰富多样的情感表现、给观众带来美的享受和深刻思考的

艺术形象。舞蹈形象是构成舞蹈作品的核心，是舞蹈审美活动的主要对象。一般而言，舞蹈形象的定义具有狭义和广义之分。狭义的舞蹈形象，是指以舞蹈的动作语言为主要呈现手段，并借助音乐、舞美等其他艺术形式所塑造出的艺术形象；而广义的舞蹈形象则泛指舞蹈作品中的一切动态形象，它不仅包括具体的人物或其他物象的形象，还可涵盖鲜明的动作造型、特定的舞蹈情境以及内蕴深刻的舞台构图与调度。从构思形象的角度来看，舞蹈形象主要来源于三个方面的整合加工——首先是编导对生活中原型动作的模仿，其次是编创者在头脑中早已成形的舞蹈动作的展现，最后则是将生活中的原型动作与创作的舞蹈动作相互整合、提炼加工成符合舞蹈形象特征的典型舞蹈动作。

由于舞蹈是一门综合的艺术表现形式，因此，舞蹈形象也必然具有较强的综合性特征。舞蹈形象不仅包含视觉形象，还具备听觉形象，它们共同构成了舞蹈形象的有机整体，并以其特有的直观动态性、典型性、情感性和审美性等艺术特质彰显着自身存在的价值与意义。优秀的舞蹈作品正是通过一个个生动鲜明和极具艺术感染力的舞蹈形象来反映生活、反映世界，它也由此成为舞蹈在展示过程中不可或缺的基本要素之一。

二、舞蹈形象的捕捉

如前所述，舞蹈形象是通过具体的动作语言作为材料和手段来进行构思和编创的，舞蹈作品所要传达的情感与内涵都需借此方能得以呈现，而舞蹈形象的捕捉可谓塑造舞蹈形象的必要前提和条件。换句话说，舞蹈形象的捕捉在整个舞蹈形象的创造过程中占据着至关重要的地位。从以往的舞蹈创作经验来看，捕捉舞蹈形象的方式丰富多样，编创者

可以从社会生活环境及各类文艺创作之中汲取有益养料和灵感。我们可以将捕捉舞蹈形象的主要途径归纳为四类,即"来源于日常生活"、"来源于大自然"、"来源于文学作品"以及"来源于其他艺术作品"。

(一) 来源于日常生活

人们常说"艺术来源于生活又高于生活",可见客观的社会生活体验是一切艺术创作的源泉。舞蹈创作自然也不例外,一个好的舞蹈作品正是舞蹈编导深入生活、认识生活,并用舞蹈艺术手段来表现和评价生活的产物。从日常生活的点滴中捕捉舞蹈形象要求编导做到贴近生活、感悟人生,进而通过巧妙的艺术构思和舞蹈手段实现从生活形象到舞蹈形象的升华与转变。由于日常生活中的各类人物形象在身份或职业上具有较大的差异性,因而据此塑造出的舞蹈形象通常形形色色、各具特点,拥有较强的典型性与鲜明的个性色彩。

例如,从普通百姓的社会生活中捕捉到的舞蹈形象,通常都会突出表现老百姓朴实无华的典型性格和品质,以此使舞蹈形象的塑造更为鲜活动人。双人舞《老伴》所塑造的就是一对携手夕阳、相濡以沫的老年伴侣形象,编导着力刻画的正是老年人积极乐观的精神面貌,"少年夫妻老来伴"的感人主题由此得到了巧妙升华。在舞蹈语汇上,该作品以胶州秧歌的体态动律为基础,同时融入了大量生活化的动作语言,逼真传神地将老年人颤颤巍巍的身体动态与开朗活泼的表情神态刻画得入木三分。不论是前半段轻松戏谑的氛围营造,还是后半段强调老两口相互依偎的平静安详,都让观众在浓郁的生活气息中感受到了这对老夫妻朴实的形象与纯真的性格。

又如,以军旅生活为素材而创作出的舞蹈形象,则大多来源于编

导对军旅生活的切身感悟与悉心挖掘,其中更侧重展示的是军人刚毅英武的形象,以此彰显其坚韧不拔的气质与英勇无畏的精神。以群舞《走·跑·跳》为例,走、跑、跳本是军队训练中最为基础的操练部分,然而编导恰恰从丰富的部队生活中提取出这三个基本动态作为展现军人形象的出发点和落脚点,在看似平凡的日常练兵中高度凝练地概括了和平年代军人的光辉形象。同时,作品还通过一名战士晕倒后依然坚持完成训练的情节铺设,赋予艰苦枯燥至极的队列训练以震撼人心的艺术感染力。洗练的动作语汇不仅于平淡中体现出恢宏的气势,更将意志坚强的军人形象刻画得淋漓尽致。

(二)来源于大自然

在大自然中,蕴含着众多千奇百态、动静各异的物象与景观。它们的存在不仅是人类赖以生存、感知世界以及开拓身心的珍贵宝库,也为艺术创作提供了极为丰富的资源与广阔的空间。有鉴于此,从大自然中汲取编创灵感便成了许多创作者捕捉舞蹈形象的有效途径。编导通常会对所欲刻画的自然景象的静态或动态进行细致入微地观察,由此提炼出最适宜展示作品主题的舞蹈形象。总的来说,来源于大自然的舞蹈形象可大致归纳为以下两类:一类即以自然动植物为表现对象,经由艺术化处理而形成的舞蹈形象;另一类即以自然现象为表现对象,在此基础上加工而成的舞蹈形象。

从自然动植物捕捉舞蹈形象不仅要求编导具备独到的观察能力,能够准确描绘出物象的外部形态,还需要创作者从中提取出更深层次的思想及内蕴,使舞蹈形象上升至形神兼备的境界。一般而言,以自然动植物作为舞蹈形象的创作方式具有图腾舞蹈的原始遗存色彩,其

中渗透着不同族群对所崇拜图腾的执着信仰与热爱。譬如，在傣族女子独舞《雀之灵》中，杨丽萍就以傣族图腾"孔雀"作为舞蹈形象，不仅活灵活现地向观众展示了孔雀觅食、展翅、戏水等多种动态，更将对生命活力的颂扬在举手投足间倾诉得淋漓尽致，创造出了一个灵动纯洁的舞蹈意象。正如作品名称所言，她所捕捉到的孔雀形象早已超越了单纯的外形模拟，而是在借助双臂的修长以及手指的柔韧中实现了由"形"至"神"的升华，从而刻画出了精灵般优美典雅的舞蹈形象。又如古典女子独舞《爱莲说》，作品中的莲花形象来源于宋代诗人周敦颐诗作《爱莲说》，舞蹈旨在表现的正是莲花"出淤泥而不染，濯清涟而不妖"的高尚品格。在对莲花形态的捕捉上，编导采取了前腿跪地、后腿回折、上身后倾的体态以及手部小五花的主题造型贯穿全舞，在视觉上构成了栩栩如生的荷花形象。然而在形似之外，编导更为追求的是通过古典舞蹈的圆润动律赋予莲花以东方女子的柔婉神韵，在一种象征性与诗意性的审美旨趣中寄托了对荷花俊逸高洁品质的赞颂。

而从自然现象中捕捉舞蹈形象时，编导则多会以抽象化的处理手法对其加以呈现，在似与不似之间寻求对舞蹈形象的写意性解读。其中，女子群舞《小溪·江河·大海》堪称此类舞蹈形象创作的典范。该舞以层次分明的段落布局，生动有序地展现了大自然中滴水成河、海纳百川的奇丽景致，以小溪、江河及大海间丰富的内在联系喻示着"不积小流，无以成江海"的深邃哲思。编导提取古典舞训练中最为基本的圆场步伐作为主要动作元素，在充分发挥其轻盈流动特点的基础上融入蜿蜒曲折的队形调度，同时利用白色大摆长裙的舞蹈服装制造出了上下翻飞、波澜壮阔的壮观景象。作品通过巧妙的构图设置使自然

景象的呈现真实可信，因此令观众在舞蹈形象所带来的视觉冲击中收获了审美愉悦。

（三）来源于文学作品

捕捉舞蹈形象的途径与方式是丰富多样的，除了与人们密切相关的日常生活及大自然以外，从家喻户晓的著名文学作品中提取艺术形象再加以舞蹈化的处理，也不失为一种常见的手法。舞蹈编导通常乐于从文学作品中捕捉舞蹈形象，究其原因主要体现为以下两点：一方面，文学原著本身通常蕴含着较高的思想性与艺术性，这不仅便于编导从中捕捉舞蹈形象，更为日后舞蹈形象的深入创作奠定了扎实的基础；另一方面，文学原著中的艺术形象一般都为人们所熟知，故而编导将其确立为舞蹈形象时即可省去对相关情节的烦琐交代，而将主要关注点投放于对舞蹈形象深层情感与心理的刻画之上。

由于文学原著所拥有的广泛群众性，因而编导在创作中常以此为基础来构筑舞蹈形象与观众之间相互交融的支点。也正因如此，该类舞蹈形象一般更容易引发观者的强烈共鸣。例如，女子独舞《木兰归》就是选择著名乐府诗《木兰辞》为叙事文本，并以豫剧唱段《花木兰》为背景音乐创作而成的经典作品，抒发了巾帼英雄花木兰驰骋疆场、凯旋故里的满腔豪情。在该舞中，编导并没有着力于对原诗情节的赘述，而是通过淡化情节的方式来强化花木兰身上豪迈奔放与娇俏灵秀同时并立的双重性格。编导运用古典、民间及现代舞蹈语汇相互交织的动作编排方式，使其刚柔相济的性格特质得以清晰展现，一个惟妙惟肖的女中豪杰形象就此跃然台上。再如，男子独舞《孔乙己》，编

导以独特的视角从鲁迅先生同名小说中挖掘出"孔乙己"这一艺术形象，并提炼出原文中偷书、被打、断腿的主要情节为叙事脉络，将孔乙己的悲剧性命运和炎凉世态展露无遗。不论是作品中幽默诙谐的舞蹈语汇、与情相融的技术技巧、生动逼真的外形设计，还是演员精湛高妙的表演能力，都折射出创作者对舞蹈形象准确而独到的把握，由此使经典文学形象成功转化为鲜明生动的舞蹈形象。

（四）来源于其他艺术作品

在捕捉舞蹈形象这一编创环节里，创作者不仅可以采取将文学作品中的经典艺术形象纳入舞蹈作品表现范畴的做法，还会将构思触角伸入更为广阔的艺术领域之内，从其他艺术作品中提炼出相关艺术形象进行展示。在对诸多舞蹈形象进行梳理的过程中不难发现，编导通常还会从文学作品之外的其他艺术作品中捕捉所欲呈现的舞蹈形象。例如，从画像或塑像等美术类作品之中捕捉舞蹈形象，从不同风格的音乐作品之中捕捉舞蹈形象，从戏剧戏曲和电影电视类艺术作品之中捕捉舞蹈形象，等等。

从画像或塑像中捕捉舞蹈形象时要求编导尽可能做到突破"静止"中的局限，使舞蹈形象得以最大限度地发挥自身流动性强的优势。以女子群舞《踏歌》为例，"联袂踏歌"是中国古代一种历史悠久、载歌载舞的艺术形式，从早前出土的古代文物中就已可见三人为从、五人为伍，连臂投足、踏地为节的舞容舞态。面对早已失传的踏歌乐舞，编导孙颖凭借其广博的汉史造诣以及对汉代画像等文物资料的大量研究，从中捕捉出了携手游春的古代丽人舞蹈形象，并通过兼具活力盎然与古拙厚重质感的舞蹈动作、"一顺边"的舞蹈动势以及颇具流动

性的步伐调度,对静态图像资料进行了有机组接,以忠于史料的创作原则完成了对该乐舞极具历史性价值的复原。

由于音乐所展现的是特定时空中的听觉意象,而舞蹈展现出的却是特定时空中的视觉意象,因此,从音乐作品中捕捉舞蹈形象时要求编导具备化抽象为具体的能力。例如,由尼金斯基所创作的现代芭蕾舞剧《春之祭》就是以祭祀者作为作品主要刻画的舞蹈形象,着力描绘了俄罗斯原始部族庆祝春天的祭礼场面。该剧由西方现代派音乐家斯特拉文斯基作曲,他的音乐创作并没有沿袭以往作品强调人与自然和谐相融的表达方式,而是运用了大量粗粝刺耳的不谐和音程来表现人与自然之间的不可调和性。相应地,尼金斯基在舞蹈编创上也竭力体现这一核心观念,编排出了膝盖微屈、脊背弯驼、双脚内八站立等全然打破古典芭蕾审美原则的造型体态,在怪诞诡谲的动作呈现中喻示着原始先民既对大地崇拜充满恐惧,又对大地回春饱含期盼的复杂心理。

而戏剧戏曲和电影电视类艺术作品则同文学作品一样,通常已具有一定的群众基础,因此,当编导从中捕捉到舞蹈形象之后应当更为注重对其内在特征的深层挖掘,从而使舞蹈形象的塑造在保留原型原貌之外实现升华与突破。以南京军区前线文工团所创作的大型民族舞剧《牡丹亭》(见图5-16)为例,全剧以昆曲名作《牡丹亭》为创作文本,在保留"杜丽娘"核心形象地位的同时,不仅极具现代意识地突破了其性格上的"被动性",使该舞蹈形象因具有强烈的"主动抗争"色彩而散发出人性的光辉,还借由设计精妙准确的舞蹈语汇以及美轮美奂的舞台效果使舞蹈形象的塑造丰满真实,匠心独运地赋予古典人物以现代生命,从而成功实现了从"以情为本"的角度来刻画人物形象的创作目的。

三、舞蹈形象的塑造

当编导完成了对舞蹈形象的捕捉与构思之后，便需要采取形式各异的手段和方法对其展开进一步艺术加工，使舞蹈形象最终通过具体有形的塑造方式得以展现得生动鲜活。换句话说，舞蹈形象的塑造在整个舞蹈形象创作过程中处于最为核心的关键地位。它除了需要编导善于提炼素材并具备细致的观察力与丰富的想象力，更依赖于长期积淀而成的艺术修养，这些都将成为决定舞蹈形象的塑造能否打动观众的重要因素。舞蹈形象的塑造是在动作语言与情感思维互相渗透交融的过程中完成的。一般而言，编导会通过"典型化提炼"、"抽象化表现"、"群像化把握"等方式，来塑造和刻画舞蹈形象。

（一）典型化提炼

由于捕捉舞蹈形象的来源极为丰富广阔，因此，编导在对千姿百态、变化万千的表现对象进行塑造的过程中，应当紧紧抓住其最为显著的本质特征，由此提炼出最具典型性与代表性的动作形象并不断加以强化。简而言之，把握舞蹈形象的典型性就是以舞蹈的艺术手段集中概括地表现出该形象的核心特质，它既涵盖对其外部形态特殊性的准确演绎，也包括对其情感、性格乃至命运特征的深刻解读。只有这样，塑造出的舞蹈形象才会因鲜活生动而感染观众，从而使舞蹈形象的创作免于陷入脸谱化的、千人一面的尴尬窘境。

对于舞蹈形象的塑造而言，提炼并强化形象的典型性格或典型命运可谓尤为重要。以古典男子独舞《秋海棠》为例，"秋海棠"的人物原型来源于同名小说中的一位著名京剧男旦，编导巧妙地从原著中

提取出"破相"这一核心情节,以此高度凝练地表现出了人物内心的愤懑与凄凉,借其异常悲惨的命运塑造出了一个极具典型性的舞蹈形象。在老年与青年、现实与回忆的时空交织当中,演员以时而老态龙钟、时而灵巧妩媚的动作神态,饱含深情地述说着对戏曲的痴爱以及对黑暗社会的无声控诉。此外,编导还借助水袖的翻腾与大量高难度的技术技巧来外化人物痛苦的内心视像,形神兼备的表演不仅将男旦的角色特性刻画得准确明晰,更使舞蹈形象的塑造因其典型的人生经历和复杂的情感心绪而感人至深。再以民间舞《书痴》为例,该舞以毛笔为表演道具,编导匠心独运地对挥毫时点、撇、提、推的典型动作形态加以提炼,并使之与河北井陉民间舞中诙谐的肩部动作及俏皮的步伐进行了有机融汇,由此将一位痴狂的民间书法爱好者的舞蹈形象塑造得颇为生动典型。在舞蹈中,人物对书法几近痴迷的内在情感不但体现在外部动作形态的丰富变化之上,还表现于舞蹈服装的独到设计之中。舞者身着肚兜与大花裤、头梳冲天小辫的整体造型与其活泼风趣的典型性格十分契合,同时也将人物形象中最为核心的状态——"痴"字刻画得淋漓尽致,从而成为舞蹈形象塑造中的点睛之笔。而三人舞《金山战鼓》则是在宋代巾帼英雄梁红玉"擂鼓战金山"的故事基础上创作而成的经典舞蹈作品,生动地塑造了梁红玉及其子女威、勇、慈、善、美的典型形象。该舞由"登舟观阵"、"擂鼓助战"、"初胜笑敌"、"金兵再犯"、"对天盟誓"、"还我河山"六个部分组成,通过清晰凝练的叙事结构高度浓缩了复杂的故事情节,深度刻画了梁红玉"国家兴亡,匹夫有责"的民族精神和民族气节,并利用个性鲜明的舞蹈语汇对这段激励人心的故事进行了精彩再现,将人物形象的典型性格

与强烈情感刻画得淋漓尽致。

(二) 抽象化表现

众所周知，舞蹈是一门长于抒情、拙于叙事的艺术。在许多舞蹈作品中，叙事性与情节性已被编导刻意淡化，而对某种抽象化的意境情调抑或思想感情的述说开始上升至表现的主体地位。这类作品中的舞蹈形象通常不以刻画人物的个性特征及情节的矛盾冲突为己任，着重抒发的只是某种特定的情感心绪，所欲强调的只是某种意味深远的哲思理念，意在营造的只是某种隽永感人的氛围情境。故此，当编舞者在对舞蹈形象进行抽象化的塑造之时，通常会采取写意而非写实的创作手法，由此使舞蹈形象的呈现不再局限于某种固定含义，而在更大程度上具有了多义性和泛指性。

对于旨在造境抒情的作品而言，具象化的言说方式不再能寻其踪迹，舞蹈形象的动人之处正是在于所创造出的"象有尽而意无穷"的审美空间。例如，在男子独舞《风吟》中，舞者以轻盈飘逸的动作质感、淡薄清雅的审美风韵以及大写意的表现手法，完美和谐地勾勒出了"风之吟唱"的宁谧幽静。舞蹈中，风的意蕴常表现在一连串流动性动作之后的瞬间静止，或是静止之后的再一次动态变换，动静之间此消彼长的哲理就此被诠释明晰。看似无意的动作、轻盈的跳跃以及敏捷的旋转无不暗示着风的存在，也正是由于编导的用心捕捉与舞者的精心演绎，使得风之飘零的抽象意境成了具体可感的舞蹈形象。再以女子独舞《一片绿叶》为例，该舞在很大程度上突破了以往民间舞蹈的自娱色彩与具象表述的程式，运用胶州秧歌的典型动态语汇塑造出了一个空灵细腻的女性形象，以此抒发了由绿叶凋落而引发的生命感慨和

惆怅。舞蹈道具绿扇不仅是一片"绿叶"的抽象化身，更具有生命活力的符号象征意义。编导正是借由大写意、大抒情的形象塑造手法，高度概括并隐喻了女子对青春年华的珍惜以及对生命情感的追忆。舞动中高低错落的空间对比和节律上顿挫交织的张弛有度，将落叶的飘摇凋零与人物的情感心绪糅合成了物我相融、和谐统一的审美意象，由人和"绿叶"所共同构成的舞蹈形象最终得于平和中见深度。又如王玫所编创的现代舞作品《也许是要飞翔》，整个舞蹈充满了一种压抑、低沉和悲戚的感情色彩，无论是凄凉的背景音乐、简单的白色舞衣，还是柔弱与坚韧并存的动作形象，都在向观众诉说着舞者对未来充满希望却又彷徨不安的矛盾心绪。这是一个女子的舞蹈形象，然而她在绝望中从挣扎到放弃再到重拾信心的过程，仿佛又表明她的存在本身就是一种信念。一个"也许"，道出了创作者心中对未知的不确定，但即使这样，还是坚持要"飞翔"，也恰从另一个侧面反映出她永不言弃的执着追求，由此塑造出一位虽历经挫折阻碍却仍旧不屈不挠、内心坚强的女性形象。

（三）群像化把握

除了上述两种塑造舞蹈形象的方式之外，抓住群体形象的共性加以刻画也不失为一种可行的途径，该方法多被运用于群舞的创作之中。在多部广为流传的经典群舞作品中，舞蹈形象的塑造多是用以直接展示一种极具符号色彩的群体形象，着重表现的是某种概括性的社会生活现象、民族精神风貌抑或浓郁的地域文化特色。对于这类创作而言，舞蹈形象往往是通过众多人物群体在动作和场景上的丰富变化，使作品本身所带有的鲜明的思想感情得以清晰地呈现在观众面前。

运用该方式塑造舞蹈形象时，编舞者对其共性特征的把握应当尽可能地做到准确且深刻，通过象征意味较强的舞蹈群像使作品主题得到不断加强。例如，在群舞《进城》（见图17）中，编导着力塑造了一群典型的外来务工农民的淳朴形象。创作者独具匠心地将视线聚焦到当下的热点话题"农民工生存现状"之上，艺术化地复现了这一特殊群体在城市生活中从怀揣新奇、紧张到承受生活与歧视双重压力的迷茫，再到战胜苦痛的各种真实情感体验。创作者对现实生活的高度关注构成了舞蹈形象深刻感人的关键因素，这种尖锐直白的表达方式真正意义上做到了发人深省，令观者在欣赏过程中得到了心灵的陶冶和涤荡。再以蒙古族女子群舞《盛装舞》为例，该作品塑造了一群节庆中身着华丽盛装的蒙古族女性形象，在悠扬恢宏的蒙古族音乐旋律中，将蒙古族女性端庄自信的民族气质与"盛装集会"的宏大场面表现得淋漓尽致。编导以上身后靠、挺胸拔背的基本体态展示了女子们高贵典雅的仪态和风韵，又以多变的手臂动作与肩部的抖动刻画出蒙古族女性所独具的气质与魅力。此外，编导还充分利用流动性较强的队形调度与变化丰富的舞蹈构图，把游牧民族的宽广胸怀与茫茫草原的磅礴气势展现无遗，在整齐划一的舞动中进一步深化了舞蹈群像的塑造。而由张继钢创作的群舞《黄土黄》则是编导"黄土情结"的凝练述说和集中表现。舞蹈着力塑造汉族人民的群体形象，并通过群体力量所制造出的强烈视觉冲击，反映了中华儿女对"大地母亲"深沉而厚重的情感，由此高度颂扬了中华民族自强不息、勤劳勇敢的民族精神和共同心理特征。编导提取出山西胸腰鼓、山东鼓子秧歌与胶州秧歌的身体动态作为舞蹈的基本动作元素，并用"稳、沉、撑"的体态动律

来刻画男子形象，以示坚毅稳重的民族性格；又以"拧、碾、押"的韵律动态来描绘女子形象，展现了朴实典雅的民族气韵。舞蹈风格刚柔、阴阳的交融与对比，把作为中华文明符号载体的"黄土文化"演绎得深刻动人，从而使舞蹈形象的塑造具备了深邃的人文内核。

第三节　舞蹈语言要素

一、舞蹈语言的特征

舞蹈语言是指在一定的时间内，一个或多个舞蹈动作与呼吸、力度、旋律、节奏、道具、服饰等因素结合，涵盖了舞蹈语汇、舞蹈动作、舞蹈组合，并具有一定的传情达意的表达功能，或可表现某种抽象精神内容，或具有一定的象征功能，即经过编创者精心地组织结构，使其成为能够表达一定思想、情感、意图的特殊的肢体语言和表现形式。所以，对舞蹈语言的认识，就等于了解了舞蹈艺术的特性，从而可以更好地体会到舞蹈艺术的审美特征，并在欣赏舞蹈艺术的过程中得到共鸣。

舞蹈语言的动作、表情、造型三个基本元素决定了舞蹈语言的艺术特性——动作性、律动性、抒情性、虚拟性、综合性。

（一）动作性

动作性是舞蹈艺术最基本的特性，它指舞蹈以人体躯干和四肢做各种动作姿态和造型来形象地反映客观事物和人物的精神世界，塑造舞蹈形象。舞蹈形象是一种直觉的艺术形象，但它不像绘画和雕塑是一种静止状态的直觉形象，而是流动状态的直觉形象。舞蹈语言不断地发展，包括对人物情感、思想、性格的表现，情节的发展，矛盾冲突的推进以及情调、氛围的渲染等，都需要一系列的舞蹈动作来完成。

舞蹈语言是人体有节律的、美化的动作的形象化的呈现，通过动作性舞蹈语言，体现编创者的形象思维和艺术构思。如王玫所编创的舞剧《雷和雨》的舞段，没有展示具体的表象，而是通过舞蹈的肢体语言揭示世间人与人之间的种种情感，包括爱情、亲情、仇情、怨情。剧中的每一个体都处在生命中的不同阶段，在这样各不相同的阶段中演绎了他们对人生、伦理与价值观念的不同抉择，角色灵魂的每一次颤动、内心的表现、矛盾冲突，都展露在肉体与行为的不同表现中。王玫老师通过这种抽象性舞蹈语言揭示了六个不同的人不同的内心世界和性格。

（二）律动性

律动性是指舞蹈中人体全部的形态动作，都是按照一定节奏有规律地流动。律动性决定了舞蹈动作幅度的大小、速度的快慢、动静和能量的大小，并制约着舞蹈语言的组合，起核心作用的是节奏。舞蹈艺术的节奏，是把所要表达的生活和感情的节奏按规律性的序列做整体安排。其中，内在情感是节奏的基础，外部动作是节奏的表现形式。而不同民族地区和不同国家都有各自特有的思想感情、风俗习惯和生活情趣，历代舞蹈家经过提炼、整理，逐步形成了各具风范的有规律的舞蹈语言，呈现不同节奏，产生了不同韵律和风格。如蒙古族民间舞的甩肩、抖肩，藏族民间舞的颤膝，西班牙舞的双手有力的上下甩动和脚下有力的打点等。而相同的动作，由于节奏的发展变化，或是力度上增强或减弱，或是在速度上的加快或减慢，或是在幅度和能量上的增大或减小，都能表现出不同的情绪和情感，从而体现出不同的情感内容。例如，旋转动作，尤其是快速的旋转，可以表现出人物的

激动情感，像狂喜、盛怒或是悲痛；随着速度的减慢，喜、怒、哀、乐的激情也随之趋于平静；而速度减小至最慢，情绪也就随之消失。

(三) 抒情性

用舞蹈语言来表现其他艺术语言难以表现和描绘的人的内在精神世界和丰富的、复杂的情感是舞蹈艺术非常重要的审美特征。舞蹈可以通过意向的表达，抒发人类极为丰富的内在情感。舞蹈作为一种抒情性的艺术，虽不擅于表现过于复杂的故事情节，但并不等于说不能用舞蹈的艺术手段去展现人物、事件、矛盾冲突等，它是通过抒情来叙事，同时在叙事中抒情。因此，舞蹈的本质是表现性艺术而不是再现性艺术。由此，作为舞蹈和舞剧的题材和情节、细节通常是充满诗情画意的。例如，由俄国舞蹈编导米哈伊·福金创作的芭蕾独舞剧目《天鹅之死》，表现出"天鹅"如此丰富的情感和思想，并且给予观众无法言喻的深邃的审美感受。天鹅在生命垂危的时刻，想要重上天空的那种不屈不挠奋斗的舞蹈形象，以及对生活的热爱、对生命的追求和不屈服于命运和死神的斗争精神，完全在舞蹈动作中表现出来，令我们在诗情画意的舞蹈形象中领会那真善美。

(四) 虚拟性

与其他的表演艺术相比，舞蹈艺术具有更强的虚拟性，如同图案、花纹这类装饰美术。舞蹈语言的虚拟性就是抽象性动作语言，以虚实相生的表现手法来虚拟、暗示、象征某种物体、某种理念、某种精神，或各种各样的情思和情志。这种表现手法既可以利用实物道具，也可以仅仅凭借身体动作。于平主编的《舞蹈编导参考资料》一书中就曾举例：在我国汉族传统戏曲中，一根马鞭、一支船桨等即可有象征性示意，

而马、船、轿等都是虚拟的。如编导黄素嘉编创的江苏民间舞《丰收歌》中黄色纱绸的舞动象征着稻浪翻滚。沈阳军区前进歌舞团舞蹈编导王曼力等人创作的当代女子独舞《无声的歌》中，张志新领口上一朵红花象征着她的喉管已被切断。编导胡嘉禄编创的中国现代三人舞作品《绳波》，利用一根绳子在男女演员的之间不断变换和构图，赋予了较强的象征意义：起初是爱情的鹊桥；继而是婚姻的维系；最后是孩子的象征以及变成闹离婚时孩子的羁绊。作品以象征性的舞蹈语言和表现手法向人们提出了有关爱情、婚姻、家庭以及人伦道德的问题，寓意深刻。舞蹈的虚拟性是以生活为基础的，它概括地反映了生活的本质，为舞蹈艺术开拓了极其宽广的表现途径，如我国包容了古典舞蹈的京剧和欧洲的芭蕾舞剧都形成了规范化、程式化的舞蹈动作体系。程式化、规范化大大提高了舞蹈作为一种艺术品的审美价值和传承价值。

（五）综合性

舞蹈的本体构成与音乐（节奏）、美术（造型）等有着非常紧密的关系，舞蹈是一种时间性、空间性的艺术。舞蹈是一种以人的身体为主要表现手段的艺术，但是从它产生的那一天起就离不开音乐、诗歌、美术等因素，它们同样是舞蹈艺术的重要组成部分。音乐与舞蹈的关系最为紧密，虽然有些舞蹈作品没有音乐的伴奏，可却有鼓声或其他的声响伴随着舞蹈的节奏起舞，从广义上来说，这种有节奏的声响就是音乐的基本因素。例如，王曼力等人创作的当代女子独舞《无声的歌》，就是一个无音乐伴奏的舞蹈作品，但是它却采用了风声、水声、镣铐声、鞭打声等音响效果来伴奏，突出了舞蹈与音乐的不可分割性。再如皮娜·鲍什的舞蹈剧场中，或泥土，或假山，或散乱的康乃馨，

铺满整个舞台，这就突出了舞蹈和舞台美术间的密切关系。因此，舞蹈的形象是一种综合性的艺术形象。随着舞蹈艺术表现更为复杂和多样性的生活内容的需要，特别是产生了舞剧这种舞蹈体裁后就使得舞蹈艺术的综合性发展到更为高级的阶段。它把文学、戏剧、音乐、美术、建筑等艺术都融合在舞蹈艺术之中，这就极大地增强和丰富了舞蹈艺术的表现能力，同时也就相应地促进了舞蹈艺术更高的发展。

德国现代舞蹈艺术家玛丽·魏格曼也说，"舞蹈是表现人生命的情调的一种活生生的语言"。这"生命的情调"就是"借身体动作以表达思想感情"（邓肯语），这"活生生的语言"就是以人体为媒介的动作姿态。舞蹈是一种人体动作的艺术，是借着人体有组织和有规律的动作，通过创作者对自然或社会生活的观察、体验、分析，然后用精炼的形式和技巧，集中地反映某些鲜明的人物和故事，表现个人或者一些人的生活、思想和感情。在舞蹈的世界里，无论创作者追求表现或是再现一种生活或是一种思想感情，它们都必须诉诸人体的动作姿态。所以，人体的动作姿态是舞蹈艺术的根本特征和艺术形象的表现手段，舞蹈的语言就是舞蹈化了的人体的动作姿态。

二、舞蹈语言的功能

舞蹈语言在舞蹈作品中运用的方法和所表现的舞蹈内容要求是不同的，因此它们在表现舞蹈作品时担负的功能也是不同的。

（一）塑造形象

人物形象主要是通过舞蹈语言和整体的舞蹈形象来显现出一种内在的生气、情感、灵魂、风骨和精神。舞蹈语言塑造形象大致有三种方法，一是通过舞蹈语言来表现人物的情感及其思想活动，即在事件和矛盾

冲突中，塑造具有鲜明性格特征的典型性的人物形象；二是在非情节性舞蹈中，着重表现人物内心的情感，或是通过意象性、虚拟性的舞蹈语汇塑造某种特定的人物形象；三是通过鲜活的生活画面、宏大的战争场面或是特定的民族民间仪式庆典等场景，运用舞蹈的艺术语言来构筑人物的群像。

优秀的舞蹈作品，必定是运用生动传神的舞蹈语言，刻画人物的内心情感和塑造独特典型的性格特点。"舞蹈作品《看秧歌》较好地运用舞蹈语言成功地塑造了几个娇憨无虑、爽直任性、泼辣天真、傻里傻气、对生活充满自信的东北大姑娘的典型人物形象。此作品突出的特点是抓住了'找'这个主题动机，将东北关东女性特有的精神气质——秀美中透出的爽直任性、泼辣天真的性格特征，通过身体动态语言即舞蹈语言而诠释得淋漓尽致，充分展现出东北秧歌的'稳中浪、浪中艮、艮中俏'的风格特点。"①同时，应根据舞蹈中的戏剧情节，细致地刻画人物的心理，充分发挥舞蹈语言的艺术表现功能。

（二）表达感情

舞蹈作为人体动作艺术，是人类感情最集中、最激动的表现形式，脱离了"抒情性"就谈不上舞蹈艺术。抒情性舞蹈语言的艺术功能在于表达人物的思想感情，表现人物的性格，揭示人物的内心世界。由于舞蹈是以抒情性为其本质特性的表现性艺术，因此，抒情性舞蹈语言是构成一部舞剧、舞蹈最重要的手段。舞蹈语言通过重复、变形和夸张等表现手法来表现人物情感和思想，所以，舞蹈语言超出了艺术

①佟欣婷.论舞蹈语言的运用和艺术表现方法.韶关学院学报,2006(05).

的真实性，旨在调动观众的想象，融合观众的情感，共同完成审美意象的创造，因而具有独特的艺术魅力。

舞蹈语言表现人物情感和思想的主要方法有三种。一是直接抒发。如藏族女子舞蹈《母亲》，描绘了一个藏族母亲辛苦劳作、无怨无悔的一生。编导抓住人物形象细节的刻画，将无形的情感赋予有形的形象中。二是间接抒发。也就是借助"物"来抒发，包括动物、植物、自然界景物等，以借物比兴手法，表现人物的情感和内心世界。如古典舞女子独舞《爱莲说》，借莲"香远益清，亭亭净植"的物象，通过千变万化的舞蹈语言表现出"出淤泥而不染"的情操，借爱莲之韵抒情表意，同时依据古典舞的审美规律，独立地展现了舞蹈的魅力，勾勒出绝世独立的人生格调。三是在叙事与抒情相结合中突出抒情。在当代舞作品《唉，无奈……》中，妻子怀疑经常晚归的丈夫，这种怀疑的心理通过翻看丈夫的公文包这一行为表现出来，舞蹈中通过"拉、扯、扔、掏"等一系列变形而夸张的动作作为动作语汇来表达妻子与丈夫间情感上的冲突，将妻子的猜疑、失望、急躁等内心思想表现得淋漓尽致，让观众真切感受到人物的内心世界。

（三）营造意境

舞蹈作品的意境指舞蹈作品所描绘的生活图景和表现的思想感情融合一致而形成的艺术意境。舞蹈意境的创造，主要是通过形象化的情景交融的艺术特写，把观众引入一个想象的空间，进而获得更丰富的审美享受。不过，情景交融存在着一个不断深化的过程，其结构层次表现为：景、情、形、象、韵（意境）。"景"即舞蹈作品的特定时空，舞蹈作品中的景，主要靠虚拟性、假设性的舞蹈动作、姿态和动

作过程来描绘、模拟、表现。"情"是舞蹈的原动力,也是舞蹈作品中人物行动的内在驱动力,人物从触景生情到情随景迁、情动于中之后,迸发出与作品情感相融的火花。"形"是人体的外部形态。"象"是形的凝练与升华,是对人物个性、人物激情的外部形态准确的刻画,是姿态造型和运动过程组合有序的动态形象。它是以人体为物质材料,动静结合,以动作过程为主的动态形象;它是以充溢的情感为核心;它是具有鲜明个性色彩的独特形象,同时具有审美价值。"境"是情与景的交融,是能够引起关注的丰富的艺术联想。在一部舞蹈作品里,舞蹈形象的优劣直接决定着舞蹈作品的成败和审美价值的高低,舞蹈家着重追求一种更富于艺术感染力的"意外之象",那就是舞蹈意境。舞蹈作品可以通过舞蹈语汇来描摹人物活动的环境和氛围,在舞台美术中,则可以通过舞美、灯光、布景、道具、服装、化妆等手段的相结合来营造舞台环境,交代具体生活场景、时间及空间的氛围,呈现特定的作品背景。除此之外,还可以通过舞蹈语言来创造出舞蹈的环境和氛围,如花草、各种动物、江河海水等。

例如,女子古典舞群舞《小溪·江河·大海》以细腻流畅的舞步和清雅柔曼的舞姿,塑造出点点水滴、潺潺小溪、澎湃江河和浩瀚大海的舞蹈形象。20多位身穿白色长纱裙的女孩轻移脚步,舞动手臂,以滴水成溪、溪流汇河、江河入海的过程变化,展示了世间万物聚少成多、积沙成塔的客观规律,揭示了人生旅途的沧桑和生生不息、蓬勃向上的生命进程。再如,杨丽萍编创的傣族舞蹈《雀之灵》,在舞蹈中杨丽萍的双臂始终是美的聚焦点。编导通过修长而柔韧的臂膀、灵活自如的手指的形态变化,把孔雀的引颈昂首的静态和细微的动态

都淋漓尽致地表现出来。由此可见，编导充分发挥了舞蹈本体的艺术表现力，通过手指、腕、手臂、胸、腰、髋等关节的神奇的有节奏的运动，将这一充满着灵性的舞蹈形象紧紧抓住观众的思绪，整个作品营造出一种超然脱俗的意境。观众在感受着与自然万物的和谐与宁静的同时，也感受到自由与高贵的品质。《雀之灵》自始至终渗透着一股震撼人心的力量。

（四）独立的审美价值

舞蹈语言除了具备以上三种功能外，还具有独立的审美价值。此处的独立意味着不依附任何情感取向和叙事功能，只单纯地用舞蹈语言表达一种动作美。动作本身就有审美价值，因此，舞蹈可以转变成对人体动作自身的审美。对于这种纯动作形式上的关注，便不得不提到形式主义舞蹈，以及形式主义的代表舞蹈家——默斯·堪宁汉和巴兰钦。形式主义舞蹈家为了打破模仿论和表现派形成的模式，常常有意背离观众惯性，造成新奇感并创造新画面，由此发展出现代舞蹈家的逆向性思维，创造了一些独特的动作组合方法。默斯·堪宁汉是形式主义流派最具影响力的人物。他的形式主义，不仅完全排斥叙事性，也排斥舞蹈动作在意义上的连续性，他的舞蹈动作没有逻辑上的确定性。因此，他的舞蹈动作并没有明晰的逻辑性，但动作的本身却具有独立的审美意义，任何一个动作都可以连接在一起。如果作品只关注动作，以演员的舞动为中心，那么舞蹈与音乐、舞美之间的关系便不再是"灵魂"与"肉体"的关系，而是真正地并行不悖，各自独立。形式主义舞蹈虽源于现代舞表现论，但"舞蹈优先权"的思想对芭蕾也有影响。此外，著名编导巴兰钦用古典音乐、古典芭蕾语言编出"多

声部"舞蹈织体,赋予严格规范的芭蕾语言以纯语言的性质,称为"纯舞"。他的芭蕾不仅没故事情节,也没有演员的个体意识,舞蹈成为一种新织体中的经纬线,被严格地编织在无数织体中。

默斯·堪宁汉改变了传统舞台的概念,剔除了与舞蹈动作不相干的东西,把音乐、舞美等手段限定在最次要和独立的范围,使舞蹈不包含任何确切的具体事物,从而为意义的能动性留下更为广阔的空间。他去除了动作以外的文学戏剧心理的因素,将动作提纯,使内容抽象地突出了动作形式与动作语言的本性,所以舞蹈的意义变得多视角而且呈现出一种丰富性和不确定性。《空间·点》是他20世纪80年代的代表作之一,在这个舞蹈中,堪宁汉关注的是动作在空间中"量"的变化,人体的各种姿态、人体的各种部位,都在1—300度之间精准地被把握着,在人体动作本身的意味中揭示舞蹈的意义。"堪宁汉将纯动作转向带给了舞蹈界,布朗以其更加先锋的创作实践继续前行。由于身体意识的强调,新先锋派舞蹈产生了与现代舞先驱不同的舞蹈身体语言的表达方式,新先锋派所定义的本体论意义上的舞蹈就不再体现为一种超感官的、恒定的和绝对的秩序,他们重视的是身体动作的存在状态。从表面上看,他们消除了内容与形式、表层与深层、能指与所指之间的对立,不再追寻文本内在的意义,而是不断地翻新文本,询问身体动作的最大可能。"[1]由此看来,纯舞蹈动作语汇具有其一定的审美价值,从而突破了传统的舞蹈概念。

塑造人物形象,表现人物的情感和思想,描绘人物行动的环境,

[1] 毛毳.论现代舞新先锋派纯动作理念中的身体意识.浙江传媒学院学报,2006(02).

以及舞蹈语言的独立审美价值都离不开舞蹈语言的各种艺术表现功能，如果要想塑造出典型的舞蹈形象和创作出富有生命力的、成功的舞蹈艺术作品，就需要准确把握和运用舞蹈语言的艺术表现方法。

三、舞蹈语言的层级

舞蹈语言从结构层次上来看，大致可分为舞蹈单词（舞蹈动作）、舞蹈语句（舞句）和舞蹈段落（舞段）三个层次。而人体的动作姿态、表情和造型是构成舞蹈语言的基本元素。舞蹈的动作是以人体的中段为轴心，通过腰椎关节的运动转化为传导力，从而产生上、下身基本舞姿、舞步的变化。舞蹈单词即舞蹈动作主要是由动机、造型、节奏、力度四个要素所组成的。其中任何一个要素的变化，都会使这个舞蹈动作的内涵意蕴发生变化。舞句是指在舞蹈总构思中具有结构性质的基本单位，包括形象、情感内容。舞句通常作为舞蹈的第一句，具有核心动作的意义，而核心动作能够起到变化、发展和再现的作用。舞段是指在结构意义上大于舞句的结构单位，是数目不等、长短不一的舞句的组合。它分为方整性、不方整性、特殊性三种，与音乐联系十分密切。

正如音乐的乐句、乐段一样，舞蹈语言也是通过动作动机的变化、发展、组织结构形成舞蹈的句子、段落，以此来展示某种特定的风格魅力或表达某种特定的情感、情绪，还可以表现某种特定的情节理念。舞蹈作品正是依靠这些舞蹈句子、段落来阐述创作者的一切意图，正是依靠这些舞蹈句子、段落与欣赏者进行无声的交流。

（一）动作

动作在舞蹈语言中属于基础级，它是构成舞蹈语言的基础材料，没有动作就构不成舞蹈语言。为了深切掌握基本材料的性能，对"动作"

这个基础级的单位，还须进行剖析。动作包含以下四个基本元素：

1. 动态

动态是动作的姿态，是舞蹈在表现中所呈现出的舞动的形态。它既存在于相对静态的舞姿造型之中，亦存在于更具流动感的舞蹈动作之中。动态具有空间属性，可以使动作成为具有可视性的一种物质现象。

2. 动速

动速即动作的节奏、速度。动速具有时间属性，同时是使动作具有流动感的基本元素。动速也是在动作中用以展示内容和表现人物情感的重要因素。动速的不同处理方式会使同样的舞蹈动作产生迥然不同的动感，由此在快与慢、缓与急的动作对比与动作过渡中营造出层次丰富的动作质感。

3. 动向

动向即动作空间走向，是舞蹈在运动过程中所产生的动作指向及其运行轨迹。动向既有运动过程中的时间属性，又有在流动过程中的空间属性。动向要素使得舞蹈动作在空间的变化上丰富起来，同时呈现出时空交织的形式美，在流动中体现动态空间的韵味。因此，动向也是构成动作风格特点的重要元素。

4. 动力

动力是动作的力度，是舞蹈动作所蕴含的力量所表现出的不同程度的力量。动力的设置应当以作品的内在情感为前提，通过强弱、刚柔的变化对比以及动作幅度的大小变化，凸显舞蹈在情感表达上的层次感与丰富性。

动作的基本成分包含了以上几个要素，即动态、动速、动向、动

力等，如果对这些最小单位的要素进行每一种的单一变化或两个要素以上的复合变化，或解构重组，动作便会一生二、二生三、三生万物，发生万千变化，并且体现出动作在造型、流动和情感诸方面的美感。

（二）舞句

从动作到舞句，既有形式上的升级，也有意义上的升级。舞句是根据一定的创作意图、一定的情感倾向，按照一定的形式逻辑把单一的动作进行编织的有意创造，具有一定的独立性和审美性。在隆荫培、徐尔充合著的《舞蹈艺术概论》中提到，舞句的构成要具有以下三个条件：一是舞蹈动作的形象要鲜明，形式相对完整、独立；二是舞蹈动作的组织联结要顺畅，注意高低、轻重、刚柔、动静的起伏和对比变化，能够向观众传达作者的意向；三是舞蹈动作的排列和组织，要根据作者独自的表情达意的方式进行建构，而呈现出个性特色，不用借助于其他的辅助手段。舞句具备了这样一些条件后的所谓独立性，同动作层级的独立性相比较，在"层"与"级"上都有了明显的上升。

上述所强调的舞句的三个必备条件，应注重整体呈现，而非拼凑。在舞蹈作品中，塑造主要舞蹈形象的主题动作，一般由一个舞句组成。而作为主题动作的舞句，除了上述的三个条件以外，还应当表现出舞蹈形象的性格特点，以及该作品所处时代的社会生活环境所给予的特定舞蹈形象的思想和情感上留下的烙印。例如，贾作光先生在《海的诗》中提到他自己的作品男子独舞《海浪》的主题动作是"软手波浪式"和"棱角屈伸的两臂"，以表现海燕展翅飞翔和海浪起伏翻滚。随着舞蹈主题的发展，主题动作随之发展变化，再加上滚跌、亮相、卷体、翻身、腰身蠕动、碎步横移等动作，舞者时而是搏击风雨的海燕，时而又成

为波涛汹涌的海浪,成功地塑造了鲜明的舞蹈形象。再如,在上海戏剧学院舞蹈学院的蒙古族群舞作品《鸿雁》中,编创者主要运用蒙古族男子舞蹈的动作形态、特有动律和技术技巧,通过舒展双臂、昂首挺胸、肩部动作以及双臂呈波浪式的摆动等各种舞姿造型,生动形象地模拟展翅翱翔的大雁,表现了不屈不挠的精神和坚毅顽强的生命力。

(三)舞段

舞段,即舞蹈段落,它是舞蹈语言的第三个层级,汇集了舞蹈动作和舞蹈语句这两个舞蹈层级的基本要素。它或是表现一定的情节事件的发展,或是描绘人物在特定的环境和情况下的内在的精神世界,或是营造出艺术表现所需要的某种意境。一部完整的舞蹈作品是由若干个舞蹈段落组成的,而每个舞段在整个作品中发挥着不同的作用,最终完成作品的主题表达和形象塑造。到了舞段这一层级,也就到了舞蹈语言的实质性层级。具体而言,舞段具有以下几个特点。

1. 描写性

舞段的描写性作用是指通过舞段介绍环境、交代背景、渲染气氛,或勾勒出基本的人物形象。例如,在江苏无锡市歌舞团的民族舞剧《阿炳》中,第一部分《序》中的道士群舞的舞段表现出阴森森的道观场景,营造出一种冷酷、压抑的氛围,引出了阿炳在这样的环境下出生,并预示着他人生的悲剧。又如,在甘肃省歌舞团的大型民族舞剧《丝路花雨》中,序幕的"飞天"舞段,营造成神厅空灵、飘逸浪漫的氛围,把观众引入敦煌这个特定的环境中。再如,在江苏苏州歌舞剧院的民族舞剧《桃花坞》中,第一幕的中段九娘的出现把观众带回到500年前的桃花坞,来到了民俗风味浓厚的街头小巷,当地称之为"庙会轧神仙",

在庙会中汇集了各色的人,呈现了世间百态,在游玩情景中引出唐伯虎和九娘的出场,从而为他们的相遇做出了铺垫。

2. 戏剧性

舞段的戏剧性作用是指通过舞段推动剧情的发展,表现矛盾冲突,交代人物情感乃至命运的变化。例如,在当代双人舞作品《唉……无奈》中,公文包成了矛盾的焦点,夫妻间随后的一切争吵和打闹的舞段都围绕在抢夺公文包的这一独特的动作设计中,不仅推动了舞蹈的剧情,而且以"公文包"贯穿其中,准确地刻画了一对具有鲜明性格的夫妻形象,推动了舞蹈的剧情发展。再如,在民族舞剧《阿炳》中,遇到琴妹的阿炳回到道观后无心敲打木鱼,心慌意乱,心思全在琴妹身上。这个女孩走进了他的生活,使他无法回到原来平静的道观生活之中。编导用两个简练的艺术手法表现了阿炳的各种心态的变化。其中一处是他在舞蹈独白中不断地用双手捂住自己的耳朵,表示他再也不愿意听到远处传来的木鱼声。而且封建势力很强大,想摆脱它的控制并非易事。而再接下来众道士把阿炳裹胁起来,好像要吞没他,把他永远留在道观中,而阿炳极力地反抗,并挣扎出来。此处预示着他与琴妹的爱情悲剧,而且他没有自由,无法摆脱父亲和道观的控制。

3. 抒情性

舞段的抒情性作用是指通过舞段抒发人物内心感情,揭示人物的性格,剖析人物的心理活动。抒情性舞段往往是舞蹈作品中的核心与灵魂舞段。例如,民族舞剧《阿炳》中的尾声"泉"可谓是全剧的画龙点睛之笔,亦是舞剧的核心舞段。在飞雪满天的空旷舞台上,阿炳独自一人拉二胡,向天、向地、向人世倾诉人生的坎坷、苦难、坚强、

感悟与悲壮,哀怨的琴声穿越时空,回响在千百万人的心头。再如,舞剧《阳光下的石头——梦红楼》第五幕中黛玉独白的舞段,黛玉等待宝玉为自己揭开红盖头,她偷眼看去,竟发现宝玉与宝钗并肩,即将举行婚礼。事情的突变让黛玉措手不及,撕心裂肺,悲愤不已的黛玉几次三番要撕碎宝玉亲手盖上的红盖头。不断地颤抖、心如刀绞的黛玉撕下嫁衣,她面对无法扭转的结局却无能为力,也无处诉悲,无处诉苦,最终只能含泪接受。舞者以精湛的舞蹈语言、细腻的情感表现,生动地刻画了一个对宝玉爱恋深切的林妹妹形象。

4. 独立性

这种舞段的作用可以是烘托氛围,帮助编导进行更准确的表达;可以是推进情绪、强调表达;可以是叙事、交代人物的关系;也可以是刻画人物性格、描写人物内心活动。但当这舞段脱离其附属的舞剧或舞作时,可以具有独立的舞蹈功能并具备较为完备的表演功能。如张继钢创作的舞剧《一把酸枣》中团扇舞这一群舞舞段,在舞剧中具有介绍环境、渲染氛围的作用,塑造了山西女子的人物形象,但它完全可以脱离舞剧作为独立的群舞作品来表演。再如,西方芭蕾双人舞的舞段,在大型的舞剧中,双人舞舞段既是一个作品的组成部分,又是相对独立的能够单独拿出来进行表演的舞蹈片段。在古典芭蕾舞中,双人舞规定为一男一女表演,并有一定程式,一般包括"慢板舞"、"炫示部舞"、"结尾部舞"三部分。一是男女共舞,二是男子独舞和女子独舞,三是男女共舞,其中有多种多样的托举、大跳、旋转等技巧动作,而这种双人舞的舞段已经初具较完整的表演形式。其中,芭蕾

舞中双人舞的变奏是极具特色的，往往成为在国际芭蕾舞大赛中的规定比赛节目。具有独立品格的西方芭蕾舞剧中的大型双人舞，即具有相对完整的结构和审美价值，同时对于刻画人物性格、描述人物关系、展现演员技术技巧等方面均有重要的作用。

综上所述，舞蹈语言包括了动作、舞句、舞段这三个层级。这三个层级由初级向高级发展，是从微观到宏观的递进。由于动作、舞句、舞段各具不同层级的审美性，从而又形成了舞蹈语言不同层级的功能。当编导创作舞蹈作品的时候，应恰当地通过舞蹈语言层级的递进运用，把握动作元素的选择，进而发展成具有相对独立审美价值的舞句，再构成具有一定情感含义的舞段，最终形成完整的舞蹈作品。

第四节　舞蹈结构要素

一、舞蹈结构的概念

舞蹈结构是作品内部各局部的组织和排列方式，是作品内容寻求形象外化的载体。可以说，结构就是作品的骨架和内部构造。因此，结构体现着整体对于各局部的合理分配，即根据作品内容和形式表达的需要使各个局部排列有序、主次分明、长短配合得当、轻重对比合理，从而使得表现形式和谐统一。隆荫培、徐尔充在合著的《舞蹈艺术概论》中提到，一部艺术作品的结构就是根据主题的需要、按照事物的内部联系和发展规律所做的安排和布局。所谓舞蹈结构，就是舞蹈发展内容的总体框架；简单地说，就是作品段落布局的构成形态。与舞蹈结构相关的因素有很多，包括舞蹈的情节、框架、音乐、时空、编排技法

等。舞蹈作品的结构是表现作品主题思想、塑造人物的重要艺术手段，同时，结构在一定程度上会受到作品的体裁、风格等制约。作品结构一定要考虑到作品的体裁及样式的和谐统一，而编导创作的过程实际就是作品的题材、体裁样式和结构互相选择和反复协调的过程，也是如何处理结构的过程。结构在作品创作中涉及主题思想、人物塑造、作品体裁及样式等各方面，范围较为广泛，处理手段较为复杂，在舞蹈创作的步骤中占有重要的地位。因此，舞蹈的结构设计往往直接影响着作品质量的优劣。

二、舞蹈结构的作用

在舞蹈创作中，形成舞蹈结构的思维构架是一个难度较大的过程，也是一个会历经反复修改的过程。结构的设计需要考虑到各方面的要素，其中包括舞蹈情绪的对比、舞段之间的谐和、舞蹈叙事的进程、舞蹈高潮的设置等多方面因素。因此，我们不可忽视舞蹈作品结构的重要性。结构是为主题服务的，舞蹈结构和舞蹈主题是相辅相成的，如何用恰当的结构表现出充满舞蹈的思想和情感，这需要编导艺术灵感的迸发以及理性的思考。相同类型的主题、题材的作品会因为编导对结构处理的不同，而使舞蹈作品呈现出不同的艺术效果。例如，古典舞作品《庭院深深》、《点绛唇》、《乡愁无边》、《休书》等都运用了古代闺怨的舞蹈题材，但由于各作品的舞蹈结构的设计和处理不同，表现出不同"愁怨"的情感，传达给观众的有想要自由的"怨"、对感情追求的"怨"、等待夫君的"怨"和被抛弃的"怨"，不一而足。

舞蹈结构的创新是舞蹈作品创新的重要途径。编创一个好的舞蹈艺术作品，关键在于结构上的创新，要努力发掘别人不曾有的表现形

式和手法，创作结构要另辟蹊径，与众不同，千万不能照搬别人的东西，不能走老套路。在现今舞蹈界，有些编创者对舞蹈结构没有引起重视，忽视了对结构的深入钻研。就一个舞蹈作品而言，对结构的构思决定了舞蹈作品的整体效果。一部优秀的舞蹈作品，其结构处理的巧妙、自然并且贴切舞蹈表达的主题，能够给予观众强烈的感染。例如，张艺谋、王潮歌和樊跃共同执导的大型实景演出《印象·丽江》，在舞蹈结构的设计中，巧妙而自然地把各种原生态歌舞元素组合在一起，分为上、中、下三篇，上篇为"雪山篇"，中篇为人与自然的对话，下篇为"古城篇"，三个部分将艺术与生活的情境相结合，极大地烘托渲染了主题，令观众身临其境，形成了独特的艺术风格。舞蹈结构的设计需要舞蹈编导对结构既有宏观掌控的能力，又有细致处理的能力。一般而言，优秀的舞蹈结构具有表现性功能和审美性功能。

（一）舞蹈结构对舞蹈作品叙事的影响

舞蹈结构在叙事性方面的作用毫不亚于舞蹈语言的表现力，一个清晰、明确的结构，既能表现出内容的含量、情感的浓度，又能表现出舞蹈人物及事件的发展走向，能够充分展示舞蹈语言的风格特点。

目前，在中国舞蹈界，对于舞蹈结构的编创思维，总体分为两类，一类是"线型思维"，另一类是"块状思维"。所谓"线型思维"，是按照故事情节的发展顺序从发生、发展、高潮到结局的顺序进行作品的构思。所谓"块状思维"，是依据事件的内在逻辑或人物的内心活动进行多方面的开掘。"线型思维"与"块状思维"并无高低优劣之分，重要的是看它是否恰如其分地契合题材的特性和表现范围。

舞剧的结构大多是依据"线型思维"的模式而编创的，"线型思

维"是基于传统戏剧模式的一种呈线状延展的思维模式。往往按时间的自然顺序、事件的因果关系连接起来，由始而终，由头至尾，由开端到结局，一步步向前发展，而且大多由引子、开端、展开、高潮、结局组成。著名编导家肖苏华认为，在舞剧的精神创作阶段，选材是前提，立意是核心，而结构是根本。他认为舞剧应遵从"线型思维"的模式，因为这种模式反映了宇宙事物发展的普遍规律。当然，每个舞剧的"线型思维"结构的呈现是不同的。例如，王玫编创的现代舞剧《雷和雨》，编导以自我独特的视角进行结构的铺排，全剧浑然一体，无幕无场，由20个舞蹈组成，结构铺排得合理巧妙，有条不紊，起伏跌宕。从引子"窒息"到开端部分"纠缠"之后，舞剧进入展开部分。紧接着，一系列以双人舞、三人舞、六人舞、群舞为表现形式演绎出"周萍与繁漪的爱情"、"周冲与四凤的爱情"、"挣扎"后，全剧进入高潮部分。经过了"解脱"这个主高潮之后，舞剧以"天堂"为结局。全剧紧扣"线型思维"的模式，随着时间的推进来表现人物间关系、人物内心情感的发展，使作品中的各个舞蹈都在自己的位置上发挥独特且重要的作用。

再如，南京艺术学院原创舞剧《潘玉良》（见图18-32）主要运用的"线型思维"结构模式，是以潘玉良传奇的一生为时间顺序而展开的。全剧主要分为四幕：第一幕"初涉尘世"，自小父母双亡的潘玉良被舅舅卖到妓院，后被芜湖海关监督、未来的丈夫潘赞化解救。第二幕"羽化蜕变"，在潘赞化的帮助下，潘玉良以优异的成绩考入上海美术专科学校，开始求艺之路。在老管家的牵线下，她与潘赞化坠入爱河。第三幕"不测风云"，初次学习到西方的绘画技术后的潘玉良进入浴室感受到了人体的曲线美，于是兴起作画。不料，阵阵刺耳的辱骂与

喊叫涌来，她吓慌了手脚，仓皇逃回家中。此后，她尝试着画自画像并将其公之于众，却受到强大的流言蜚语困扰，潘赞化也在报刊的舆论压力中备受煎熬，最终让潘玉良选择出国留学。第四幕"破茧成蝶"，潘玉良离开了祖国，开始了异国求艺。初到巴黎后，在异国友人的帮助下，她克服重重困难，投身于忘我的学习与创作中，终于以独特的创作理念受到西方画界的一致认可与高度评价。舞剧《潘玉良》包含了两大段双人舞，一是爱情双人舞，预示着潘玉良命运的转机，从而接触到绘画艺术；二是矛盾双人舞，表现出爱情的不如意，社会的不认可，在社会舆论的攻击下离开家乡，在海外求学，由此成就了一代传奇的女画家。该舞剧的结构，很清晰地传达了表现内容、表现形式和人物性格以及舞剧所要表达的立意和内涵。

而舒巧自观赏了斯图加特芭蕾舞团来我国演出约翰·克兰科编导的《叶甫根尼·奥涅金》之后，受到其作品中以"双人舞"塑造人物性格和表达人物复杂内心感情的优越性的影响，开始倾向于"块状思维"的结构思维方式。她认为结构实际上也是语言，编舞则不仅仅是结构局部的体现，而且也体现了总体结构本身。因此，编舞的工作程序不能再机械地划分为先写文学剧本再编舞，而应将编舞上升到结构的高度，结构也具有语言的功能；并要改变原先"引子、开端、发展、高潮、结局"的概念，并以独特的视角、巧妙的铺排来达到清楚而准确地表达思想。例如，舒巧编创的舞剧《胭脂扣》运用了"双线并进式"的结构，女主角如花的这条线简明清晰，直奔主题，使得女主角可以充分地通过舞蹈来渲染编导的意蕴并承接编导的意念繁衍。同时，铺设一条副线紧跟着主线并行。于是，第一幕中舞段之一是如花静、群舞动，

以动衬静来进行描写；舞段之二安排一队演员以"阳世"对比"阴曹"，如花的全部舞台调度暗示观众，她在找一个男人；舞蹈之三如花在舞动中失落一只鞋，她返身找到鞋时出现一双温情、殷切地为她拾鞋的手，由此而形成的双人舞推出了如花所找到"男人"——十二少；舞段之四趁机展开一段怡红楼众姑娘的群舞，十二少乘坐黄包车潇洒而来，在向姑娘们散发红包时，偶遇如花并一见钟情。第二幕，如花返回阳世，时差50年。20世纪80年代的香港对于30年代的如花是既相识又陌生，在如花的新奇、惊诧、怀念、追忆中，副线进入：想到当时为强势所逼，与十二少难成眷属，相约吞鸦片殉情，但十二少未能同往。第三幕两条线汇总，如花终于在分手50年后找到十二少，苟活人世的十二少已是萎靡、猥琐的一个糟老头了，全剧以纯真少女如花与老迈的十二少的双人舞结束。舞剧《胭脂扣》的"双线并进"很明确地用结构解决了舞蹈语言设计中的难题，以"块状思维"的结构使得舞蹈语言的表述更加自如流畅，情感表达更加的细腻贴切。

（二）舞蹈结构对舞蹈作品审美的影响

同一个题材，不同的编导、不同的选择、不同的结构样式构建，将会编创出不同的作品，从而产生不同的审美效果。也就是说，在题材选择阶段，两个不同的编导的思维内容有较明显的一致性，即判断客观对象是否具有可舞性，当确定具有可舞性并确定要表现它时，便要考虑舞出怎样的效果，这就需要考虑如何处理结构，在这一创作步骤之后，便会得出两种不同的艺术效果。这里，最典型的例子应数《八女投江》与《八圣女》两个同样题材的作品了，通过不同的结构处理，表现八位女战士英勇抗战、宁死不屈的精神，不管是作品的视觉效果

还是情感表达，带给观众的感觉都是不同的。再如，同样是军旅题材的双人舞作品，南京前线文工团两个女演员演绎的双人舞《同行》和四川省舞蹈学校一男一女演绎的双人舞《漫漫草地》，表现的都是红军长征这一主题，但由于结构的不同，作品所表现的艺术效果也各有千秋。

舞蹈作品《同行》（见图33）以道具水壶为情节发展的线索，舞蹈结构紧凑，环环相扣。首先交代了行军中缺水、战友间让水的场景，随着情节的发展，围绕着"水"，情感得以激烈发展，战友舍己救人，另一战友苏醒后的幡然醒悟、悲痛与感动的复杂情感将舞蹈推向高潮。这是两个女兵在极其恶劣的生存环境下，因水产生的一段生离死别的动人故事，反映了当代女兵舍身忘己的精神。舞蹈中两个女兵在行军过程中运用了整齐划一的步伐，设计了一些比较男性化的动作，从地面到空中，从三度空间迅速到一度空间，节奏比较快，动作整体幅度较大。舞蹈中的托举往往是男女双人舞的专利，但在这场女子双人舞中，也大量采用了双人托举等力度较大的舞蹈动作，来表现行军路上的艰辛和两人团结奋战、克服困难的巾帼英雄气概，将独特的舞蹈语汇融入舞蹈结构中。舞蹈所表现出一种柔美的审美特点，由于该舞蹈是表现两位女军人，编导将情感的焦点聚集在"水"这一细节上，进行前后对比，由小见大，通过舞蹈结构呈现出情感上的跌宕起伏，将人性揭露出来。通过作品中细腻的动作语汇，双人女子的造型构图，体现出作品的特有内在张力，歌咏了崇高的战友情和当代女军人坚强的意志。特别是在作品的结尾，一位女兵摇晃着另一位奄奄一息的战友，一次一次的托举，一次一次的滑落，但女兵坚定地要把战友背出沙漠

的情景，体现出战友间生死与共的情感，不禁让观众为之动容。

如果说《同行》重点表现的是人与人之间的关系，那么同样是长征题材的《漫漫草地》则是凸显人与自然抗争的舞蹈主题。作品以红军过草地为线索，由第一部分的在恶劣的自然中艰难前行、第二部分的在行军中的伤痛与挫折，以及第三部分的重燃信心、勇往直前组成。通过人与自然的抗争表现了两位红军战士的勇敢、坚强和坚持不懈克服一切困难的革命精神。该舞蹈的审美特征是刚柔相济、雄浑大气，具有革命写实主义的特点，相比于《同行》，该舞蹈是由一男一女两位舞者演绎军人，通过男女双人舞较多高难度的复合托举的动作来表现两位军人相互扶持帮助，齐心合力抗争自然，共同面对困难的境况。舞蹈通过大量的男女双人舞技巧与造型，在音乐的情感中层层推进，展现了革命者的坚毅和大无畏的精神，同时深刻地揭露了人与自然这一主题。即使前方的条件再艰苦，环境再恶劣，他们都饱含着对成功的渴望和信心，凸显了红军战士坚强的意志。

虽然上述两个舞蹈题材类似，但由于舞蹈结构不同，因此出现了两种不同的审美角度，一个偏重于人与人的情谊，一个偏重于人与自然的抗争；一个侧重于女军人的细腻情感，一个侧重于红军战士并肩而战的力量。

综上所述，由于编导对表现对象的感知类型不同，在选择对象和构建形象的心理构成不同，审美取向不同，以往的创作经验以及对人物的塑造角度不同，导致了结构样式的不同，因而同一题材具有了不同的审美效果。这诸多的不同，又促使他们面临题材时在处理题材和确定美学情调上便有了很大的不同。由此可见，审美判断规范着结构

样式的选择；结构样式规范着动作语言和舞蹈形象的基调。因为结构的表现功能中"线型思维"和"块状思维"的构造的不同，以及结构对舞蹈作品叙事、审美作用的不同，让我们更进一步明确了舞蹈结构在舞蹈创作中的重要性。

三、舞蹈结构的分类

（一）情感式结构

情感式结构是指遵循舞蹈作品中人物情感的发展，根据不同情感的要求来安排人物的行动和舞蹈场景的结构方式，可分为单一性情感结构和复合性情感结构两种形式。隆荫培、徐尔充合著的《舞蹈艺术概论》中提到单一性情感结构，即所表现的人物的情感比较单一，没有繁复的发展变化，多以舞蹈的节奏和情绪的类型对比来构建舞蹈的结构。如抒情舞蹈的两段体、三段体、多段体（A-B、A-B-A、A-B-A-C）等均是。复合性情感结构，则是以人物各种复杂情感的交织及其发展变化来安排人物的行动和舞蹈场景的。情感性舞蹈的结构是通过舞蹈中人物感情和动作节奏以及构图、气氛等因素的发展、变化、对比等手法来推动。

例如，朝鲜族女子独舞《扇骨》舞蹈结构分为三段，但并非传统的"A-B-A"模式，而是一种层层推进的"A-B-C"递进式结构。在舞蹈的第一段，勾勒了一位朝鲜青年女艺人的形象，端庄、稳静、贤淑的动作体态是对人物身份的基本交代。在舞蹈的第二段刻画的是回忆中唱剧艺人饱含辛酸的人生缩影，在朝鲜唱剧"潘索利"抑扬顿挫的音乐伴奏中，女舞者通过大幅度的舞蹈动作表现出朝鲜族女子坚韧执着、百折不挠的精神气质，舞者时而快速旋转，时而下腰，时而

收缩，时而吐纳，将唱剧艺人不同的年龄段所表现出的人生情感进行对比，浓缩成老艺人饱经沧桑、坎坷苦难的一生。在舞蹈的第三段，表现了历经坎坷人生的唱剧艺人的超脱情怀，亦点明"扇骨"的主题，在强烈的舞蹈律动中艺人傲骨飘逸，将生命融入艺术，得到永恒的升华。据说作品的构思起源于弟子对师父去世后的一种缅怀，而舞蹈中的道具扇子，既是民族文化传承的物质载体，又是师徒情感追忆的一根纽带。

情感式结构中有一种方法是按照人物情感发展的不同阶段，结合剧情对人物进行心理刻画，以表达不同情感色彩的舞蹈场面来进行舞蹈结构的方式。例如，《阿诗玛》这部舞剧的叙事题材本身就具备诗意，舞剧的编导打破了我国舞剧受西方芭蕾舞剧影响而形成的结构形态，编导运用新颖的结构方式来挖掘深刻的思想意蕴，探索民族舞剧的创新之路。编导用宏观的历史眼光，重新审视以往各类艺术表现形式的《阿诗玛》作品主题，进行再认识、再挖掘，摒弃了过去以纯粹戏剧形式展现悲壮爱情故事的创作思想，另辟蹊径寻找到一条贯穿全剧的自然主线，即源于自然，回归自然，充分依循阿诗玛是从石林中走来，大自然给了她美丽的生命，最后她又带着美好的情感回归到石林中去的轮回经历，结构充满诗情画意，让观众回味无穷。此外，舞剧的结构形态新颖别致，舍弃了传统舞剧事件的发生、发展、冲突、高潮的系列展现，而从抒发人物情感出发铺设情节线，根据阿诗玛从出生到爱恋，再到死亡的情感经历，产生了《阿诗玛》舞剧所特有的无场次、色块框架结构，剧中黑、绿、红、灰、金、蓝、白七个色彩分别铺设了阿诗玛的诞生、成长、爱情、愁云、笼中鸟、恶浪、回归的情节线。舞剧中的七个大色块组舞既是独立的舞段，又是围绕着剧情发展的有

机整体。并且，每一组颜色的出现都和剧情的发展产生有机的内在联系，使得舞剧呈现出诗一样的意境，彻底摆脱叙述而注重情感流向的新型舞剧结构。这样的编排和处理，使舞剧更具形象化特征和视觉美感，也在无形中扩展了舞台的表现空间，增强了它的观赏性和趣味性。

（二）情节式结构

情节式结构是在情感结构中加入了一个新的成分——情节。情节是戏剧的基本因素，有了情节就有了矛盾冲突、人物、事件等因素。舞蹈的结构形式包括引子、开端、发展、高潮、结局（有的还有尾声）等部分，即起、承、转、合。

引子——呈示部，初步交代人物或形象以及其所处的环境，是指多幕舞剧中第一幕以前的部分。它有介绍剧情的缘起、预示全剧的主题和介绍主要人物等作用。

开端——把人物引入正题上来，或者说新的状态、新的矛盾焦点上来，一般指作品的开头，在舞剧作品中是指矛盾冲突开始时发生的事件，是故事情节发展的起点。

发展——展开部展开的过程，现实得到较大的发展，是指第一个矛盾冲突发生后，继续展开、逐步走向高潮的矛盾运动过程。

高潮——情绪达到极点或是矛盾激化，或是形势达到最高点，是指矛盾冲突发展到最尖锐、最紧张的阶段。在高潮部分，主题和主要人物的性格获得最集中最充分的表现。

结局——人物的归宿，与高潮紧密相连，是高潮中冲突解决的结果。

情节式结构是一种以舞蹈作品的情节事件发展的进程，来安排人物的行动和舞蹈场面的形式结构。具有情节内容或是戏剧性的舞蹈作

品多以冲突来安排结构,即以"冲突"为核心,没有冲突就没有戏剧。编导在结构的处理上要不断增强紧张感,按照情节发展的逻辑规律来推进,这是一种有顺序的表现方式,清楚介绍事件的来龙去脉,使剧情环环相扣,进而达到矛盾冲突的高潮,最后交代清楚人物与事件的结局。

例如,古典舞《金山战鼓》,在结构上遵循着开端——发展——高潮——结尾的模式,以鼓上观阵、擂鼓指挥、初战告捷、敌军重犯、临危中箭、拔箭再战的情节思路,环环紧扣,层层推进,凸显了梁红玉的英雄形象,表现了梁红玉英勇无畏、镇静从容地带领部属共同抗击金军的感人场面。该作品运用舞蹈的表现形式来塑造鲜明的人物形象和作品的主题思想,从而易于被观众所接受。

再如,在芭蕾舞剧《红色娘子军》中,戏剧冲突引出的戏剧行动是典型地由舞蹈语言来展开的。它由同名电影改编而来,舞剧结构紧凑,情节起伏跌宕,共由序幕"满腔仇恨,冲出虎口"、第一场"常青指路,奔向红区"、第二场"清华控诉,参加红军"、第三场"里应外合,夜袭匪巢"、第四场"党育英雄,军民一家"、第五场"山口阻击,英勇杀敌"、过场"排山倒海,乘胜追击"、第六场"踏着先烈的血迹前进,前进"组成。舞剧场与场之间环环相扣。同时,舞剧中芭蕾的造型语言及其常见的"正、反、合"舞剧结构用"民族化"的主题动作融入民族舞蹈当中,而剧情所发生地域的风俗舞蹈也改良为芭蕾的"代表性舞蹈",如我国黎族的少女舞、五寸刀舞等。舞剧结构亦弃"正、反、合",而取起、承、转、合。应该说,芭蕾舞剧《红色娘子军》作为"样板"在当时的普及,不仅是芭蕾艺术审美观念的普及,

也是一种比较完美的中国舞剧结构形态的普及。

总之,情节式结构方式基本上是开端、发展、高潮、结尾,亦即起、承、转、合的完整结构形式,具有"冲突"的戏剧式结构呈现,从而传达出作品的人物情感。这种情节结构的作品由情节演进,故事逐步推进,逐步深入,最终以绵延起伏、接连不断的表现方式,构成一部具有很高审美价值的艺术作品。

(三) 音乐式结构

顾名思义,音乐式结构是指按照音乐的结构方式来构成舞蹈作品,在实际运用中编导会采用交响乐形式的舞蹈音乐,并借鉴乐章结构来对应舞蹈结构的设计。音乐式结构具有更加凝练、概括、集中的艺术特点,多侧重表现人物的精神面貌和情感思想状态,以交响编舞法的方式,围绕舞蹈作品的主线,多侧面地对人物进行刻画。交响式舞蹈结构是产生于20世纪初的舞蹈表现形式,而交响芭蕾的实践者们认为,舞蹈与音乐有类似的特长,强调抒情性,主张舞蹈创作的灵感和结构方式应来源于交响乐,即交响编舞法。而交响编舞的结构就是以交响音乐的结构规律,借鉴交响音乐的逻辑来编排舞蹈。如芭蕾舞剧《阿Q》就采用了音乐式的结构。第一章"戏谑曲",通过阿Q的赌博表现他的"精神胜利法";第二章"圆舞曲",表现阿Q的"恋爱悲剧";第三章"进行曲",表现阿Q的"幻想革命";第四章"送葬进行曲",表现阿Q莫名其妙地被枪决的"大团圆"的结局。该作品结构同音乐的曲式之间存在着互相依存、互相选择协调的关系。再如辽宁芭蕾舞团的芭蕾舞剧《梁祝》和广州芭蕾舞团的《梁山伯与祝英台》,都是根据同名小提琴协奏曲改编的。广芭的《梁山伯与祝英台》在观众熟悉

的乐曲中,表现了这对恋人从青梅竹马的纯情到离别的眷顾,舞蹈以大幅力度的动作表达内心压抑与反抗。梁山伯满怀悲愤殉情而死,祝英台浓情化作长袖如瀑,漫山遍野彩蝶飞舞是对梁祝脱离人世获得自由爱情的美好憧憬。编导以芭蕾形式将音乐内蕴转化为舞蹈形象,以概括的语言交代情节,以细致的动作刻画内心。而辽宁芭蕾舞团的舞剧《梁祝》也是根据小提琴协奏曲《梁祝》所提供的音乐形象和人们对音乐的理解进行创作的。由于梁祝两个人物的音乐主题从头到尾贯穿,其他部分只根据不同情节、不同舞蹈的性格、不同的情绪与特点进行创作,就使得整个舞剧音乐既抒情,又有特色。特别是把精彩的小提琴协奏曲的精彩片段,有机地结合在全剧各场之中,使得整个音乐形象既和谐统一又富于变化。为此,舞剧编导还要求作曲把每一段乐曲写成既要符合剧情发展,又要符合人物性格,还要相对独立的乐章才行。这两部以同名音乐编创的舞蹈作品不仅借助了人们所熟悉的音乐的情感进行叙事,而且也借助了音乐本身的结构来构架舞剧的结构,来推进舞剧的发展。

(四)心理式结构

20世纪80年代以后,我国舞蹈界吸收和借鉴了外国舞蹈艺术中心理式结构的创作手法,在创作中倾向以人物的心理活动的表现为核心,并以此来设置舞蹈的框架。通常来说,心理活动包含人的理性思维指导的心理活动和"意识流"式心理活动。运用这两种不同的心理活动都可以建构舞蹈作品,它们的共同特点是凸显人物的心理世界,表达人物的内心情感,描绘人物内心活动的轨迹。隆荫培、徐尔充合著的《舞蹈艺术概论》将心理结构形式总结出四个特点:其一,以作品中人物

的心理活动作为安排人物的行动、展开情节与事件的贯穿线，其目的是为了更深入地表现人物的内心世界。其二，突破了传统结构形式的"顺序性"结构原则和表现方法，而以人物主观的心理活动的发展和变化作为舞蹈结构的依据。其三，在舞剧创作中，一般不采用分幕的布局，而是一气呵成地多场景连续更迭，或者说心理结构的舞剧，常常采用独幕的样式。其四，在客观地表现作品中人物心理活动的同时，还可以插入创作者主观的思想意识活动，直接表现出创作者的主观评价。

心理式结构不同于情节式结构，情节式结构是按时间的顺序进行，按照人物与事件的客观矛盾来建构，而心理式结构是根据人物主观意识活动来建构。心理式结构以挖掘和表现人物的错综复杂的心理活动为主，在舞蹈中它随着人物心理变化，有时会将时空交错起来进行表演。心理式结构擅长表现人物的内心世界与情感，编导可以根据人物情感对题材进行布局和取舍，它往往可以省略许多不必要的叙事过程，集中凝练地表现主题。"如舞剧《鸣凤之死》就是以鸣凤即将被高老太爷送给冯乐山作小妾前的夜晚，以她投湖自杀前的一系列心理活动为贯穿线所安排的人物行动和舞蹈场景。由于心理结构是根据人物主观的心理活动的发展变化作为舞蹈结构的依据，所以往往要打破传统的顺序式的结构原则，在一定程度上突破了舞台时空的局限，并采用正叙、倒叙、回忆等手法，把过去、未来与现实有机地交织在一起，这就使得舞蹈作品能在较短的篇幅、较少的时间里表现更为宽阔的生活、情感和思想内容。"[①]

[①] 隆荫培、徐尔充著. 舞蹈艺术概论. 上海音乐出版社, 2006: 187.

我国当代著名的舞剧编导舒巧很善于用双人舞来表现舞蹈结构，并深入挖掘人物形象的心理和潜意识。她的舞剧作品《玉卿嫂》取材于台湾作家白先勇的同名小说。舞剧共分三幕。第一幕府邸里，佣人们忙碌过年的舞蹈反衬出暗自神伤的玉卿嫂，青春不再，年华如水逝去，玉卿嫂心底惦着庆生。第二幕与庆生幽会，缠绵的双人舞中夹杂着哀怨与忧虑，生怕羸弱的庆生会死去，她的潜意识里却又对死亡怀着朦胧的渴念。第三幕庆生移情别恋，玉卿嫂的爱情世界顿成荒漠。玉卿嫂杀死了庆生，又让自己随庆生而去，她要和他到另一个世界去求得永恒。整个舞剧着重于人物内心情感世界的表现。在结构上，以性格化的双人舞来塑造人物和推动剧情，以三大段外化玉卿嫂潜意识的群舞，即一幕的"青春怀伤"、二幕的"死亡灵界"、三幕的"荒漠无情的世界"为支柱来贯穿全剧。第二幕中，玉卿嫂和庆生的双人舞堪称全剧的精彩舞段。舞蹈围绕庆生的病床，在床上床下的有限空间里展开，情感表达细腻而缠绵，动作和造型也很有形式感，成为揭示剧中人物性格与悲剧性结局的点睛之笔。这些表现方式可以归纳为突破舞剧重情的表现，发展舞剧多层次人物关系，丰富舞剧中人物内在心理的叙述。

单元习题：

1. 本章重点掌握的知识点：舞蹈动机、舞蹈形象的塑造、舞蹈语言的特征、舞蹈语言的层级、舞蹈结构的分类。

2. 结合本章内容，进行实践练习：动机的复合变化练习、从文学作品中选取人物形象塑造练习、用"线型思维"设计舞蹈结构练习。

3. 结合本章内容进行思考：

①舞蹈动机的选择与发展变化。

②舞蹈语言具有的功能。

第 3 章

舞蹈编创的基本技法

导　语

本章分为两节，重点对舞蹈编创的基本技法展开探讨和论述，并针对不同训练方式的编创技法以及不同舞蹈体裁的编创技法进行较为详细的介绍。在"不同训练方式的编创技法"一节中，我们按照不同训练方式的核心原则与特征，将其分为即兴编舞、音乐编舞、命题编舞及环境编舞，并对这四种创作技法的基本概念、创作方法及创作特点进行分析，由此为编导系统掌握不同训练方式的编创技法提供理论性的指导和借鉴；而在"不同舞蹈体裁的编创技法"一节中，则依据不同舞蹈体裁的表现特点与手法，将其分为独舞的编创、双人舞的编创、三人舞的编创以及群舞的编创，并进一步对这四种舞蹈体裁的创作技法从其基本概念到创作要点分别做出具体阐释，从而使不同舞蹈体裁的编创技巧与方法得到较为清晰的呈现。不可否认，不同形式的编创技法皆有其侧重点及特征，然而，它们在舞蹈创作中绝不是彼此孤立或割裂的。因此，在编创过程中，舞蹈编导应当在把握不同技法要领的基础上遵循特定作品的具体需要，尽可能地对形式相异的各种编创技法加以综合、巧妙地运用，最大限度地发挥编创技法作为方法论的作用与功能，以有效地提升并优化舞蹈创作的质量与效果。

第一节　不同训练方式的编创技法

一、即兴编舞

（一）即兴编舞的概念

"即兴"是指主体在事先毫无准备的情况下，因受某一外在刺激或内在冲动的作用，仅凭对客观事物的即时感触而发生创作兴致，从而进入的表现状态。对于舞蹈编创而言，"即兴编舞"并非是指舞蹈的一种表现状态，也不是舞蹈即兴在课堂里的训练方式。它是指编创者没有预先进行作品的题材选择、动作设置、结构布局等舞蹈创作的案头工作，只是即兴创作舞蹈的编舞方式。也就是说，当编创者把某种内心感受或情感体验渗透到具体的编舞过程中时，他选择了以"即兴"的状态来进行实践操作。

一方面，"即兴编舞"要求编创者对不同风格、不同形式、不同地域的舞蹈语汇和舞蹈技巧有着大量的积累和储备，以丰富的动作素材来支撑其即兴创作。否则，即便编导内心怀有多充沛的情感，最终也只能因缺少表达方式而枯竭。另一方面，编创者要能够在所掌握的创作材料的基础上，灵活运用这些表现手段和表现工具来为自己的即兴编舞服务，以及在编创过程中不断开掘新颖的舞蹈语言、提炼生动可感的情绪或情节、塑造鲜明的舞蹈形象，最终创造出专属于"这一个"作品的独特风格和特色。

（二）即兴编舞的创作方法

在"即兴编舞"的过程中，编创者通常会根据不同的音乐旋律、节奏以及周遭环境的变化，迅速以肢体动作直接反映出相应的情感和行为。编创者需要置身于这种大的背景氛围中，敏锐地通过视觉、听觉、触觉等各种感官的体验和理解来刺激外在动作的感应与变化，由此产生一系列动作、组合甚至是新的技巧。据此可见，"即兴编舞"并非是毫无章法或只凭激情而舞的一种编创手段，它必然有其特定的方法与逻辑需要遵循。一般来说，即兴形式的舞蹈创作可以根据音乐形象与音乐情感的提示进行，也可以根据即兴舞者之间身体的接触交流展开，即"音乐即兴"和"接触即兴"两种形式。

1. 音乐即兴的创作方法

"音乐即兴"是指舞蹈编创者根据音乐旋律或节奏所呈现出的风格进行即兴式的舞动，通过身体动作的形式快速勾勒出音乐形象与音乐意境的即兴编舞方式。简言之，"音乐即兴"式的编舞应当建立在编创者对音乐情感的体悟及对音乐旋律的视觉化处理之上。

"音乐即兴"非常能够检验舞蹈编创者的音乐修养及其对音乐的敏感度。一般来说,编创者在听到音乐时就要能够及时捕捉曲式和节奏所表现出的特征。无论旋律是舒缓柔和抑或慷慨激昂、平稳流畅抑或活泼跳跃,速度上是快与慢、长与短,力度上是强与弱、紧与松,编创者都要从中把握住音乐的情绪和情感。需要注意的是,编导未必一定要听出与原作曲者一致的表达内涵,而是需要明确该音乐给自己的感受是什么,并迅速抓住这个感应核心去进行肢体动作的表现。在"音乐即兴"的编创过程中,难点和关键之处在于理解旋律的格调后根据音乐进行形象思维,从中捕捉舞蹈动机并加以体现和发展,最大限度地实现舞蹈形象和音乐形象的和谐统一。

从"音乐即兴"的形式来看,编创者可以配合音乐的节奏型同步而舞,通过音乐节奏与动作节奏的重叠,由音乐的感情色彩激发出舞蹈的创作灵感;也可以把音乐只当作是一种背景环境进行即兴编创,无须过多考虑是否与节奏合拍以及节奏的转换,而是更多地以身体为主导,感受肢体在音乐氛围中的流动。两种不同的"音乐即兴"形式各有千秋,所产生的艺术效果和意境也会因此而风格迥异。

2. 接触即兴的创作方法

"接触即兴"是指以编创者本人的身体及流动中的动作为媒介,只凭借当下身体的接触感觉来对其他即兴舞者的身体及其随时变换的动作做出即时反应的即兴编舞方式。"接触即兴"在广义上可以是编创者在即兴编舞中与他人、地板、道具等任何事物发生的接触关系。而从狭义上讲,它通常需要至少两位或多位舞蹈者的共同参与方能构成。参与者依循触觉的敏锐,在相互感知和相互作用中通过彼此间连绵的

动作接触和情感交流，去感受对方动力的转换和重心的变化并随即做出反应而配合动作，以最为自然的状态呈现出自然流畅的身体动势。

"接触即兴"的动作原理基本如下：在展开即兴编舞的整个过程中，参与者可以尝试不断进行身体重量的转移与互换，并借由双方肢体之间的互相接触与磨合来感受彼此在动态与动势上的变化，力求达到仅凭气息的强弱、力度的轻重以及幅度的大小，以实现默契顺畅的配合效果。"舞蹈者需要在即兴的全过程中保持体能与心智两方面的开放与活跃，灵活机动地把握主动被动交替、轻重缓急对比、高低张弛有致、阳刚阴柔相济等基本规律，以确保自己能够对突如其来的'刺激'随时做出自由、自然、自动、自如的反应。"[①]

"接触即兴"透过舞者间身体的接触互动而产生千变万化的动作，没有任何固定的舞步和姿势而是着重于身体和情感的沟通，追求以自由和开放的态度来探索身体本身的创造力。这种即兴方式主要关注的是纯粹的身体体验，常常会于不经意间形成意想不到的动态画面。而编创者更可以从中找到大量意料之外的动作素材、舞台调度组合方式和动态意象，使参与者愈发充分认识到自身和彼此的创造潜能。与其他即兴编舞方式相比，"接触即兴"中所有动作的形成和发展完全取决于搭档者发出的身体讯息以及舞蹈者之间具备的默契状态，尤其讲求的是肢体语言的沟通和传达。因此，"接触即兴"可以说是所有即兴方式中唯一不能以自我控制为主导而去进行动作发展的编舞技法。

① 关于即兴 [DB/OL]. http://tieba.baidu.com/p/2943001663 2014-03-25.

（三）即兴编舞的创作特点

"即兴编舞"作为一种舞蹈编创的手法，不仅具有发散编舞者想象力以及提升编创热情与兴趣的特征，对于编创者创作灵感的启发、动作语言的挖掘、身体的充分解放、动作敏捷性和灵活性的提高等，都具有非常重要的意义。若想做到熟练开展即兴编舞并能够游刃有余地把握其特征，编创者需要具备较高的舞蹈功底、文化素质和音乐修养等基本能力。总体而言，"即兴编舞"的创作特点主要体现在以下三个方面：

其一，即兴编舞带有随兴而舞、随机而舞的思想意识和内涵，它不受时间、空间、动作规范性及结构合理性等创作因素的制约，因此是编创者实现外在动作与内在心理相契合的有益途径。采用该编创方法，编导的自我意识和主体意识在其中得到了极大程度的彰显，创作者可以自由地发挥肢体的主观能动性，充分释放身体的表现诉求，由此进入一种不受拘束、"随心所欲"的编创状态。可以说，即兴编舞时所表现出的情感状态是最为真实直接的。

其二，即兴编舞有助于编创者打破对现有动作体系的机械模仿和生搬硬套，转而从情感与主题的角度出发去选择和发展舞蹈动作，由此加强其对动作素材融会贯通运用的能力。通过"即兴编舞"，编导可以创造性地从中发现新的动作语言并获得意外的动作素材，进而找到最适合作品表达的舞蹈语汇。换句话说，即兴编舞的方式要求舞蹈编导在创作活动中能够灵活运用所掌握的舞蹈素材，由此编排出具有一定审美风格和个性特点的舞蹈作品。

其三，即兴编舞不仅是舞蹈动作语言的开掘手段之一，它还具有启发编导灵感、调动编创积极性以及活跃创作思维的积极作用。对于编创者而言，采取即兴编舞的方式有助于提升对创作中可能出现的各类突发状况的应变能力，借此促进编导创作思维的深度开发，从而使编导的创作思想和创作理念在此得以确立。不难看出，即兴编舞对于编导自身的艺术修养与编创能力都有着较高的要求，因此，它也是考验一个编导创作水平与创作能力的试金石。

二、音乐编舞

（一）音乐编舞的概念

"音乐编舞"是指在舞蹈编创中采用现成的乐曲或其他音乐形式作为作品的听觉背景，并在借鉴音乐的情感表达和结构布局的基础上，按照舞蹈本体规律进行编创，力求在视觉与听觉方面达到高度和谐统一的一种编舞方法。简单地说，"音乐编舞"就是利用舞蹈的肢体表现来呈现音乐的形象与逻辑。

一部出色的音乐作品必然会在技法、旋律、节奏等方面反复不断地呈现出丰富多彩的变幻，因此，音乐编舞自然也需要灵活地根据音乐的强弱、快慢、疏密，在流动中随时给予相应的呼应与变化。这就要求舞蹈编导必须具备深刻理解音乐的形象、特征、内质的能力，不仅做到在整体上把握住音乐的风格与情绪，还要利用一切可行手段去处理好舞蹈与音乐的关系。

运用音乐编舞时，舞蹈动作的设置和发展可以部分依照音乐的主题、旋律、节奏、速度、力度、曲式、逻辑、情调等诸多因素来进行安排，并对各类因素进行有机组合与融汇，以此实现饱满立体地塑造形象、

抒发情感的创作目的。但需要注意的是，音乐编舞虽然是从音乐的角度出发，但它绝不是对音乐思维直接、机械地进行生搬硬套，而是在尊重音乐的基础上对其创作逻辑的一种借鉴。因为音乐是用声音来创造听觉形象，是一种时间艺术；舞蹈则是用身体动作来创造视觉形象，是一种时间与空间相结合的艺术。因此，舞蹈形象不可能使音乐完全地视觉化，舞蹈语言更不可能完全复制性地再现音乐的每一个细微变化。因此，在音乐编舞中如何保持舞蹈艺术的独立品格，使其在思想的深度上与音乐融于一体又不至沦为音乐的"附属品"，就成为区分舞蹈编创成败的关键。

（二）音乐编舞的创作方法

"音乐编舞"作为一种被广泛运用的编创形式，舞蹈编导在创作过程中应当格外注重音乐与舞蹈相结合时的合理性与巧妙性。因此，探究并掌握音乐编舞的方法将对舞蹈创作起到相当程度的促进作用。一般来说，"音乐编舞"可以主要通过以下两种基本方法来进行实践训练和创作。

其一，舞蹈编导可以根据音乐风格的特点、音乐节奏与时值的特性以及音乐旋律的特征，来处理舞蹈的整体情感并编排具体的舞蹈动作。例如，抒情性的旋律所对应的多为流线型、大幅度的舞蹈动作；欢快和起伏较大的旋律产生的多为跳跃性的舞蹈动作；激烈强劲的旋律产生的多为干脆有力的动作；等等。这种方法是许多编导惯于使用的，它需要编创者对于音乐所呈现出的旋律特性和节奏型有着宏观的把握和敏锐的感知。该方法在实践中的关键主要在于，编导能否在创作中巧妙运用合理有效的方式来处理音乐和舞蹈的关系。在这里，我们将

可行的处理方式大致归纳如下：

启发型——放松身心、聆听音乐，使自己完全沉浸在音乐的氛围之中以此激发创作灵感，舞蹈动作随着音乐的变化而自然流淌。

平衡型——在风格与形式上，舞蹈动作与情感的设置完全与音乐的乐句乐段相呼应、相吻合，呈现出一种和谐融洽的关系。

对比型——有意识地让舞蹈动作的节奏律动与音乐的节奏律动表现出鲜明生动的反差和对抗，如快节奏音乐伴以慢动作舞蹈的形式，在对比冲突中获得意外的艺术效果。

独立型——在编舞中不去理会音乐旋律、节奏等外在的变化，只从音乐中找出一个情感或逻辑核心作为舞动的内在主线，使舞蹈和音乐以貌似平行独立、实则紧密联系的方式而存在。

变化型——在创作的起始阶段选择了某部音乐作品或受到某种音乐风格的启示进行编舞，但舞蹈最终完成时却变换为另一（部）格调或形式的音乐，由此制造出意想不到的惊喜。

其二，舞蹈编导还可以在技法上借鉴音乐编创中的相关概念和手段来变化、发展舞蹈。显然，这种方法对于编创者的音乐素养要求较高，需要其具备深入理解和分析音乐创作手法的能力。在这一方法的实践中，最具有代表性的典型范例莫过于"交响编舞"。"交响编舞"属于音乐编舞创作法体系中的一个重要流派，其特点是严格依据交响乐曲的思维和结构进行舞蹈编创。在对交响乐编创手法进行借鉴的过程中，"动机"与"织体"的概念对舞蹈创作产生了重要影响，并为拓宽"音乐编舞"的方法提供了有效渠道。在此，我们将针对这两个概念予以简要介绍：

动机——音乐中的"动机"是指具有主题同一性的最小结构单位，一个旋律或主题往往由一个主导动机和几个副动机构成。将"动机"的概念平移到舞蹈编创中，则是指舞蹈编导在创作中所设计的易于发展变化的核心主题动作。它本身即具有"意味"，能够衍化出一组完整复杂的动作片断，同时主导着舞蹈主题的发展。正是由于"音乐编舞"借鉴了音乐在创作上运用一系列主题动机来贯穿整部作品的手法，故而它追求高度的舞蹈化而反对在动作上模拟和再现自然形态的生活。换句话说，"音乐编舞"着力使用舞蹈的本体语言来推动情节和矛盾的展开，在很大程度上避免并略去了平铺直叙的哑剧场面（或是把哑剧成分压缩到最低程度，或使哑剧舞蹈化）。究其原因在于，舞蹈的主题动作（动机）可以通过相互平行、相互交叉、相互对比、相互撞击、相互融合等方式取得各式各样的变化和发展，它本身就足以构成发达的主题体系，从而胜任塑造人物形象、推动情节或情绪发展以及展示内部矛盾冲突等角色。

织体——交响乐中的"织体"是指音乐声部组合方式，主要分为单声部织体和多声部织体两类。相应地，舞蹈编创中所讲的"织体"概念就是指舞群（或称舞部）的组合方式，可以分为"单舞群织体"和"多舞群织体"两类。而"多舞群织体"还可以按照多声部织体的分类方式，进一步分为"主调舞群织体"和"复调舞群织体"。"单舞群织体"在织体的组合关系中体现为齐一关系，即一个完整舞群中的舞者动作以整齐划一为主要特性；"主调舞群织体"是以主副关系呈现的，即以某一舞群为主（领舞性质）而以其余的舞群（伴舞性质）为辅；"复调舞群织体"表现出一种平行关系，即若干舞群在同一时

空表现出同等重要的视觉样式，舞群之间以共鸣、消长、模进、矛盾等方式彼此呼应。对音乐创作中"织体"的借鉴，不仅在术语及概念的确立上为编舞技法理论的建设发展提供了启示，还直接作用于实际编创中将不同的舞蹈线索和表情手段进行"复调性组合"式的有机串接。由此，动作在交互中的一致与否、音乐与舞蹈在节律上的同步与否以及调度在交替中的规则、平衡与否，都寻到了依归，而不再是一种毫无章法的"无意识"创作。

综上所述，不论是根据音乐的旋律、节奏、风格等外部形态特征进行编舞，还是从音乐的创作技法中汲取内在的有益养料来丰富编创方式，这两种编创方法都绝不是彼此割裂或孤立的，而是以相互依存、相互贯穿、相互结合的方式而存在，只是各自的侧重点有所区别而已。因此，一个优秀的舞蹈编导在进行创作时通常会兼具或交替运用两种方法，使作品不断呈现出多样化、多元化的风格与内蕴，最大限度地发挥"音乐编舞"的优势与作用以实现艺术效果的最优化。

（三）音乐编舞的创作特点

音乐与舞蹈同属非语言类艺术，两者之间具有诸多共同的艺术特征，如写意性、抒情性、概括性、象征性、虚拟性、比喻性、诗意性等。正是这些相一致的本质属性为"音乐编舞"的存在和应用提供了先决条件和成长土壤，使得音乐能够运用和服务于舞蹈作品的编创并为其提供灵感和依据。可以说，"音乐编舞"不仅是一种精妙的编创手法，同时也是一种极具价值性的创作思维。舞蹈可以受益于音乐的创作经验，而音乐的启示与渲染亦能够使舞蹈的表现力得以不断强化。总体而言，音乐编舞具有以下创作特点：

其一，音乐编舞要求编舞者以音乐的情感和形象为出发点，在此基础上完成对舞蹈情感与舞蹈形象的渲染及刻画。进而言之，音乐在编创中不仅能够发挥为舞蹈提供节奏旋律及情感内涵的作用，还与舞蹈一同承担着升华主题、表意达情、塑造形象的任务。两者经由从形式到内容的有机结合，最终赋予作品以思想的完整性和动作的丰富性。换句话说，音乐编舞不是简单地利用音乐去解释舞蹈，更不是被动地依附于舞蹈。它是在忠于舞蹈基本结构的前提下，调动一切音乐手段去帮助舞蹈作品完成人物性格刻画、情感心绪抒发和意境氛围的烘托等任务。

其二，音乐编舞力求通过对音乐的视觉化解析来引领整个舞蹈创作，利用人体动作充分体现音乐品质，并挖掘舞蹈的音乐性，而且依托音乐结构作为舞蹈创作的脉络，在此基础上实现舞蹈与音乐的高度统一与契合。选择该编舞方法对编导来说可谓是种考验，因为从音乐的选择到运用音乐进行编创再到舞蹈结构的把握，整个过程既需要编导具备优秀的舞蹈创作能力，还要求编创者做到深刻理解与宏观把握音乐，在创作中体现出音乐的形象及其在展开过程中所呈现出的情感因素。因此，只有充分了解舞蹈与音乐的关系，把握住两者的共性与个性，才能做到在编创中准确地运用和处理好音乐这一重要介质。

三、命题编舞

（一）命题编舞的概念

"命题编舞"是指舞蹈编创者在既定的创作要求之下，以肢体动作的形式紧紧围绕命题进行展现和刻画且结构相对完整的编舞方式。换句话说，命题编舞应当建立在对舞蹈作品题旨的构思拓想以及舞蹈

形象的动态性构成上。

　　对于命题编舞而言，其最为重要之处就在于编创者是否准确把握住舞蹈作品的命题核心。舞蹈命题的涉及范围很广，可以是对舞蹈题材（历史或现实）、舞蹈环境（地点或氛围）、舞蹈情感（愉悦或悲伤）、表现对象（人或物）、表现形式（独舞或群舞）、舞蹈语言（古典舞或民间舞）等诸多创作要素所做出的具体规定或要求。编创者在通过口述或文字的形式获得相关命题要求后，随即从自己所累积的视听材料以及所储备的经验感知中搜寻并归纳出与题旨相吻合的舞蹈素材，并对其进行有机整合与排列。在该编舞技法的运用中，编导完全可以依据个人对主题的独特解读来选择以何种表现形式与内容诠释舞蹈作品。但值得注意的是，整个编创过程必须始终在围绕题旨的基础上展开，并且尽可能地使作品主题不断得到加强与深化，从而达到命题编舞的创作目的与创作意义。

（二）命题编舞的创作方法

　　命题编舞的创作方法可谓丰富多样，编创者可以从不同的创作思维和创作视角出发加以选择。以第七届CCTV电视舞蹈大赛中"命题舞蹈小品"的创作为例。该环节要求参赛作品的舞蹈编导根据组委会提前公布的统一命题《在路上》自选形式进行创作，并在规定的两分钟内完成表演。面对同样一个舞蹈主题，如何在两分钟的时间内将其完整流畅地表达出来，确实考验着编导们的创作水准和创新能力。在这一部分里，我们将结合本届大赛中较具代表性的命题舞蹈小品，进一步阐释命题编舞的创作方法。

　　1. 根据命题需要设定舞蹈形象

例如，由广州军区政治部文工团编导周莉亚编创的命题小品以父女的形象为切入点，讲述了一个父亲在女儿成长过程中的陪伴之路。编导通过女儿步伐的逐渐加快与父亲脚步越加吃力之间的强烈反差，巧妙地展现出相伴之路同样亦是父亲的老迈之路，以此升华了《在路上》的命题。又如在西藏自治区歌舞团编导沙丁与才旺卓玛所编创的《在路上》小品中，观众清楚地看到一位藏传佛教徒的朝圣之路。编导通过顶礼和五体投地等行礼方式的再现以及信徒对终点的向往与期盼，用肢体语言生动地塑造了一个虔诚信徒的形象，由此使这样一条看似简单的道路顿时充满了庄严肃穆的宗教色彩。

2. 根据命题需要安排舞蹈情节

例如，北京舞蹈学院编导教师吕梓民所创作的《在路上》，就是基于孩子的叛逆、母亲的守望以及浪子回头等情节而展开的舞蹈小品。为了使情节的展示清晰连贯，编导别出心裁地选择以四对舞者合演一对母子的表演形式，将孩子成长道路中的不同事件鲜活地呈现在观众面前。舞蹈通过情节的交织与舞者间的配合，高度赞扬了人生路途中母爱的伟大与感人。再如，由四川省歌舞剧院编导马果所创作的命题小品《在路上》也是运用该方法的一个典型。作品的灵感来源于编导在生活中的真实经历——向着不同方向奔波的人们拥挤在公交车上，途中一位孕妇却突然临产。在危急时刻，正是司机与乘客们的爱心帮助使得产妇得以顺利生产。舞蹈在多次合力协作的动作中表达了"爱心的传递"，原本毫无交集的众人就在这样一次"忐忑"的路程中展示出人与人之间最珍贵的和谐与友爱。

3. 根据命题需要表现舞蹈情感

其中较具代表性的为南京军区政治部前线文工团编导陈慧芬创作的命题小品《在路上》。编导在将题旨中"路"的概念确立为"长征之路"的前提下，凝练出两名红军战士于漫漫长路之中生死相依的情谊，由此构筑了一条充满坚毅与信念的希望之路。整段舞蹈以深厚的战友情作为主线贯穿，舞者一次次的倒地爬起、相互支撑以及双人托举等动作，都对行军路上的艰苦卓绝给予了充分展现。也正是通过路途中二人的患难与共和彼此扶持，我们看到了战士们对胜利的渴望与坚定的信念。整段舞蹈情感深邃、意境鲜明，出色地完成了对命题的把握和处理。

4. 根据命题需要选择舞蹈语言

例如，由福建宁德市畲族歌舞团编导王虹创作的小品《在路上》就是选择以畲族舞蹈的动态语汇，描绘了参加"牛歇节"一路上的喜悦与欢欣。舞蹈中虽然没有出现"牛"的具体形象，却在舞者的举手投足间表露无遗。舞者通过拇指朝上、四指内握的基本手势以及屈膝、勾脚基础上的步法移动，不仅活灵活现地展示了牛的憨态可掬，也将牛娃一路上的雀跃以及与牛儿之间的和谐共处生动地呈现在了观众眼前，洋溢着浓郁的畲族民间文化气息。而山东艺术学院舞蹈学院编导教师刘忠、吕莹创作的小品《在路上》亦是通过对舞蹈语汇的加工处理，让观众们看到了一条充满欢声笑语的迎亲之路。创作者在山东秧歌的步伐基础上着重放大上身动态的表现力，同时添加了木偶式动作元素，从而使整段小品的舞蹈语言充满了幽默戏谑之感，成为刻画主题的点睛之笔。

5. 根据命题需要进行音乐编辑

例如，由北京舞蹈学院编导系学生文小超、张弛所编创的命题小

品《在路上》就是通过对《西游记》主题音乐的重新编曲与剪辑，别具新意地将一条"取经之路"铺设在了观众眼前。舞蹈音乐在原版音乐的基础上混合进大量现代元素，在同现代舞语汇的结合中完整地传达出了编导对主题的诠释——人们每天行走之路正如"取经之路"，其间总会遇到诸多磨难。当我们以乐观的心态面对一切经历时，沿途的风景在我们眼中也将被改变。而北京舞蹈学院民间舞系编导黄奕华创作的小品《在路上》则是将舞蹈背景音乐以画外音朗诵的独特形式加以呈现，讲述了安徽花鼓灯的坚守与传承之路。整段舞蹈在声音语言的介入下，使观众迅速融入了编演人员缅怀花鼓灯一代宗师冯国佩老人的情境之中，由此表达对老艺人坚守技艺之路的致敬，告诉人们在花鼓灯传承之路上任重道远。

（三）命题编舞的创作特点

如前所述，命题编舞最显著的创作特点就在于舞蹈编导必须牢牢抓住对作品主旨的刻画与描绘。只要把握住这一核心要点，编创者可以在命题编舞的领域里让想象力和创造力任意驰骋，最大限度地去展示所要呈现的舞蹈主题。总的来说，命题编舞具有以下创作特点：

其一，舞蹈构思新颖。舞蹈构思是舞蹈编创活动中承前启后的关键环节，对创作水平的高低起着决定性作用。当编导们面临同样的舞蹈命题之时，如何通过巧妙的构思来实现对主旨别具一格的新颖化表达，显得尤为重要。其间，形象的选择、情节的设置、结构的安排以及道具的使用等方面，都可以成为构思命题编舞的着眼点。在此以空军政治部文工团编导杨威创作的命题舞蹈小品《在路上》为例。编舞者将构思的重点放在道具的综合运用之上，通过伞、日记本、球鞋和

白纱的一字排列，巧妙地向观众呈现出一实一虚两条道路——这既是一条背起行囊去见恋人的喜悦之路，同时也是一条在记忆碎片见证下的爱情之路。此外，整段舞蹈均在横向路线上进行前后、左右调度，也使得"路"的主题形象得到进一步明晰。

其二，舞蹈紧扣主题。所谓命题编舞，就是编导在既定题旨的前提下进行舞蹈创作，并在舞蹈编排与表演的过程中不断点明主题。对于该编创技法而言，编舞者只有通过缜密的审题，才有可能把握住题旨的内涵与侧重点，从而避免陷入"跑题"的窘境。主题的明确要求编舞者通过选材与构思，以具体的人物、事件或情感来诠释对主题的理解与界定，并在立意上力求高远、深刻。编导不仅应对主旨的外部形态进行描绘，更应对主旨的内部实质给予一定程度的观照。例如，对于《在路上》这一命题而言，舞蹈编导需要紧扣"路"的概念与"行进中"的意象，在过程中说明谁在路上、路该怎么走抑或为何要走等问题，借由内容的明确表达将小品主题阐述清晰。

其三，舞蹈语汇独特。舞蹈的肢体语言是实现命题编舞的最基本载体，故而鲜明生动的舞蹈动作语汇必然在对核心主题的讲述中扮演着至关重要的角色。再以编导陈慧芬创作的《在路上》为例。舞者在下沉前倾的基本体态上始终保持双方身体形成单一接触面或多接触面，通过彼此间的力量借助完成互为支撑与牵拉的各种造型动态，由此将行走中的艰难以及两名战士的相互扶持表现得淋漓尽致。而总政歌舞团编导谷亮亮创作的小品《在路上》则是通过"儿子"从半脚尖上的深蹲行走慢慢过渡到直立行进的过程，以及"父亲"由稳健的步伐逐

渐变为弯腰驼背的行走状态之间的动作对比，在舞者的相互搀扶中完成了呵护关系的转化，借由独特的舞蹈语言点明了人生旅途中亲情的美好。

其四，舞蹈结构清晰。开展命题编舞还需要编导高度重视舞蹈结构在铺排和布局上的清晰与严谨，使作品呈现出完整的脉络和逻辑。编创过程中，编创者可以根据主题需要而采用不同的方式划分舞蹈段落。例如，在刘震编创的命题小品《在路上》中，编导正是通过倒叙的处理手法让时光倒流，以此提醒现代人在奔波事业的路途中不可遗忘亲情，莫让未来留下遗憾。而编导佟睿睿创作的小品《在路上》，则选择以线性结构作为叙述方式，营造出了一段层次分明又富于哲理的人生历程。编导借助道具白纱的巧妙运用刻画了女人一生光阴的流逝——她穿在身上的是青春的俏丽，而披在肩上的是年华的老去。

其五，化笼统为具体。进行命题编舞时，编导应当紧扣主题的属性与特点展开编创，而不能只是泛泛地表现题旨的一般性或共性。创作者对命题的处理若太过宽泛和抽象，就会给人以空洞或虚浮之感，不仅无法传达出舞蹈所要表现的情境，还会使创作效果适得其反。因此，编导不妨采取"化大为小"、"化虚为实"及"化粗为细"的方式，实现对主题的凝练诠释。例如，由北京军区政治部文工团编导赵明创作的《在路上》就是在将题旨细化为父子情感之路的前提下，对命题做出了较为出色的解读。透过双人舞者间的多次携手、依靠和背扶等动作，观众可以清晰地感受到成长道路上父子情感上的互依与关爱。编导正是通过对点滴细节的关注，具体生动地展示了对题旨的体会与领悟。

四、环境编舞

（一）环境编舞的概念

"环境编舞"为西方后现代舞的一种基本技法和编创理念，是指舞蹈编导打破传统舞蹈表演空间的局限，而选择将舞台剧场以外的各类自然环境（如湖泊、树林、山川等）或生活环境（如广场、建筑、街道等）作为舞蹈创作和演出的场地，并通过肢体语言表现出对环境的感知的编舞方式。环境编舞不要求具备特定的舞台概念，也不会为观众设置固定座席和观看角度，任何一处生存空间都可能成为舞者最天然的创作领域以及舞蹈的发生地，因此需要舞蹈编导随时做好应对不同挑战与可能性的准备。

对于环境编舞而言，该创作方法以探索人与环境在舞动过程中的碰撞与融合关系为诉求，试图让观众在收获新鲜视觉体验和独特审美愉悦的同时，逐渐以崭新的视角解读人类的生存环境，从而感受到舞蹈编创的真谛。这种编舞技法有意识地突破了早前舞蹈所坚守的生活与艺术无法和谐相融的传统观念，而提倡编舞者通过与不同环境的接触和磨合来摆脱思维方式的局限并从中寻觅创作灵感，激发创新活力，由此成为拓宽舞蹈创作题材、表现形式、主题内容和美学视域的有效方式。可以说，环境编舞使人们逐步认识到任何艺术表现形式都可以尝试纳入舞蹈编创的范畴，而不必将可舞性视作唯一的衡量准则。正因如此，这一编创手法才会受到越来越多舞蹈创作者的青睐。

（二）环境编舞的创作方法

诚然，环境编舞与一般舞蹈创作方式的区别之处在于对非传统表

演环境的开掘和运用，因而在过程中必然会形成一套独特而新颖的编创方法，以此作为开展实践活动的技术支撑。随着环境编舞在西方发达国家的兴起与迅速发展，诸多颇具才华和革新意识的编导都成为该阵营中的躬身践行者，并从中总结出相关创作经验与理论。在此，我们将对其中较具代表性的美国环境编舞家斯蒂芬·考普罗维茨教授[①]的相关论述进行适当归纳与总结，由此对环境编舞的创作方法做出具体阐释。总体而言，其观点主要可概括为"对人们所熟悉的艺术元素的重构"、"从排练厅到表演环境的转换"、"为适应表演环境而创作"以及"为特定环境定制编排"。

其一，对人们所熟悉的艺术元素的重构。斯蒂芬认为，人们可以视一切环境艺术创作为一种重新组织及重新构思的行为。即使某些艺术元素本身早已为人所熟知，但若将其放置于非传统的表演环境中加以展示，仍能带给观众别具一格的感触。例如，1989年纽约爱乐乐团于柏林墙附近表演的演奏会以及琼妮·米切尔于红石剧场举办的户外演唱会，虽然许多人并不认为这类演出称得上是环境艺术，然而观众们确实可谓在一种截然不同的新环境中感受着已经非常熟悉的表演。因此，我们当然有理由将这种颇具创新并有重构意味的表演形式纳入特定环境创作的范畴。不难看出，当人们所熟悉的舞蹈作品不再被置于固定场所中上演之时，因为新的表演环境将赋予作品新的内涵，整个演出反倒会有可能因为环境的变化而使观众对于作品的体验完全转变。

[①] 斯蒂芬·考普罗维茨为美国著名舞蹈编导，曾创作过多部以城市建筑地标为表演场地的多媒体环境舞作，现任美国加州艺术学院舞蹈学院院长。本文对其观点的转述主要引用于 *Site Dance—Choreographers and the Lure of Alternative Spaces*，Edited by Melanie and Carolyn Pavlik.

其二，从排练厅到表演环境的转换。当舞蹈作品的创演从排练厅转换至其他场地时，由于表演环境中所存在的不确定性以及过程中有可能出现的各类突发状况，整个编创任务会变得更为错综复杂。此时，编舞者对动作质量和画面效果的追求也会变得更加困难。编排过程在排练厅中也许只需花费十分钟，但到了这里却得花上一个小时甚至更多的时间才行。这就意味着创演人员需要付出相当多的时间和精力来处理好与表演环境间的磨合。在排练厅创作舞蹈时，编导总是习惯不断地改变或调整编舞技法和编创形式，力求通过时间的大量投入让作品尽可能完整地呈现在观众面前。但对于在表演环境现场的创作而言，这种做法并非那么必要或合适。我们可以借鉴斯蒂芬在创作舞蹈《开窗法》时的处理方式。他首先在脑海中形成对整个场地的一个明确规划和安排，紧接着将表演场地划分为四个区域，然后站在看台上对舞者发出指令。如此一来，整个排练会变得很有效率，作品也就随之成形了。

其三，为适应表演环境而创作。对于该方法而言，表演环境的类型是常数。无论它位于何处，舞蹈作品都应当比较容易适应于表演环境的各个方面。以斯蒂芬于2004年编创的舞蹈《飞翔》为例，总的来说，这部作品的表演环境由大型楼梯所构成。那么在这部作品中，楼梯就成了表演环境的常数。因此，这部作品并不一定限制在某一具体的楼梯处进行展示，而在全世界任何大型楼梯建筑中都可以表演。此外，当一部成型的环境编舞作品换至另一处环境中上演时，它可以保持结构上的不变，但其内容却会依据表演环境而做出适当变化。斯蒂芬创作的另一部作品《墙外》，就是分别在两个不同的博物馆展演的。舞

蹈的两个版本在结构和创作方法上完全一致,但它们根据演出环境的不同而各自包含了数段不同的独立表演。演员们正是基于表演环境的差异,使这些相对独立的片段被很合理地带入到了作品当中。长期以来,该创作方法由于便于重复演出和节约成本而颇受编舞者推崇。

其四,为特定环境定制编排。以该方法编创的作品完全借由特定表演环境来激发创作灵感,为了保留舞蹈的本质及核心含义,故而它不能在其他任何场地被重复上演。斯蒂芬曾运用此方法编创过不少舞蹈作品。在他看来,编导过程中并不必急于去处理创作素材,而应先对表演的环境进行勘察和研究。换句话说,每一步决策都当与表演环境相呼应。运用这一方法编创的作品通常会在多媒体环境中进行排演,因为每一个表演环境的设计和功能都十分特别,以至于舞蹈作品完全无法在其他任何地方重演。由于观众知道他们正在参与到前所未见的艺术活动当中,并且作品很有可能不再重演,因此,这些作品极有可能成为最令人兴奋和最值得欣赏的表演。在特定环境之中的排演会呈现出独特的文化形态,故这些作品还可以吸引表演环境周围的公众支持并参与到演出当中,这正是该方法所具有的独到优势。

(三)环境编舞的创作特点

作为一种当代舞蹈艺术的创作形式,环境编舞是依托于后现代艺术思潮的大背景而得以变化发展的,它已然成为最具创新性和多变性的编创方式之一。在环境编舞之中,我们较少见到传统舞蹈样式的表现痕迹,舞蹈在这里似乎已经成为一场立意突破的变革运动,并开始以另一种方式注入人文气息。编舞者迈出排练厅和剧场的大门,开始走入人类生活的环境,并以个人的艺术素养与审美经验对其进行改造

和加工，在诸多"异质"元素相互冲击与交融的过程中，最终形成了环境编舞独具风格的创作特点。

1. 表演空间的运用更为丰富

对于环境编舞而言，特定表演空间的设置与处理是其区别于一般编舞方式的关键之处。在传统舞蹈的表演中，为了迎合剧场三面式舞台设计的既定环境条件，编导在创作中就需要更多地强化动作造型的正面设计，这似乎业已成为剧场舞蹈创作的默认原则。而环境编舞家的普遍做法则完全打破了一般舞台表演空间的清规戒律。由于表演环境的突破性改变，承载舞蹈演出的场地不再被束缚于有限的区域之中，舞者们也得以在更为广阔和另类的空间中"施展拳脚"。此时，舞蹈编导们也不再将"舞台"中部和前侧的空间作为表演的重点区域。他们抛弃了"面对前方"、"把握中心"等约定俗成的编创观念，而根据特定表演环境的特征来决定舞蹈空间的运用和处理方式，通过尽可能充分地利用整个表演区域，使舞蹈获得一个更加自由的空间。

2. 观众的参与性凸显

在传统的舞蹈演出中，观众与舞台上的表演者之间存在着明显的界限，可谓"泾渭分明"。观众永远无法作为"局内人"真正参与到整个表演之中，而只能作为受众群体去被动地接受演员所传达出的讯息。然而，环境编舞的手法改变了惯常的剧场式的交流方式，极大地调动起了观众的参与性。整个表演并无台上台下之分，观众与演员之间的关系呈现出平等的状态。观众不再必须按照剧场所规定的各种准

则行事,也不再只发挥观摩的作用,而是可以直接参与作品当中,成为表演的重要组成部分。舞蹈过程中,编导大多允许观众在其间走动穿插或者近距离地观看舞者表演,也可以积极主动地回应舞者同他们之间的互动。换句话说,观众和表演者共同构成了一个完备的表演整体,有时两者间的边界都可能是模糊的。环境编舞改变了固定的欣赏模式,因而使观众拥有了一种共享般的感觉体验,一种全新的观演关系就此建立。

3. 舞蹈焦点灵活且多变

在剧场舞蹈中,编舞者通常会在舞台全景中设置单一焦点(例如将最为重要和精彩的舞段放置于中央区域表演),以此加强视觉效果的呈现。因为受剧场表演环境所限,该做法难免会造成一种较为尴尬的状况——观众距离舞台中心越远或越偏,观看的效果就会越糟糕。环境编舞并没有全盘否定这一实践,而是以增设多个焦点的方式,在很大程度上弥补了单一焦点的局限性。在多焦点中,各舞者或各舞群同时以相异的动作及调度变化充满整个舞蹈空间,每一个独立的舞者或舞群与其他舞群(舞者)都在竞相吸引着观众的注意力。由于舞蹈环境的颠覆,观众可以自由穿行于不同的表演区域之间,直至寻找到自认为最佳的观赏角度。这样的处理方法更多地将焦点设置的主动权交到了观者手中,视点的聚焦或淡化完全由他们的欣赏需求和审美趣味决定,因而极大地改变了以往观众只能在固定座席上以有限的视角欣赏表演的单调模式,使舞蹈的欣赏视角变得灵活多样。

第二节 不同舞蹈体裁的编创技法

一、独舞的编创

(一) 独舞概述

在了解独舞的编创要领之前,我们首先需要明白何为"独舞"。独舞又可以称为单人舞,主要是指由一位舞蹈者独立表演的、在一个特定情景中完成一个艺术主题的舞蹈形式,它是舞蹈体裁中最小的构成单位。独舞擅长表现典型舞蹈形象内部和外界的各种特征,因此,多用来直接表达人物的思想感情,反映人物的内心活动,或用以体现某种特色鲜明的生活内容,营造作品所特有的舞蹈意境。

独舞作品的艺术感染力和表现力十分强烈,具有主题精炼、形式简约、形象独特、语汇鲜明的艺术特点,其舞蹈表达和艺术效果也是最为清晰和直观的。另外,独舞最易发挥舞蹈者在表演与舞技上的独家功夫和独特风格,故而它对于表演者的要求也就格外严苛,通常由拥有较高艺术表现力的舞者担任。独舞演员除了需要具备一般舞蹈演员所有的扎实基本功外,还应具备良好的身体素质、娴熟的技术技巧、高超的表现能力以及全面的艺术修养。也正因如此,独舞相较于其他舞蹈表现形式而言,才会具有较高的欣赏价值和审美价值。

一般而言,独舞体裁的舞蹈大致可以分为以下两种类别:一类为结构完整、自成篇章且艺术技巧卓越的舞蹈作品。它们通常具有独立的主题、内容及意境,篇幅短小精巧且舞蹈形象生动。如中国古典舞《孔乙己》、维吾尔族舞蹈《可爱的一朵玫瑰花》、古典芭蕾《天鹅之死》

和现代舞《也许是要飞翔》等。另一类为舞剧或集体舞中的独舞段落。这类独舞以"独白"的方式来塑造典型性的舞蹈形象,是抒发人物内心情感及刻画人物性格的主要手段,如民族舞剧《杜丽娘》中"丽娘写真"的独舞以及群舞作品《一个扭秧歌的人》中"老艺人"的独舞等。

（二）独舞编创的要点

独舞编创的技法与理论是舞蹈编导专业学生入学伊始就要面对的主干课程,是编导教学理论建立的根本。进行独舞编创方法的相关学习,也标志着编舞者迈入了舞蹈创作活动的初始阶段。独舞的编创技法通常会从对舞蹈造型的认识入手,逐渐涉及舞蹈动机的选择、动作的变化发展以及对动作形式结构的把握。在此基础上,练习中还会引入时、空、力等相关因素的变化来帮助编舞者不断深入具体地了解舞蹈构成的语言层级,由此掌握创造个性化独舞语言的方式,最终使独舞在编创上形成舞蹈语汇的独特性、作品风格的独到性以及创作手段的独一性。总之,独舞编创技法的有关练习以对动作思维的开发为主要的训练诉求,旨在使学生逐步建立舞蹈思维并对舞蹈本体产生较为清晰的认知,从而为日后双人舞、三人舞、群舞乃至舞剧的编创打下坚实的基础。总体而言,独舞在编创技法上主要包含以下内容。

1. 独舞的造型设计

造型是以身体为物质材料,按一定空间关系设计出的相对静止的动作,通常出现在舞蹈动作流动的瞬间或舞蹈结尾的停顿之处,因此,也被称为"动中的静态"或"静止的亮相"。造型的存在和变化会使舞蹈显现出动中有静、动静对比的有序的动作规律。舞姿流动中的静态造型不仅可以在动作与动作之间发挥承上启下的衔接作用,还能够集中反

映人物的气质神态与性格情感，是塑造舞蹈形象的重要表现手段之一。

对于独舞的编创技法而言，我们通常以造型设计为起点，因为造型的质感会直接影响动作变化发展的质量。练习时可以设置数个高低有致、开合不一、利落简洁的舞蹈造型，从中感受注重全身配合的造型与凸显身体局部的造型之间的区别及差异。此外，还可以进一步分析单一造型的动力走向与造型之间的连接口，找到最为合理的动律发展路线，由此将两个及多个造型进行串联，形成一组连贯的动作。其间，可以挑选1—2个造型作为主线贯穿，也可反复再现它们，深入体会连接中的自然性和惯性。设计的造型力求具有新颖性和典型性，在编排的过程中不断建立造型的形象意识与情感意识。通过造型的设计训练，编舞者可以初步认识人体部位之间的关系以及造型的静态作用与流动效果，为练习动作的发展变化打下基础。

2. 独舞的动作编排

众所周知，不同的艺术门类皆有专属于自己的特定语言形式，而舞蹈语言的表达恰恰是通过舞蹈动作进行展现的，它是舞蹈作品中最基本的语言单位以及最主要的表现手段。由此可见，动作的编排设置在独舞的创作过程中至关重要，这一环节不仅是刻画舞蹈形象的基础，还对独舞作品中的表意达情以及叙事状物起到重要影响。换句话说，独舞动作的编排与处理必须以服务于舞蹈形象的塑造为前提，应当尽可能地做到贴合舞蹈主题、渲染思想情感、阐明人物性格、强化矛盾冲突以及刻画人物命运。

总体来说，准确、新颖、鲜明而生动的舞蹈动作是独舞编创的根基，而合规律性、合目的性的变化发展则是编排独舞动作的首要原则。

如上所述，独舞动作的设计需要紧紧围绕舞蹈形象的塑造而展开，这就决定了编导在创作时应当牢牢把握住每一组动作的演变与人物性格的成长及叙事情节的发展之间的内在联系。否则，看起来再娴熟流畅的技法运用，抑或再丰富多变的动作编排，也只会是流于表面，而失去形式与内容之间的高度契合与统一。

例如，重复就是一种常见的变化动作的方法，作品中反复突出的动作多为主题动机，重复的目的在于使舞蹈形象的典型性格或命运得到不断的强化和充分的渲染。运用该方法时应拿捏好分寸，过多的重复会造成枯燥无味的审美疲劳。此外，对比变化也是一种较为常见的动作变化方式，该方法的使用通常体现在动作力度的强弱、动作幅度的大小、动作速度的快慢以及动作不同方向等方面的对比之上。一般而言，编导采用对比变化的方法多是基于对人物形象在情绪或情感上变化发展的一种呼应——力度较强的动作通常用于情感激烈的部分，而当动作力度变弱时，则意味着情感及心理上的平静或脆弱；幅度较大的动作通常会呈现出宽阔舒展的动态效果，而幅度较小的动作则多透露出含蓄内敛的个性特征；而同样的一组动作，当舞者以快速敏捷的节奏加以表现时，多用来营造急切紧张的氛围或塑造灵活轻巧的人物形象，而当动作节奏放缓变慢时，通常会是表明一种柔曼抒情的情感色彩；而同样的一组动作，当舞者面向观众进行舞蹈时，通常能达到更鲜明地突出和强调独舞形象的形态特质、动态特征或性格特点的效果；而当舞者背向观众进行舞蹈时，通常能达到相对间接地表达人物情感、刻画人物内心或是制造出一种充满想象空间的视觉效果……编织动作的方法可谓种类多样、形式各异，不同的变化方式之间通常

具有互补或递进的关系，对其进行综合并合理的运用会形成多层次推进的视觉效果和丰富多变的动态呈现。但无论创作者采用何种方式变化独舞动作，都必须始终关注舞蹈动作与情感走向及矛盾发展在对应上的巧妙合理，由此使动作的发展做到既不单调乏味，却又与所欲刻画的舞蹈形象相吻合。

3. 独舞的空间运用

在编创中，空间作为舞者肢体语言得以展现的客观环境载体，对其不同维度与层次的运用和开掘构成了舞蹈创作活动的一大重点和关键。整体而言，舞蹈的空间概念主要分为三大维度，即地面范围内的一度空间、以人体垂直高度为水平面的二度空间以及双脚腾空脱离地面的三度空间。由于独舞在表现形式上的特殊性，独舞编创在空间运用方面可以说拥有相当程度的灵活性与自由度。编创时，编导需要充分探索单人对低、中、高不同空间领域在占有和利用上的可能性，尽力避免在空间处理上陷入局促、狭隘、闭塞的窘境，以此使独舞作品在构图上呈现出丰富的、合理的并与舞蹈情境相符的视觉效果。

一般来说，编创者会通过对舞蹈动作运动规律的理解与把握，同时配合动作在时间、力度、情绪等方面的变化需求，来安排独舞作品在空间上高低浮沉的纵向结构对比以及前后左右的横向位置关系。通常，我们可以采取以下几种方式对独舞空间的运用进行感知与练习：

（1）平面空间的运用。设置一组便于在平面空间内展开的造型动作，分别在不同的舞台区域完成。由于各舞台区域在视觉上具有明显的强弱差别与主次之分，所以即便是同样一组动作也会因空间位置上的区别而产生截然不同的效果。因此，该方式可以启示编导将独舞作

品的高潮设定在最重要的舞台区域，而将发挥辅助作用的舞段安排在相对次要的空间范围，由此使作品主题和情感的表达更加清晰准确。

(2) 纵向空间的运用。设置一组便于在纵向空间中展开的造型动作，分别于一度空间、二度空间及三度空间内依次完成。相同舞姿动作在纵向空间中的分别呈现，有助于编创者在过程中体会舞蹈动作在情感与性格上的差异，从而依据作品主题的需要，较为合理地安排舞蹈中纵向空间的运用。

(3) 立体空间的运用。综合以上对平面空间与纵向空间的运用设置若干动作造型，并选择以不同的流动路线（直线或曲线）和流动方式（相对稳定的步伐式移动或相对强烈的跑动式移动等）将这些动作加以串联。该方式的应用不仅能够使独舞编创呈现出多样化的空间形态，还可以借助运动过程中的调度拓展独舞的身体语言和空间领域的表现力，使独舞的作品的艺术感染力得到加强。

二、双人舞的编创

(一) 双人舞概述

"双人舞"是指由两位舞蹈演员合作表演、互为参照，并以彼此协调及对比性较强的舞姿动作、难度较大的技术技巧共同完成一个主题的舞蹈形式，是舞蹈艺术中重要的表现体裁之一。一般而言，男女双人舞常用来表现爱情生活的主题与内容。从功能的视角来看，双人舞主要通过两个舞者之间身体动作的沟通来表现人物之间思想感情的交流，展现人物的关系，以此充分展示作品的主题内容，塑造舞蹈形象，其形式感在视觉上有着独特的艺术魅力。

双人舞对舞蹈动作与技巧的流畅度与和谐度有着较高的要求，这

在需要通过舞者双方配合来完成的高难度动作技巧上体现得尤为明显。因此，双人舞作品的表演者除了需要具备独舞演员良好的艺术素养和优异的身体条件外，还要求具有强烈的合作意识，能够在表演中与舞伴形成默契融洽的配合与交流。

双人舞作品应当结构精巧，形象生动。从其存在方式上看，主要分为两大类别：一类是结构完整独立的舞蹈作品，它们各有独立的主题、情节、情感和意境，如男子双人舞《出走》、女子双人舞《同行》、男女双人舞《两棵树》与《萋萋长亭》等。另一类则是大型舞剧和舞蹈作品中的重要组成部分，是用来塑造主要人物形象、揭示其内心情感活动以及推动情节发展的主要叙事手段，如芭蕾舞剧《奥涅金》中达吉雅娜和奥涅金的双人舞、民族舞剧《一把酸枣》中酸枣与小伙计的双人舞以及群舞作品《俺从黄河来》中的双人舞段等。

（二）双人舞编创的要点

双人舞的编创技法需要依据其表演人数上的特性而展开，以双人舞的造型设计为认知基础，进一步对双人舞创作的各个环节展开深入探索和研究。其一，从造型建构来看，双人舞的肢体语言要比独舞的身体语汇在表达上更为复杂多样。在处理好力度与支点运用的前提下，可以展示出诸多新颖丰富的双人舞造型。其二，从动作配合来看，双人舞中主被动关系的更替和转换显得尤为必要，需要依靠双方的长期磨合才会在流动中产生连贯性与协调性。若处理不当，会对动作的合理性造成负面影响。其三，从双人的呼吸配合来看，气息的协调是联络双人舞者的内在媒介，它在双人舞编创中同样发挥着关键性作用。"气口"的吻合不仅决定了动作连接中的流畅度与完整性，还有助于舞蹈

情境的和谐营造，它是双人舞美感呈现的内驱力。在创作过程中，编创者应建立起明确的双人舞思维方式，用双人动作的语言逻辑引导编创活动并以此解决所面临的问题。在对话与交流中，感受肢体间的互补、互动、互接以及对方的力量和运动轨迹，使技法的运用达到形式与内容的和谐统一。

1. 双人舞的造型设计

分析双人舞造型设计的内部实质，主要涉及两个非常关键的概念：一个是双方对力量的运用与支配，另一个就是二人在接触及碰撞中所产生的支撑点与摩擦点。而对于双人舞造型的建构来说，这两点必然亦是发挥决定性作用的核心要素。与物理定义的"力"相比，舞蹈中对"力"的应用具有其独特性，多指动作的力度和发力等，借以表示用力的度或用力的层次。例如，独舞中的发力点是基于地面，故而舞者只能借助地心引力的作用才能实现力量的爆发。然而在双人舞的编创中，即使不依靠地面，舞者也能够通过彼此身体间的借力、助力、推力及泄力等对力量的运用手段，设计出诸多独具质感的舞姿造型。另一方面，舞者还可以凭借对双人身体各部位的充分挖掘，从不同身体部分间的接触磨合中发现便于形成造型的支撑点，在此基础上拓展对造型的创新、变化和发展。

若从外部的呈现样式来看，双人舞的造型设计可以分为一致性的造型与非一致性的造型两种类别。一致性的造型主要是指舞者双方保持方向上的完全一致，摆出同样的造型；或是舞者双方分别朝着相反的方向，摆出同样的造型。此类造型的设计具有较强的对称性和平衡感，因此，会产生和谐、融洽、统一的视觉审美效果。而非一致性的造型

主要是指舞者双方在同一维度的空间范围内，呈现出形态相异、对比明显的舞姿造型；或是舞者双方在不同维度的空间范围中，呈现出具有差异性的舞姿造型。在这一类造型的设计中，最具典型性的即为托举造型。双人托举造型在二、三度空间内的高难度展示可以制造出情感上的白热化效果，因而该类造型技巧通常会伴随双人舞的高潮而出现，它会在一定程度上提高双人舞编创的质量和艺术张力。

结合上述要点，编创者可以进一步尝试通过以下三种方式的练习，来辅助展开双人舞造型的设计与编排：

（1）支撑练习。舞者双方通过接触确立身体支点，以此找到最具张力的双人舞造型。就构成支撑的接合部而言，双方身体的任意部位都可形成单一或多个支撑点，如头和背、手和肩、脚和脚等。而从支撑的形式来看，舞者既可采取一方保持不动，另一方选择任意部位与对方构成支撑，由此设计造型；也可在双方形成接触点的前提下，同时往相反方向运力（如向内聚合或向外牵拉），通过支撑部的力量强化产生新造型。

（2）导引练习。舞者通过彼此身体的接触磨合与相互牵引，体会由支点引导下的力量走向，由此形成新颖独特的双人舞造型。该练习要求双方身体首先形成单一或多个接触点，但在过程中更为强调主被动关系的建立。牵引时，舞者一方主动移动、另一方被动移动，感受对方的力量和流动的走向。双方既可进行力量与动势上的转换与平移，也可寻找并变化新的支撑点，尽量让任何部位间的接触都构成导引的可能性。

（3）托举练习。编舞者通过助力、泄力等方式，挖掘双人托举造

型的可能性。舞者双方以一前一后的位置站立,后者双手扶住前者腰部,前者泄力深蹲后即刻收力向上跃起。与此同时,后者当配合前者动作过程中的反弹力量,将其托举至左肩之上。被举者在下蹲时应尽可能地放松身体,而在跳跃时瞬间收紧,以便使托举者能够借助前一个力的反作用力,顺利完成高把位造型的呈现。

2. 双人舞的动作配合

在造型设计的部分里,我们初步了解并掌握了双人舞编创技法中有关力的运用与支撑点的寻找等基本概念。基于相对静态的造型建构,编导还需要进一步关注双人舞编创在动作配合上的各类要点与特征,并通过相关练习更为深入地加以体会和感知。需要注意的是,无论采用何种方式进行训练,最终目的都是为了增强舞者对于他人的动作感受和应激能力。在此将主要练习方法提取如下:

(1) 关系转化法。该练习旨在双人舞主被动关系的建立和变换下,感受动作配合中的顺应与突破。舞者双方即兴开始动作,二人需在过程中仔细体会对方的发力点和运行趋势并随时做好应对的心理准备。如果一方的动势主动发生了变化,表明在目前的局面之下这方已经掌握了主导,另一方就只能较为被动地在动作趋势上做出相对的妥协和跟随。此时,被动的一方需要尽快从主动一方的动态变化里寻找出"化被动为主动"的对策和契机,在借力和助力中及时"开辟"一条新的流动线路,尽力由被动方转化为"先发制人"的主动方。

(2) 撞击法。该方法由北京舞蹈学院舞蹈编导张建民教授提出。练习时,两位舞者远距离地面对面同时往中心点奔跑,在彼此撞击接触时的瞬间自然地停止。此时向下发展的动作无须过多,而重在感受

过程配合中的速度和力度。运用撞击法的目的在于使编创者通过身体在当下的即兴接合点寻找到合乎动力规律的双人舞动作，并从新的发力点和支点中快速建立默契的配合。通常，运用该法而创作出的动作会具有自然合理、巧妙流畅的特点。

(3) 太极推手法。该方法由北京舞蹈学院舞蹈编导张守和教授提出。在这一练习中，编导主要选用的是太极里平圆、立圆、八字圆、云手、粘连、拨手、缠手、四正手等动作元素。舞者双方通过推手感受对方的呼吸，从内在气息的感悟与外部力量的借助中体会彼此力度的变化以及身体与内外部空间的关系。在进一步的相互接触中，双方依旧以此为动因，采取顺势而动的做法，以形成造型和动作的发展变换，并根据动作演变的性质来调节呼吸节奏的快与慢，从而形成双人舞动作配合的和谐顺畅与多样变化。

3. 双人舞的空间运用

相较于独舞而言，双人舞编创在空间的运用上会呈现出更多的可能性，其主要体现为舞者双方对空间的共同运用与分别运用两个方面。

"共同运用"是指舞者双方以合力完成统一舞姿动作的方式，对一度、二度和三度空间的共同占有。在舞台调度上，则表现为二人以一致的流动路线完成同一个双人舞调度。在这一空间范畴里，二人的舞姿和动作可以是完全一致的，也可以呈现出一高一低、一左一右、一前一后等错落有致的态势。一般来说，两人的身体以接触居多、不接触居少。其中，三度空间托举技巧的存在和运用尤为重要。该类技巧主要包含了高空托举以及动作在空中的连贯抛接和转换等形式，舞者在接触中需要合理应用运力原则，在动作气口中找到自然顺畅的托举契机。

"分别运用"是指二人以独立的舞姿动作，对一度、二度和三度空间的各自占有。在舞台调度上，则表现为二人以各自的运动轨迹形成"各自为阵"的双人舞调度。在这一空间范畴里，二人的动作造型可以是相同的，也可以是不相同的，但两人的身体并没有任何形式的接触。该空间形式的运用对双人舞编创和表演两大方面都提出了较高的要求：编导需要在造型动作的编排中体现出不同空间之间错落、对比、起伏的层次感，找到空间转换与衔接的内在逻辑，从而使空间的运用更加合理化，不显得杂乱；而演员表演时则需要在对各自空间的占有过程中，仍能体现出情感与情绪上的内在联系与高度合一，做到"形虽分，神尤聚"。

　　在编创实践中，编导应充分把握双人舞在空间运用上的特征，力求做到局部空间与整体空间的布局合理、对比适度及统一和谐。一般而言，编创者可以尝试采取以下方式进行练习：

　　(1) 仿照练习。该练习主要通过对舞者一方舞姿造型的模仿与变化，寻找新颖有趣的双人舞造型，可具体分为"面对面"和"立面与平面"两种练习。

　　面对面仿照练习：舞者双方以面对面或背对背的方式站立（贴近与否皆可），其中一人即兴摆出若干组造型，另一人进行模仿。两人动作的上下、左右、前后必须达到完全的同步性与对称性，只是动作的方向相异，体会造型完成过程中的默契与合一；或是一方即兴摆出造型，另一方运用变形和夸张的方式来对这些造型进行变化，在幅度、力度、曲直、正反等方面与前者形成强烈对比。其间，两人可以交替互换彼此的位置，充分解放肢体并利用多种空间发展造型，创造出风格诙谐

幽默的舞姿造型。

立面与平面仿照练习：舞者一方躺卧，另一方保持站立。在即兴动作的过程中，站立者通常是掌握主导权的一方，躺卧者则需要对其动作进行相应的跟随和模仿，仿佛倒影一般。值得注意的是，该练习在空间形态上呈现为一度空间与二度空间的对比关系。与此相应地，动作的变化发展也会具有角度（高低、上下）上的限定性。因此，在创作过程中，站立一方的动作设置与演变需要充分考虑到这一特殊因素，处理并协调好整个双人舞的空间运用。对于水平一方而言，舞者既可以完全模仿和再现站立一方的动作，也可利用身体的某一部位或全身对其动作予以变形地表现。总之，要力求在呼应前者动作的基础上，尽可能地挖掘一度空间的可舞性。

（2）缠绕与脱离练习。舞者一方设计"缠绕"的动作，尽量用身体缚裹住对方的身体（局部或全身皆可）；另一方则设法钻出对方的"攻势"，往不同的方向或不同的空间进行脱离。一般"缠"者为主动方，"脱"者为被动方。该练习能够有效训练编创者的空间意识以及对空间的开拓能力，过程中要尽可能地用身体去寻找建构空间的可行性，在对不同维度空间的利用和占有中形成不同的视觉效果。通常，可以在第二空间里安排"缠"的动作，而在第一空间和第三空间里做出"脱"的应对。其间须注意动作的连贯性与流畅度，务必以力度和速度贯穿，不能因过于连绵而趋于平淡。此外，主被动方可以适时进行角色的相互转化，使动作得到另一种延续和发展的可能性。

三、三人舞的编创

（一）三人舞概述

顾名思义，"三人舞"是指由三位舞蹈演员共同表演并合力完成

一个主题的舞蹈形式,是舞蹈艺术中一种重要的表现体裁。然而,优秀的三人舞并非泛指一切由三位表演者齐跳的舞蹈。只有使三人在作品内容上构成缺一不可的关系,在作品形式上既不可拓展为群舞,也不可简化为双人舞的,才具备称作"三人舞"的条件。因此,三人舞演员需要具备较强的合作意识、较高的表演能力以及良好的舞蹈修养。

一般来说,三人舞多是带有一定叙事性的小型舞蹈作品,会通过特定的三人关系和情节事件来表现主题思想、塑造人物形象以及刻画矛盾冲突,并依据这种性格冲突来设置舞段和舞蹈画面。三人舞的舞蹈构图通常具有不对称和不一致的视觉效果,它在造型和空间利用等方面要比独舞和双人舞更为丰富,使之成为一种独具特色的舞蹈样式。

总体而言,三人舞作品可以分为以下两类:一类为结构完整独立的舞蹈作品,有其特定的主题、内容、情感和意境。如中国古典舞《金山战鼓》、彝族舞蹈《小伙·四弦·马缨花》、傣族舞蹈《邵多丽》等。另一类为舞剧或舞蹈作品中的重要组成部分,在舞剧中常作为结构主要人物关系以及推动剧情发展的手段。如民族芭蕾舞剧《大红灯笼高高挂》中老爷、大太太和二太太的三人舞,现代舞剧《雷和雨》中侍萍、繁漪和四凤的三人舞等。

(二)三人舞编创的要点

三人舞的编创技法,是在独舞和双人舞编创技法之上的延续,它同时也是舞剧创作的基础。从形式上看,三人舞是对单人舞与双人舞的一种融汇化合,但它绝非单纯是不同空间、不同情感下孤立存在的独舞和双人舞。三人的舞蹈必须自始至终紧紧围绕同一主题,为舞蹈形象的塑造服务。稍有游离和偏差,三人舞就会在动作连接、画面构图、

人物关系和情感脉络等方面失去关联，落入各说各话、自我表现的窘境。因此，三人舞的编创必须统一在一个主题和一个情境之下，编舞者需要在相关技法的训练中逐步建立"三合一"的意识。

1. 三人舞的表现形式

我们应当从了解三人舞的表现形式出发，以此作为探究三人舞编创技法的着眼点。总的来说，三人舞的表演形式分为三者合一的三人舞、单双共存的三人舞以及三者独立的三人舞三种类别，不同的三人舞作品都是在这三类形式中展开。"三者合一"是指三人身体的任意一个部位在始终保持接触的状态下进行舞蹈。这种表演形式非常便于形成舞姿造型，但在动作的运行和流动上具有一定的局限性。"单双共存"是指在舞蹈空间和舞蹈画面上呈现单人与双人两个个体同时并立的状态。这种表现形式常用来展现人物之间错综交织的关系，强化人物间的情感联系，使用时需要处理好独舞与双人舞之间比重和分寸的拿捏，否则会导致各自为政的反效果。"三者独立"是指三人的身体始终保持相互不接触，并在各自起舞的状态下进行表演。这种形式在空间的流动性上具有明显的优势，易于舞蹈调度。但画面构成需注意协调流畅，不可过于松散或过于紧凑。一般而言，三人舞的编创技法正是在此三种表演形式的基础上得以建构和发展的。

2. 三人舞的动作编排

总的来说，三人舞的动作编排应当以三人舞的表现形式为根本。编导需要在对不同编创方式的针对把握与综合运用中，创造出符合特定三人关系的、动作语汇新颖的、空间利用合理流畅的优秀三人舞作品。就目前而言，国内对三人舞动作编创技法的分析以原北京舞蹈学院舞

蹈编导教师邓一江的论述为主,其观点主要概括为"接触磨合"、"延续变换"和"流动穿插"。

(1) 接触磨合。"接触磨合"的编创技法旨在让编舞者不断发现新的接触点,并在磨合中更好地协调三人的运动关系,逐步掌握对流动空间的感知和利用。练习中不必过分急于三人造型的设置安排,而应更多地关注造型与造型之间的流动过程并尽力延长它,建立"舞蹈"而非"造型"的意识。换句话说,造型的捕捉只意味着一条运动线的结点,体会和强调"磨合"的过程才是训练的重点所在。

练习时首先在动作中自然形成互为接触的三人造型,并将其中的一人设定为主导轴心,整个运动过程皆以轴心之人为基准。然后,以一个支点的动势为主,另一支点相应随动。通过助力、借力等运力方式的介入,在三人动作的交互穿插中实现顺势或反势的接触磨合以及轴心与支点、支点与支点间的相互转化。三人既可同步运动,也可按接连的方式展开,要求在相互的撞击与磨合中找到最为流畅合理的运动路线,保持独特的舞蹈动作,并尽可能地将这条线延伸到极致。三人可以形成任意一种运动路线,保持对流动空间的占有方式,但须始终具有整体意识。若其中一人的律动线在达到极限之后无法顺利流动下去,就要随时变更路线或是切换为以另一人为轴心的推进,不去打破构图的新颖与完整。

(2) 延续变换。"延续变换"的编创技法有助于在单双共存的三人舞形式下,让编舞者从外在的单双分离中透视其内容上的有机统一,从而实现独舞和双人舞在动作延续上的巧妙流畅以及位置变换上的协调合理,避免陷入相互割裂、相互游离的误区。一般而言,该方法会

以单人围绕双人的方式进行动作上的变化发展，呈现出以两人为主、一人为辅的状态。这对单双之间的动作交织与画面构图提出了较高的要求，过程中需格外注重动势走向、三人关系和情感交流的协调融洽。

　　练习时，三人在动作过程中自然形成单人（下称甲）与双人（下称乙丙）分离开来的空间构图，将整体空间切分为两个局部空间。此时，编舞者可以将乙和丙的动作设定为主体，甲作为辅助的意向支点，由此在同一个核心主题与情感脉络下展开形式上独立存在、内容上紧密契合的三人舞。在围绕乙和丙舞动的过程中，甲需要敏锐地发现和寻找能够延续双人舞蹈的内在线索与逻辑关系，并借此顺势于流动中与乙丙中的一方进行空间和位置上的转换，使空间效果转变为"乙与甲丙"或"丙与甲乙"单双并存的全新构图组合。单和双的相互转化是必要的，过程中需注意适时进行位置上的调整，保证每一方都体验到律动的延续与支点的变换。

　　(3) 流动穿插。对于"流动穿插"的编创技法而言，舞者三人主要是各自独立地舞动。编导需在看似"各自为阵"的表现形式下，于动作过程中实现三人在空间运用和调度流动上的合一。舞者在运动中虽然不存在肢体上的接触，但是三人之间的关系及情绪上的主线必须是清晰明确的，应当犹如音乐和弦一般有序、和谐地相互交织。显然，该技法能够在很大程度上增添三人舞编创在空间和时间上的灵活性与自由度，由此达到动作编排在视觉效果上的独特呈现。

　　练习时，三人先各自编排出一个八拍的核心动作，要求凸显空间和节律上的参差有致，并注意力度上张弛和收放的分寸把握。将三个八拍的动作融汇后，可以运用不同的编舞技法再对其进行加工编排，

使之形成自然顺畅的交叉流动，但一定要在彼此不接触的前提下完成。过程之中三人允许少量出现以磨合为目的的撞击，但不要停留在静止的舞姿造型之上，着重在动作的运行中处理好三人调度的流畅、空间结构的丰富以及节奏韵律的和谐。

3. 三人舞的配合方式

同双人舞一样，三人舞演员的相互配合在编创中亦尤为关键，应当引起编导的充分重视与关注。三人之间或对峙冲突，或和谐融洽，或彼此独立的关系形态，都会令作品在内容、形式和情感的表达上显示出强烈的丰富性与复杂性。因此，在对三人舞配合方式的探索中，编舞者不但能够进一步巩固和加深业已掌握的动作编排技法，还可借此更为准确有效地确立舞蹈形象、人物性格和情节冲突的意识建构。通常来讲，我们可以通过以下几种方法进行练习：

（1）衬托法。该练习需在单双共存的表现形式下进行，过程中单人始终处于核心地位，而双人则作为发挥烘托作用的陪衬而存在。编舞者要在造型、动作、构图、关系、性格等各方面着力突出甲，而乙和丙由于同样处于衬托的地位，因此在性格与动作的设置上具有较大的相似性，并共同承担着服务于甲形象塑造的任务。该方法以强调甲与乙丙之间的各种鲜明对比为特点，编创中需要协调好两部分之间的特定关系以及乙丙间的内在联系，以免造成主次不明、本末倒置的尴尬局面。练习时需要注意在凸显重点中追求整体的和谐统一，使动作的安排、空间的应用及构图的手法呈现出丰富且融洽的色彩。

（2）交织法。交织，即人、事、物纵横交错或错综复杂地合为一体的状态。因此，在这一练习中，编舞者需要事先设定好一个矛盾冲

突较为强烈的核心事件或情节，以此作为连接的桥梁将三人交织在一起。其间，三人分别以性格各异的人物形象而存在，并皆因与中心事件联系密切而在运动中被交织在一起，形成彼此接触的动作或造型。在相互纠缠的过程中，三人需要根据动势和情感的变化去寻找分离的突破口，再随着情节的推进构成新的交集。该练习应当紧紧围绕人物性格与矛盾冲突来展开，要求编导把握住三人舞在形象塑造、性格刻画和关系交代等方面的鲜明性和准确性。过程中尽量运用简洁的动作语言和运动路线来构筑舞蹈空间，同时也要注意彼此间的默契配合，避免因突出自我性格而使三人失去了内在的有机关联性。

（3）空间对比法。除了动作与造型方面的交流，对空间的运用和占有方式同样是体现三人舞配合的一个重要途径。编导可以通过对不同空间维度的综合利用与处理，使观者从视觉层面感受到和谐中的对比与层次的统一。练习时，三人分别设计若干组涵盖一度、二度、三度空间范畴的高度不一的造型和动作，以四拍一换的时值间隔进行变化，每一次变化后的新造型动作要求始终体现出高、中、低的空间落差。过程中三人的身体接触与否皆可，在关系上既可有主次之分，亦可呈现出三人鼎立的均势。该方法的关键核心在于利用身体的收放与开阖，营造出空间层次上的高低浮沉、错落有致与协调合一，由此为三人舞的配合方式开掘出一种新的可能性。

四、群舞的编创

（一）群舞概述

"群舞"又称集体舞，是指由四位以上的表演者共同完成的舞蹈形式，尤其善于展开丰富多样的调度变化和舞蹈构图，是舞蹈艺术中

一种重要的表现体裁。群舞多用来塑造群体的形象或者抒发某种较为抽象的情绪和情感，并能够通过舞蹈画面和运动路线的交替穿插以及不同速度、动律、动势的舞姿动作的变化发展，渲染出幽深的舞蹈意境和动人的艺术感染力。

一般来说，群舞作品对演员动作难度方面的要求不会很高，而主要会利用人数上的优势作为推进动作发展与营造舞蹈氛围的主要手段。一方面，群舞演员根据作品需要在动作表演上表现出的高度一致性以及动作的技术技巧展示，都会创造出其他舞蹈体裁所无法呈现的恢宏气势和壮观场面，产生震撼人心的艺术表现力；另一方面，多位舞者以形状各异的线条和图形，在不同的舞台区位间或是流动穿梭，或是停顿滞留，利用对舞蹈空间的充分占领以及节律上的快慢有序、缓急相融，以此向观众展示由调度、构图所带来的舞蹈形式美和绝妙的视觉效果。

从表现形式来看，群舞可以分为男子群舞、女子群舞以及男女混合群舞。从存在方式而言，则主要分为以下两类：一类为结构完整的舞蹈作品，具有其独立的主题、情绪和意境。这类作品有时会安排独舞、双人舞或三人舞穿插其中，以此突出某（几）个舞蹈形象，借由对比的手法增强群舞的艺术性。如女子群舞《小溪·江河·大海》、男子群舞《狼图腾》和男女群舞《国风》等。另一类为舞剧或大型音乐舞蹈史诗中的重要组成部分，常用来营造特定情境、烘托艺术气氛，展示地域特色和民族风格，服务于人物形象的塑造。如古典芭蕾舞剧《天鹅湖》第二、第四幕中"群鹅"的舞蹈，现代舞剧《红梅赞》中黑衣特务的男子群舞以及音乐舞蹈史诗《复兴之路》中的《惊梦》等。

(二) 群舞编创的技法重点

对于群舞的编创技法而言，编导一方面需要注意表演者动作语言的编织和传达，另一方面还需要更深入地开掘舞台形式的组织方式和表现手段。要通过对不同类型的舞蹈构图和舞台调度的合理利用与变化发展，实现群舞"于统一中见丰富、于排列中显形象、于变化中抒情感"的创作目的。进行创作时，编导既可以动作为主要表现手段，运用画面的变化来强调和渲染动作；也可以构图和调度为主要表现手段，巧妙编织恰当的动作以作呼应。选择任意一种操作方式都是可行的，关键在于处理好舞蹈画面与舞蹈动作之间的关系。

1. 群舞的动作编织

对于群舞编创而言，舞蹈动作的设计与舞蹈画面的营造应当是相辅相成、互为补充的。尽管构图的设置与调度的编排在其中发挥着尤为突出的作用，但创作者并不能因此而忽视动作的存在及对其的关注。由于表演规模相较于独舞、双人舞和三人舞皆更为庞大，因此，群舞的动作编织必然会呈现出更加复合、立体、多样的发展变化。大体而言，编导可以尝试通过以下方法来进行群舞动作的编织与安排：

（1）平行式处理——该方法是指由两个舞群在同一个空间层面上完成相同的动作。

（2）卡农式处理——该方法是指两个舞群以前后间隔一定时间差的形式，完成相同的动作。

（3）对比式处理——该方法是指两个舞群在高低、前后、左右等不同的空间位置上，反向完成同一个动作。

(4）赋格式处理——该方法是指多个舞群在不同的舞台区域和方向角度上完成不同的动作，但在此过程中，主题动机会作为关联各舞群的内在核心，有规律地出现于不同的舞群之中。

（5）穿插式处理——该方法是指在同一空间和同一节奏中，一个（或若干）舞群在固定的位置上进行动作，一个（或若干）舞群进行调度流动。

（6）模进式处理——该方法是指把动作进行梯状上升或下降的处理，如人数上由少（多）至多（少）的增减、力度上从小（大）到大（小）的增减、动速上从急（缓）到缓（急）的改变等。

2. 群舞的构图设置

在群舞的编创过程中，采用何种方式进行画面构图直接关系着舞蹈主题的刻画与舞蹈形象的塑造。有意味的构图已经成为群舞编创的核心环节，也是缔造群舞艺术形式美感的关键因素。构图设置、构图安排得巧妙独特与否将直接影响群舞创作水平的高低以及表现力的强弱，有时甚至可以决定一个群舞作品的成败。其中，队形设计是形成构图的手段，而构图则是队形编排的结果，两者之间的关系是不言而喻的。合宜的队形设置会使群舞在构图上形成协调完整的整体画面，令作品内涵在队列的变换中更显深邃和丰厚；反之，则会让整个群舞在审美上显得枯燥乏味，即便拥有出色的动作编排，也会在很大程度上抵消作品的感染力和意境。

群舞构图的设计安排通常会引致两种不同的视觉效果，即规则与不规则。规则的构图会带给人一种平和、稳定、齐整的视觉感受，通过队形的流动还会增强行进过程中的力量感与气势，如横排、竖排、

十字等队形的交替变换；而不规则的构图设置则会产生一定的随意性，常用来呈现一种更为自由的画面或营造出一种不稳定的情绪。舞者们可能面对着不同的方向、以不同的力度进行造型和动作，并不需要形成固定的队形和站位。整体而言，无论是何种形式的构图编排，编舞者都应当以服务作品主题和舞蹈形象为前提条件，讲究舞台分布的均衡性与合理性，以求达到群舞画面的和谐统一。

不同类型的构图通过其形式上的处理和变化，可以使作品的情感意蕴以及动作的表现力得到清晰且充分的表达。总的来说，群舞对于画面构图的要求较为简约，通常可以概括为几类基本的几何图形，即三角形、圆形、S形和四边形。在此，我们主要通过这四种图形来简要分析一下群舞的构图：

三角形构图——三角形具有稳固、扎实、尖锐的形式感，会使人感受到一种动态上的倾向性。金字塔式的正三角形给人以稳定、庄严的感觉，而倒三角形又会产生危险、运动、飞跃的效果。在群舞的编创中，当舞者在三角的构图形状上进行动作时会产生较强的视觉冲击。因此，三角形多用于群舞的高潮部分或是最终的造型部分。

四边形构图——矩形、方形、菱形、梯形等都属于四边形构图的范畴，这类多边形的构图所呈现出的形式感较为丰富。例如，正方形显得平稳，矩形显得宽厚，菱形显得独特，梯形显得庄重等，不同的四边形构图都各具其特有的空间意味。在群舞中运用该类构图时，编导会以此来突出强调舞蹈画面的对称均衡以及舞蹈情境的规整平稳。通常还会配上整齐划一的动作，使观众更加明确地体会到一种理性和严肃之感。

圆形构图——圆形通常具有饱满、圆润、和谐的特点，在群舞中常用于无须特别强调单一主体，而着重表现整体场面或者渲染气氛的画面内容。圆形图案"容易形成强烈的整体感，并能产生旋转、运动、收缩等视觉效果"[1]。群舞中常见的圆形构图可以由一个圆变为两个或多个圆，通过高低、沉浮、动静的对比使"圆"变得更为立体，画面感也更加丰富。在圆形构图中，如果圆心中央另外安排一段单人或双人舞蹈的表演，那么观众的注意力便会被吸引到这一轴点之上，整个舞台画面将由此产生一种强烈的向心力和凝聚感。

S形构图——S形具有宛然旋绕的特点，优美且富有活力和韵味，能够使舞台画面显得生动、流畅。S形构图分竖式和横式两种，竖式可表现舞蹈意境的深远，横式可表现舞蹈意境的宽阔。观众的视线随着S形向纵深移动，可以有力地表现场景的空间感和深度感。S形构图在女子群舞作品中运用得较多，通常搭配女性舞者轻盈婉约的体态步伐，以此凸显舞蹈的柔美。

3. 群舞的流动调度

如前所述，动作和构图的创作技法在群舞编创中显现着不容忽视的地位，它们不仅能够提挈作品的主题与情感，还可以帮助舞蹈表现出鲜明的视觉效果并完成特定群像的塑造。为了使作品的情感意蕴以及动作的表现力得到更为清晰且充分的表达，编舞者必然需要结合流动性更强的舞蹈调度进行练习，以此作为连接动作和构图的动态纽带。概括地说，一般可以通过以下几种调度形式进行练习：

[1] 摄影构图 20 法 [DB/OL]. http://newbbs.fengniao.com/154539.html# 2004.06.16.

(1) 线性调度。"线性调度"是群舞编创中最常见也是最为基本的一种调度形式，按其呈现形态而言，主要分为直线调度与曲线调度两种。

直线从其形成的方向感来看，可以进一步划分为纵线、横线与斜线。纵线具有深邃、集中、挺拔的形式感，纵线上展开的群舞调度易于形成强劲有力的动势以及由纵深带来的逼近感；横线给人以宽广、平静、自如和稳定的审美感受，形式上可以呈现由高至低的沉浮式或前后错落的交叉式流动，制造出不同的视觉效果；斜线在观感上是所有线条中最长的一类，运用时要注意观照流动路线的内在规律及动作指向，尽可能地表现出该线调度在推进上的力量感和冲击感。

曲线则具有妩媚、柔和、灵动的特征。从某种意义上来说，它比直线调度更为巧妙和耐人寻味，可以在流动的过程中使画面的转换连接显得更加鲜活生动。编创者可将其作为造型与造型间、动作与动作间以及队形与队形间的衔接纽带，感受由起伏转折的曲线形态所带来的丰富变化。在此过程中，编导需注意动作的选择变化与线条特征的契合，以此凸显曲线调度所独具的柔婉、流畅的特质。

(2) 块状调度。"块状调度"是指在保持群舞队列图形不变的前提下，以直线或曲线的流动路线所展开的整体性移动的调度形式。相较于线性调度而言，该调度在视觉上更容易形成集中与厚重的审美效果，在气势的营造上也更具分量感。练习时，编创者可以选择在任意一种群舞队形的基础上进行块状调度的推进，但务必采用与队形相协调统一的舞姿动作加以配合，呈现出和谐舒畅的舞台画面。其间，舞者需对队列的完整性保持高度关注，把握好调度中步伐的分寸与节度，

避免造成对构图的破坏。

（3）聚散式调度。聚集，意味着凝集、厚实和团结；分散，则意味着蔓延、稀疏和孤立。群舞中的聚散式调度可以建立在不同类型的队形与构图之上，都会产生不一样的视觉感受。总的来说，聚和散在速度上可以分为缓聚缓散、突聚突散，或者突聚缓散、缓聚突散。聚集时需要注意动作的动态、动势在路线上的向心收拢，形成造型时要尽可能地利用三度空间展开层次对比，使聚合的效果得到充分地突出；分散时需根据情境的要求来选择同时散开或层层抽离，并由动势决定整个过程的节奏。

（4）综合式调度。一部完整的群舞作品需要在不同调度形式的融汇运用下，才能实现舞蹈画面的丰富与舞蹈情感的深化。因此，编创者在分别掌握线性调度、块状调度和聚散调度之后，还要对其进行综合利用。练习时，编导需预先设定好主题，并依据该主题的内容选择一个核心调度作为舞蹈中的主要运动方式，再以其余调度形式穿插其中。在此过程中，应当合理安排调度的流动方向和空间位置，并尽可能处理好不同调度间的主次关系及先后顺序，使群舞的整体构图和场面在多样的变化中显示出严谨的逻辑与规律。

单元习题：

1. 本章重点掌握的知识点：即兴编舞、音乐编舞、命题编舞、环境编舞、独舞、双人舞、三人舞、群舞。

2. 结合本章内容，进行实践练习：音乐即兴编舞练习、命题编舞练习、双人舞缠绕与脱离练习、三人舞流动穿插练习。

3. 结合本章内容进行思考：

①环境编舞的创作方法与创作特点。

②不同舞蹈体裁对舞蹈创作的影响。

第 4 章

舞蹈创作的时空呈现

第四章 | 舞蹈创作的时空呈现

导　语

　　本章分为三节，分别从时空概念、时空要素和时空类型三个方面详细地阐释舞蹈创作中的时空观念。在第一节"时空概念"中，详细地从微观和宏观两个角度区分了舞蹈的舞台空间和舞蹈时空观的具体含义。第二节"时空要素"一节中分别阐述了速度与节奏和造型与构图这两大概念。在造型与构图的论述中，将平时最常见的队形和调度的概念归入构图这一领域中，并通过舞蹈作品来诠释这些创作原理的运用。该节重点提及造型与构图在舞蹈中加强舞蹈画面感、加强舞蹈流动感、加强舞蹈立体感和层次感的作用。最后一节也是本章的创新点，即时空类型。舞蹈是一门时间与空间综合的艺术，就舞蹈时空类型而言，在舞剧的创作中尤为突出。而舞剧"时空"意味着剧情的建构，并且作为一种文化情境参与叙事与叙述本身。在舞剧的创作中，嵌入舞剧时空之中的各种叙事的表现方式，就产生多种多样的时空类型，称之为舞剧的"时空类型"。本节时空概念中重点阐释了单一时空和复合时空，并指出在舞剧创作实践中，时空类型往往不是孤立存在的，而是相互联系相互作用，在一部舞剧中有可能有多种时空类型的呈现，舞剧的时空往往根据叙事的需要而灵活变换。

第一节　时空概念

一、舞蹈时间

　　舞蹈也被称作为"时间的艺术"。它是在时间、空间、人体动作"力"的展现上的综合体。对于舞蹈来说，时间概念是指人体动作在一定空间律动中所占的时值，它具有节奏性概念，通过节拍、小时、分钟、秒钟，这些有关的计量单位，在舞蹈的进程中使它量化，舞蹈的时间和空间是在相互依存、相互作用下构成的。而舞蹈作为一种时空结合的艺术，从空间观念上来说，舞蹈在其表现形式上就不只占有三度空间，而是随着时间的延续，占有四度空间。这就使得舞蹈有可能根据具体内容的需要，采用倒叙、分叙以及不同时空交错等表现手法，形成它在表现上特殊的规律与观念。

"时间制约着人类生活以及自然生态的所有方面,甚至渗透于已知世界的每一个角落。从哲学意义上论时间的定义:时间和空间是物质存在的基本形式。时间是表现物质运动发展的顺序和持续性。"[1]舞蹈中的时间概念,通常是指节奏的变化和舞蹈作品时间的长短,如舞蹈节奏中舞蹈动作速度的快慢、幅度上的大小,或者音乐节奏中的强弱以及某一舞蹈作品的时长等。此外,时间概念还反映在舞蹈作品的内容、事件和情感变化上,如开端、发展、高潮、结尾等。再次,时间概念还反映在舞蹈的情感表现上,如舞蹈表演中由悲伤转向平和,或由喜悦转向兴奋等情感发展的趋势。舞蹈编导在创作中,时间的构成有多种多样,其中比较常用的有:开始是缓慢的,中间逐渐上升达到高潮,后又静静地结束舞蹈的最后部分;也有采用开始就强烈地提出主题,随之又静慢下来,然后再强烈地上升,在高潮顶点出现华丽地或雄壮地结束作品的尾声。在舞蹈艺术中,无论动作与动作的连接、表现内容与情感的变化,明确一个主题到下一个主题之间的转变,还是令人佩服、令人炫目的技巧表现(高难度的跳跃和快速的旋转)以及不同舞蹈风格韵律的产生,都是在一定的时间中发生发展的。可以说,在舞蹈艺术表现中,"时间"是一个最为关键的元素。

二、舞台空间

所谓的"舞台空间",它的含义主要是由"实体"与"空间"两部分共同构成。"实体"部分包括舞台上的美术装置,即一切的道具、布景、服装、化妆甚至音效等物质对象,而它的目的、作用在于分隔

[1] 金秋主编. 舞蹈编导学. 高等教育出版社, 2006: 137.

出空间部分,以提供演员表演活动。"空间"在此是一般概念的空间观,即是指由长度、宽度、高度等三度所构成的物质性空间。在舞台有限的空间里"演变"出让角色自由行动的生活空间,这正是舞台美术的目的。舞台艺术是一种时间与空间的综合体,也是一种很有特性的艺术形式。在表演的过程中时间与空间始终融合在一起,其演出的过程中要有一个表现情节和情绪所需的环境,表演要有自己特定的展示空间。空间是动作的延伸,空间又制约着动作。就像走钢丝,如果没有钢丝的制约,又怎会引起观众的惊叹。通常而言,在舞蹈或戏剧作品中的舞台空间,是根据作品的剧情和主题而设定的场景,从而需要符合整个作品的立意。另外,编导还应考虑到如何运用"舞台美术"来体现剧本,营造出特有的舞台空间效果,且这个空间应相对是虚拟的、写意的,符合舞蹈意境的。

舞台空间设计是表演之前最先呈现在观众眼前的部分,也是为更好地表演所做的保障。舞台上通过舞者在空间中连续的动作,展现在观众面前特定的艺术情景,再通过观众的联想、想象,达到与舞蹈作品情节及情节人物情绪的共鸣。舞台空间是指以舞台设备、灯光、布幕、音响、演出道具、装置、悬吊等为基础,通过线条、色彩、造型、质感等设计元素营造出专属于舞台的空间。不同的舞台空间用途是不同的,例如,音乐厅、大剧院、实验戏剧舞台等,不同的演出性质就有不同的空间设计需求。通常音乐类的演出主要以音响的效果设计为主,而舞蹈类的演出则要求较为复杂,舞台空间设计需要配合作品的情节、内容、主题、风格和服饰等做出许多场景或灯光的变化。舞台本身是一个没有任何意义和情感的空间,舞蹈是一种用美化了的肢体语言来

表现情节与情绪的艺术形式，通过不同的舞蹈动作能使这个无意义、无情感的空间产生情绪、充满活力，在一个小小的舞台空间中可以展现丰富多彩的社会生活环境内容以及古往今来的历史场景和人物形象。舞台是为人提供表演的空间，虽然在物理空间上它是有限制的，是特定的表演场所，但它可以通过舞台美术（包括天幕、道具、灯光等舞台设施布置）和演员的表演将舞台无限延伸，创造出更为广阔的艺术空间。

（一）舞台区域划分的方式

舞台可划分为六个区域，这是我国沿用至今的一种舞台区域的划分方式。舞台区域的划分方式为：前台右是第一区域，后台右是第二区域，前台中是第三区域，后台中是第四区域，前台左是第五区域，后台左是第六区域（以演员面向观众的自身位置分左、右）。见下表：

后台右 第二区域	后台中 第四区域	后台左 第六区域
前台右 第一区域	前台中 第三区域	前台左 第五区域

此外，还可以划分为九个区域，在地板上画一个井字，同样舞台的立体空间有上、中、下，代表动作的高、中、低（如图4-1）。而这九个区域，即：中、中左、中右；中前、左前、右前；中后、左后、右后。（如图4-2）九个格在运用时是不平均的，虚线之内是用得最多的区域。

图 4-1　　　　　　　图 4-2

(二) 舞台区域划分的作用

舞台区域是舞蹈表演的主要场地，了解不同舞台区域在表演过程中的作用以及不同区域给观者的不同感受，会更加深刻地表达舞蹈作品的思想及情绪。编导或者演员只有明确了某一区域的重要性，才能在舞蹈中把情绪和情节的高潮放在舞台区域最重要的部分，把不明显的和起衬托作用的队形、人物或动作安排在比较次要的舞台区域。这样，对舞蹈的表现形式、舞蹈的气氛以及舞蹈主题思想的表达会更加充分。

在实践中发现，第三区域是最佳的位置；第一区域、第五区域也很重要，只是次于第三区域；第二区域较第四区域、第六区域要强，较第一区域、第三区域、第五区域要差，因为第二区域是舞台后区的上场门，是演员进入舞台的路径，是观众的视线比较容易看见的地方；第六区域较强于第四区域，因为第六区域是舞台后区的下场门，演员在舞蹈中要从第六区域下场，观众的视线也经常会注视那个地方。但是舞台区域的强与弱也是为了很好地表现舞蹈，弱区域可以起到衬托强区域的作用，并在特殊情况下可以暂时成为强区域。所以说，舞蹈

编导和演员运用好了舞台区域、舞台调度，也会一反固定程式，使弱区域暂时成为强区域。

而针对九个区域的舞台，前区是表演的强区，能给观众较强烈的感受，后区是弱区，而中区相对来说比较中和；中间与两侧相比较，中区是强区，两侧则稍弱。从舞台的立体空间来看，空中是强区，地面是弱区。从舞台的位置来看，中区和前区的交界线，即距离舞台最前面五分之二或三分之一的地方，属于舞台的黄金线，是舞蹈表演最佳的地区。

三、舞蹈中的时空观

舞蹈的时空表现观念，在情节性舞蹈和非情节性舞蹈中是有差别的。在非情节性舞蹈中，不表现具体的时空观念；其表现时空具有非实指性质，其舞蹈语言不具备描述具体时空的能力。而对于情节性舞蹈，就其空间而言，主要是在叙述事件中表现环境，同时以人拟景；就其时间而言，强调模糊时间，长于抒情短于叙事。除此之外，舞蹈的时空表现是以演员表演为中心的时空。

不同种类的舞蹈，表现生活的内容与方式不同，表现时空的观念甚至完全不同，因此，我们一般将艺术分为两大类，即表现艺术和再现艺术。上面所提到的非情节性舞蹈就是属于"表现艺术"，而情节性舞蹈，是介于表现艺术和再现艺术的中间地带，以"表现"为目的，以"再现"为手段，正是由于这种特殊的地位，才使它有了描写客观事情的需要和可能，具有纯表现性舞蹈不一样的表现时空的方式。而本节主要侧重于情节性舞蹈的时空表现论述。

所谓的情节性舞蹈，大多通过一定人物（事物）、时间表明某种意义，

抒发某种情感。舞蹈中出现了具体的或比较具体的人物，叙述了一个事件或片段，因此，情节性舞蹈的时空观念是具体的。于平认为："情节性舞蹈在时间表现上具有两点特征：①它无法表达精确的时间观念，只是提供一个大致的时间范围。比如我们通过演员来看出春夏秋冬，或是白天和黑夜，很难变现出细微的时间。②抒情则长，叙事则短。就像傣族女子独舞《水》，用于表现情节、事件的内容较短，而通过情节、事件交代引发的情感的内容较长。"因此，情节性舞蹈舞台空间表现的重点就从舞台后移动至舞台前，由物转为人，转为以演员为主体的舞蹈创造环境的方式。接下来，就来谈谈情节性舞蹈中通过演员创造具体表现时空的几种方式。

其一，情节性舞蹈在叙事中表现环境。"情节性舞蹈通过自身创造环境的方式多种多样，但没有一种是孤立的创造，就是说它总是和情节紧密联系的，更进一步说，它不是为了创造环境来舞蹈，而是舞蹈本身创造了环境。"[1]比如傣族舞蹈《水》表现了一位傣族少女担着水罐来到江边汲水，水中倒映出她娇美的身影而引发的心理变化。当她散开秀发，在水中清洗时，很明显地交代了水边的场景。在跳入水中嬉戏共舞时，仿佛让人看到了清澈的水中欢腾的鱼儿。这种表现时空的方式，是在描写性的表演中进行的，通过舞蹈表现具体的事件、具体的行动过程，而把具体的环境放在人物表演时表现。特定的动作暗示特定的环境，随着行为的变化，时间和空间也发生变化，于是又产生新的环境。这是情节性舞蹈表现时空的主要方式。

[1]于平选编.舞蹈编导教学参考资料.北京舞蹈学院内部教材:111.

其二，以演员模拟某些景物。直接表现、模拟某种具体的环境称作以人拟景。如傣族双人舞《两棵树》借助傣族的舞蹈动作语汇，舞蹈的动态中突出两个人身体的紧密相连和缠绕感，体现了"连理枝"这种树木生长状态中的奇特的自然现象。两人手臂从下至上慢慢盘绕，然后身体相随绕转，紧接着是二人互相扣抱肩颈旋转，如同两树生长中的枝丫互相接触、缠绕。再如藏族三人舞作品《牛背摇篮》，塑造了一个藏族小姑娘和两位男舞者扮演的牦牛一起生活、嬉戏的生动形象。两男舞者俯身展背，内侧手臂相搭，外侧手臂有力地展开，前方望去犹如牦牛的两道弯刀样的犄角；转瞬间，两男舞者俯趴身体于地面，延展手臂，两人相搭，犹如牦牛宽大的背脊。这种创造舞台环境的方式，往往是被构成的景物人格化了，而且物与人之间随时可以灵活转换，所以环境带上了很强的情感色彩，是整个作品渲染气氛、构成意境的主要组成部分。

其三，通过借用道具来表现具体的空间。例如，孙红木编导的女子民间独舞《采桑晚归》。演员所用的道具是一片长竹，在作品中时而变成竹篙，可以表现出在水中行船；时而变成竹圈作为竹匾，刻画出在屋中喂蚕的场景；时而变成弯竹作为扁担，又像是挑起两筐桑叶，得意而满足地归去。舞台上只仅仅凭借着演员的表演，将道具——一片长竹多样化地运用于水中、家里、岸边这三种环境，既在情理之中，却又出乎意料，编导把舞蹈运用道具造成特定环境的功用发挥到了绝妙的地步。这个舞蹈作品告诉我们，随着演员表演，运用不同的媒介，可以变化成不同的环境。

总括情节性舞蹈的时空表现，绝不是由一幅天幕或生活中的时间限

定的，它有自己独特的观念，它是由演员根据舞蹈情节或情绪的需要创造的一种假定性的较为灵活的时空，可以称为时空观念。

第二节　时空要素

一、速度与节奏

（一）速度

速度，即快慢，在音乐中代表着很重要的意义，一首曲子中，哪个部分该用多快的速度来演奏，哪个部分该用多慢的速度来演奏，才是真正乐曲所需要的速度。舞蹈中的速度则是通过某段时间内进行着的运动的性质体现出来，速度不是必须固定的，它能在舞蹈的进程中变化。比如，行走越来越快，或是越来越慢。速度的选择主要取决于舞蹈作品中的舞蹈动机和所要追求的舞蹈的效果。这两种速度的交替使得运动跌宕起伏、富于变化，而不是单调、平淡无味。速度的运用在舞蹈中有着不同的作用，慢速动作通常要求演员表现出内在感觉和意识，主要表达抒情、富有诗意的内容或给予舞蹈作品带有戏剧性的表达。慢速赋予动作一种微妙、细微的感觉，给人以一种神秘感，而快速或者非常快速的表达，通常赋予作品一种热情洋溢、宣泄和勃勃生机之感。

（二）节奏

节奏虽是音乐的重要因素之一，在音乐中，至少有调式、音调、节拍、节奏和速度等要素，但非音乐所独有。而舞蹈的节奏是经过提炼加工，是夸张的、合乎艺术规律的时间概念。舞蹈节奏涵盖了舞蹈动作力度强与弱的对比、动作幅度大与小的对比、动作速度快与慢的对比等，节奏上的各种对比形成了舞蹈形式美感及变化的特点。

舞蹈作为人体动作艺术，具有人类感情最集中、最丰富、最激动人心的表现形式。各种类型表现情感的舞蹈动作所体现的内容，都包含在情感节奏之中。它的完美运用，可使舞蹈作品、舞蹈表演更具光彩和感染力。舞蹈是表达人们的感情和反映社会生活内容的一种特殊艺术表演形式。动作的强弱、快慢、大小都随着音乐旋律节奏的发展表现出来，舞蹈节奏随着感情的变化加强或减弱，都具有其客观规律性。在舞蹈创作、舞蹈表演过程中，节奏都具有均衡、强弱、快慢的变化和对比过程，"从舞蹈中矛盾的冲突和变动、人物形象的形成、思想情绪的渲染，到具体的每一个动作的设计、每一个场面的衔接，都存在着长与短、快与慢、强与弱、紧与松等一些涉及节奏的把握问题[①]"。离开了不同节奏的发展变化，没有相互间的对比，舞蹈就会平淡无味。节奏的千变万化都为感情、舞姿所制约，它可以在不同的感情中体现不同的节奏；反过来，有了打动人心的富有感情、节奏的音乐，又能激发感情。舞蹈中的各种变奏，其节奏均是体现舞蹈形象、感情和色彩的，也是演员掌握舞蹈动作的符号。更确切地说，音乐是激发舞蹈演员感情的钥匙，情感节奏的力量就在于打动人心，它正是舞蹈这一特殊表现形式对节奏处理的要求所在。

1. 均衡节奏

均衡节奏在音乐中是指乐曲的小节、乐段、乐句的平衡、对称，它可以使乐曲更趋于完整和平衡，使同样时值的小节表示出一种均衡感。而舞蹈中的均衡节奏，是指舞蹈节奏变化相对平衡和对称。舞蹈

[①]金秋主编. 舞蹈编导学. 高等教育出版社,2006:139.

中的均衡节奏包括舞蹈动作节奏与音乐旋律节奏之间的均衡，也包括时间与空间节奏运用上的均衡等。通俗地讲，舞蹈编导根据舞蹈所表现的情节、情绪变化出不同的动作时间节奏。有的时候编导偏爱采用整齐规则的均衡节奏，有的时候编导会有意识地打破富有规律的均衡节奏，寻求不规则的、自由变化的节奏动律，而优秀的舞蹈演员则在应对各种节奏时都有掌控和表现的能力。在如今的舞蹈创作中，编导会部分采用不均衡节奏型的方式，其目的就是为了打破传统的平衡和对称规律，使舞蹈更具有个性化特点。

2. 快慢节奏

快慢节奏是一个速度的概念。在音乐领域中，如果说节拍是旋律的"脉搏"，速度就仿佛是"脉搏"跳动的频率，也是旋律进行的快慢程度。舞蹈中快慢节奏和音乐中快慢节奏的概念一样，体现的是有关速度的内容。对于一个舞蹈作品而言，速度越快，力量越大，体现出的情绪越高涨，情感就越丰富；而速度越慢，则相反之。如果在舞蹈的结构和表现的内容中速度运用不当，就无法使舞蹈所表现的内容和情感准确地表达出来。例如，塔吉克族女子独舞《花儿为什么这样红》中的旋转具有更加凝练、概括、集中的特点，通过旋转速度的快慢变化，准确地表现人物少女羞涩但又渴望爱情的情感特征和思想状态。快慢节奏对舞蹈的表现力有着一定的影响，也是舞蹈作品中常见的一种表现形式和方法，快慢节奏巧妙地将舞蹈过程中的点与线、身与心、外在与内在节奏结合在一起。编导往往运用快节奏表现欢快的舞蹈情绪，运用慢节奏表现相对抒情或叙事的情节，将快慢节奏与舞蹈主题紧密相连，可增强舞蹈作品的表现力，使舞蹈形象更为丰富、具体。在舞

蹈动作中节奏、呼吸、动作力度、情绪节奏等的对比运用构成了舞蹈的韵律性。

3. 强弱节奏

节奏在音乐中是音的长短和强弱关系的统称。而节拍就是强弱关系的具体体现。一首乐曲的节拍是作曲时就固定的，不会改变。一首乐曲可以由若干种节拍相结合组成。音乐家们常常把节奏比喻成旋律的"骨架"，音高和调式等是旋律的"血"和"肉"，而节拍则是旋律的"脉搏"。不同的拍子，形成不同类型的强弱关系，并有规律地在旋律中出现，给人美的享受。

在舞蹈中，强弱节奏一般表现为舞蹈动作力度的强弱、速度的快慢和能量的大小。相同的动作，由于节奏的发展变化——力度上的增强或减弱，速度上的加快或减慢，幅度和能量上的增大或缩小，可以表现出不同的情绪和情感，体现出不同的内容。例如，塔吉克族女子独舞《花儿为什么这样红》的编导巧妙地运用塔吉克族舞蹈中的旋转营造氛围，体现人物的性格特点。作品通过旋转的运用，增加了作品中欢快热烈的氛围。随着舞者旋转的变化，带动观众的情感共鸣。在此，主要以旋转的程度和速度的变化将舞蹈推向高潮，把情绪推向极致，既表现出花儿盛开的繁茂景象又用花儿比喻少女逐渐成长，情窦初开和对美好爱情的憧憬和向往。旋转的运用，烘托了整个舞台的气氛，在飞速的旋转中把观众带入一个花儿的世界。除此之外还有顿足跳跃的动作："沉重的顿足跳跃，可以表现人的气愤情绪或暴躁的性格；轻巧的顿足跳跃则可以表现人的喜悦情绪或温顺的性格。另外，许多舞蹈动作，如把它们放大扩展，可以表现人物开朗、粗犷的性格；

把它们缩小则可以表现人物拘束、谨慎的性格或压抑的情绪。"[1]

二、造型与构图

(一) 造型

1. 舞蹈造型的概述

造型是大千世界中无处不在的一种美的形式，舞蹈艺术的造型，是由舞蹈编导所创造的，是为舞蹈内容和情绪服务的。舞蹈动作形式美感的最基本条件是舞蹈动作的造型性，同时，舞蹈的造型性是塑造舞蹈形象的最生动、最鲜明、最有表现力的手段。把舞蹈比喻成流动的雕塑，也是从舞蹈具有造型性特点的角度来阐述的。舞蹈造型不同于歌剧、话剧、戏曲中作为辅助手段的手势和身姿，舞蹈造型更不是静态地摆姿势，它是将舞蹈的动作、姿态、步法、技巧有机地组合连接起来，形成相对静止的姿态。舞蹈的造型在于动态的连接，在于舞动过程中的形态与轨迹。因此，概括地说，舞蹈的造型是以人体为物质材料、以舞蹈为手段而创造的可视动态空间形象，舞蹈造型是依靠"舞蹈"的语言构筑而成的。

2. 舞蹈造型的特性

在舞蹈作品中，形成舞蹈造型有以下几种方式。一种是静态的停顿造型，通常是感情集中的表现；一种是动态的、在连续动作中的造型，常常表达感情的发展过程；还有一种是技巧性的造型。这几种造型方式有机地组合连接起来形成舞蹈的总体造型。

舞蹈造型美包括造型的静态美和动态美，这种美通过舞蹈表演中

[1] 张志刚. 人的动觉智力与舞蹈艺术创作. 太原师范学院学报, 2009 (07).

的动作、姿态、队形和画面来体现，具有相对完整性和独立性。舞蹈造型的静态美，是相对静止的，通常指舞蹈过程中的瞬间停顿的舞者的动作、表情形象等。在舞蹈瞬间的停顿中，编导往往会巧妙地运用人体构成不同力度、幅度、角度及各种线、面、形交织的视觉效果。"如蒙古族男子独舞《希望》中的瞬间姿态造型，就是利用人体四肢的延伸和演员内在的呼吸，来带动身体的运动，以此来表达感情。同样的，在不同的节奏、幅度及力度的变化中，充分表现那种富有坚韧挺拔的'力'的形象的静态造型美，使人产生一种直观性的审美效应。"[1]此外，在一个舞蹈作品的表演过程中，其相对的暂时停顿和静止，即舞蹈中"亮相"，也是为了强化某种情感而给观众留下个突出、鲜明的印象。除此之外，在队形调度中的相对"静止"也是一种造型方式，队形调度是舞蹈构图的重要表现形式，相对"静止"的队形是指舞蹈演员在舞台上基本不离开舞台平面中的某一点，并做长时间的停留。这种较为明显的固定队形构图是别具一格的，具有较强的艺术审美效果。例如，2005年CCTV春节晚会中的群舞《千手观音》，在前半段舞蹈中，舞蹈位置和队形几乎是静止不动的，演员通过纵排一字型队形中丰富多变的"手舞"来表现"千手观音"这一形象。虽然演员大多站在原位没有移动，但舞蹈的构图营造了前所未有的意境，将"千手观音"这一佛教文化形象淋漓尽致地展现出来。

舞蹈造型的动态美，是指体现在运动变化中的人物内在、微妙与复杂的思想感情，即在动态中刻画人物性格。如于平在他主编的《舞蹈

[1] 喜启明. 舞蹈造型的静态美与动态美. 剧影月报, 2008(04).

编导参考资料》中列举了傣族双人舞《追鱼》，就是通过舞蹈演员的肢体语言编织起来的舞蹈动作，以及通过不同韵律的赏鱼、追鱼、捉鱼、跳跃、躲闪、翻转等动态，来唤起视觉对一上一下、一高一低、紧张、生动、活泼的舞蹈场面的注视。舞蹈造型的动态美不仅体现在经过提炼和美化了的最生动、最有表现力的动作上，而且随着主观情感的起伏，也呈现在有快有慢、有强有弱、有轻有重、有大有小等不同节奏的对比中，产生视觉上的流动美，以满足观众的审美要求。如古典舞群舞《小溪·江河·大海》先以缓缓的、弯弯曲曲的小溪涌成江河激流，再汇成大海，以快速连续冲跑、旋转表现巨浪翻腾的瞬变情势，具有一种舞蹈造型上的流动感、律动感。所以说，舞蹈造型的动态美，需要在许多优美多变的造型动态、动作的作用下才能形成。只有这样，才能给人们以心灵的愉悦。

（二）构图

舞蹈构图是舞蹈表演在一定空间与时间内，对色、线、形等各个方面关系的合理布局，其中包括舞蹈队形变化中形成的图案和舞蹈静态造型所构成的画面。在普通舞蹈中，由舞蹈演员组合成多种图形，如圆形、三角形、直线或曲线，我们把它称作构图。构图分为好多种，如线的构图、几何构图、密集构图、分散构图。从广义上来讲，构图是人们为了设计一种艺术形式或者生活形式所要勾勒出的蓝图；从狭义上来讲，构图就是对线条和形状进行组织和安排，再根据塑造形象和表现主题的需要，把它们放在适当的位置上。构图的变化，是指从线的构图到形的构图，从某种构图变到其他构图，无论构图怎样变化，要遵循自然、清晰的构图，让观众一目了然。

1. 队形

舞蹈的基本队形、画面的造型称为舞蹈构图,它既是舞蹈作品形式上的构成因素,又是舞蹈编导塑造舞蹈形象、表现主题思想和交代环境情节的重要表现手段之一。

队形的设计安排通常会引致两种不同的视觉效果,即规则与不规则。规则的队形会带给人一种平和、稳定、齐整的感受,同时还会增强行进过程中的力量感与气势,如横排、竖排、十字等队形的交替变换;而不规则的队形设置则会产生一定的随意性,常用来呈现一种更为自由的画面或营造出一种不稳定的情绪,舞者们可能面对着不同的方向、以不同的力度进行造型和动作,并不需要形成固定的队列和站位。无论是哪一种效果的队形编排,编舞者都应当以服务作品主题和舞蹈形象为前提条件,讲究舞台分布的均衡性与合理性,以求达到构图画面的和谐统一。

在人们审美的形式感觉中,曲线使人感到运动,直线使人感到挺拔,横线使人感到平稳。根据我国舞蹈专家的分类,舞蹈的空间运动线可分为竖线(纵线)、横线(平行线)、斜线(对角线)、圆线(弧线)、曲折线(迂回线)五种。一般来说,在舞蹈作品中,常见的舞蹈队形主要有以下几种:

一字排列式。一字排列式包括斜线式、竖线式和横线式。这种队形会令画面简洁干净,气势逼人。如军旅舞蹈就经常使用一字排列式表现充满阳刚之气、撼人心弦的当代军人形象。当代男子群舞《走·跑·跳》《红蓝军》等就运用了大量的横向或纵向的一字排列队形,类似部队

列队或是方阵画面,给人规整严谨、威武有力之感。横线式的一字排列,则是舞者们面对观众一字排开,往往在舞台前区,具有平静、自如、稳定、强调和均衡之感。视觉上没有主从之分,适当地加以运用会加强对观众的视觉冲击力,如古典舞女子群舞《小溪·江河·大海》、藏族女子群舞《酥油飘香》等均有这样的画面。但应注意,过多地使用一字排列队形会使群舞显得单调。

　　三角形式。三角形式给人以崇高、坚实、稳定的感觉,绘画中运用此构图会使人联想到尖锐的形象,有向上、飞驰、崇高的感觉。群舞在编创中经常运用到三角形式,三角形式可以给人较强的视觉冲击,同时使舞台的视觉画面变宽,若是配上整齐划一的动作,则具有更强的震撼力,因此通常出现在作品的中后部分。例如当代男子群舞《士兵与枪》(见图34)的中间舞段部分,编导运用了三角形式的队形,并且停留的舞蹈时间较多,为的是展现军人整齐、坚实的英勇雄姿,再配上分层次的舞蹈动作的设计,使得舞台的画面更加丰富。在作品的最后,同样设计了三角形式的造型,产生了崇高、坚实、稳定和向上的视觉效果。整个舞蹈大气、宏伟、壮丽,军人严谨不苟的精神也随之展现出来。

　　围圈式。围圈式是一种围成圆圈跳舞的队形,画面呈现出和谐、圆满、饱和之感。在民族民间舞蹈中多用来强调人群的参与,具有较强的自娱特征。一般给人以柔和、流畅、匀称和延绵不断的感觉。"如傣族人在泼水节跳象脚舞,土家族的摆手舞,侗族的'多耶'等。大家依前后顺序,手拉手,臂挽臂,唱着歌,合着节拍,动作步伐整齐

一致，一起转圈共歌共舞，其场景壮观感人。通过向着圆心的舞动，象征了民族团结的力量，表现了和谐、自然的民族文化和习俗。"[1]此外，群舞中还多出现半圆队形、螺旋状队形等，如藏族女子舞蹈《酥油飘香》中便运用了弧形队形来表现劳动场面。弧形属于围圈式的一种，在舞蹈中，领舞演员置于舞台中心，群舞演员以半圆弧形这一队形围绕着领舞演员展开打酥油这一劳动场面。这种舞蹈的构图既平衡了舞台空间分割，又从视觉上突出了领舞者的焦点位置，使得场景壮观，视野开阔，渲染了一种愉悦劳动的氛围，同时也展现了藏族的民族文化和习俗。

曲折线式。曲折线式一般给人活泼、跳动和游荡不稳定的感觉，使人联想到蛇形运动，宛然旋绕，或者是来自人体柔和的扭曲，有一种优美流畅的感觉。群舞中的曲折线式，通常是队形的转换，更多的是给人一种绵延的流畅质感。曲折线式在群舞中运用得比较多，尤其是在女子群舞中，旋绕运动的队形配合舞者轻盈的步态，更能展现女子舞蹈的柔美。例如，古典舞群舞《小溪·江河·大海》，整个作品中的动作又少又简单，但它通过蜿蜒流动的队形，配合着女舞者高低起伏的手臂动作，加上不断地变化，便描绘出"水"的姿态，展现出滴水成溪、溪流汇河、江河入海的历程。

雁行式。一位舞者位于顶端，其余舞者呈"八"字形打开，令人产生一种向外延伸、稳定发展的视觉效果。这种队形具有较为分明的主次感，既可用于群舞的整体造型，也可用作横排变竖排的过渡队形。傣族女子群舞《红是红啊绿是绿》中用到了许多富有特点的队形，其

[1] 贺麟麟. 群舞中队形的构图运用. 剧影月报, 2010(02).

中的呈八字形的队形尤为突出。领舞者穿过八字形的中间，在八字队形内进行独舞片段表演，如此一来，两斜排的红伞便起到了衬托的作用。

2. 调度

舞蹈调度是指语言表现手段。编导可以通过舞蹈调度来表现作品的主题内涵，表达情感和意境，增强动作语言的表现力，从而传达编导的创作意图。舞蹈调度的表现形式是"流动"。舞台调度则是用舞台空间中不同的移动线造成不同的感觉特征，并通过演员与舞台景物间的组合，通过演员在舞台上流动位置的安排与转变，或通过一系列形体动作过程，构成舞蹈艺术语汇，使舞台更艺术更视觉化。

舞台调度自身具有表现性和丰富的审美特征，同时具有高度的形式美和装饰性作用。舞台调度的方法通常是由"线"的变化完成的，通过线的变化，可以使舞蹈形式更加丰富。而群舞的调度，主要是通过线的流动形成的，在舞蹈创作过程中，根据舞蹈作品的内容要求和审美要求，通常在舞台上形成各种各样的舞蹈画面。这些舞蹈画面的转化和构成是由舞蹈调度来连接的，因此，没有舞蹈的移动线的出现，则没有舞蹈画面的转换。舞蹈画面则可以说是舞蹈移动线变换舞蹈画面的这一过程的某一次停顿和结果，二者相辅相成，舞蹈移动线不断地进行连接和变化，可以表现出舞蹈作品的主题，交代环境情节，塑造舞蹈形象。如舞蹈《小溪·江河·大海》运用了各种斜线、折线或是在斜线的流动中变换队形，来表示小溪的流淌和江河的奔涌以及大海的波澜壮阔。编导用舒缓的大横线调度横穿舞台后区，又从左后台角拉出斜线，中场又以内旋 S 形卷回，随即从右前台台角引出大对角斜线至左后台。在这斜贯舞台的平缓进行中，加入了微笑的变化，斜排

中不时间旋出一两人又很快插回到队伍中，如同流动的溪流中间泛起的小小浪花和漩涡。这就是在移动线的变化中带给观众一种流动的真实感。

在舞蹈作品中，各种队形的线条移动都呈现出各自的特征及其感情倾向，它是舞蹈表现作品内容、处理情绪变化、连接舞蹈动作和步伐的纽带。不过，舞蹈队形画面的移动线设计和选择还要符合作品中的人物情感和情节发展变化的需要，所以，它并没有固定的程式。

(三) 造型与构图在舞蹈中的作用

1. 加强舞蹈的画面感

舞蹈是一门视觉艺术，同时也是一门造型艺术，舞蹈中所呈现出的画面感为塑造艺术形象和烘托作品主题起到至关重要的作用，而舞蹈中的画面感与舞蹈的调度构图有着密不可分的联系。在民族民间舞蹈作品中，由于某一民族带有的区域独特性，其调度和画面必须遵循民族的民俗和传统。关于舞蹈的调度与构图，其样式多种多样，可以分为线性、环形、多边形、定点形等，每一种样式给人们带来的视觉效果和美感是不同的。

舞蹈中的构图是利用演员及队形的调度在舞台上呈现出的不同图案、造型来反映舞蹈的主题思想和人物情绪，舞蹈中的造型则是相对静止的舞蹈构图。在舞蹈作品中，舞蹈构图对作品主题的表现、意境的创造、气氛的渲染等都有重要的作用，因此，舞蹈的构图是舞蹈艺术形式美的重要因素之一。

以胶州秧歌为动作元素的汉族女子群舞《梦里寻她千百度》为例，该作品几乎无调度，演员在各自的定点上完成各种动作，形成了对称

的或不对称的多种画面效果，整个作品的特别之处就在于画面的不断变化和意想不到的视觉效果，将定点的画面几乎变化到"极致"。再如广州军区战士文工团的双人舞《士兵兄弟》，整个舞蹈演员没有任何的调度，编导通过借助道具，把舞者的右腿固定，所有舞姿只能用另一条腿和上身表演，依靠道具来完成失重，从而扩大动作的幅度，塑造出夸张的身体形态，构成了特殊的舞蹈构图形式，使得舞蹈更具有特色，充分表现出"活雕塑"的形象。编导用同样的方法，为春节晚会又打造出了女子群舞《飞天》，演员以同样的演绎方式，完成翻转、倾斜等动作，给人一种无拘无束的倾而不倒、自由飘飞的感觉。用倾斜的动势来代替腾空离地的动作，这样倾斜的造型、舞姿、体态帮助舞者实现了敦煌壁画中"飞天"舞蹈的各种各样的高难度造型和舞姿，从而打造出敦煌壁画中仙女"飞天"的舞蹈形象。此外，加上电视的手段赋予了舞蹈更强的表现力和感染力，画面随着音乐的起伏进行场面的调度，使得舞蹈画面主体分明、构图精巧，从而表达出一种"大美无言"的意境。

2. 加强舞蹈的流动感

舞蹈的流动感主要体现在舞台的调度上。在编舞过程中，合理运用队形变化和演员在舞台上的调度，能够丰富舞蹈表演的形式。舞台调度主要是以人物的性格特征和情绪变化，以及情节发展为主线来进行的。舞台调度也是为舞蹈的主题思想和人物情绪服务的。以不同的舞台调度来展现人物不同的情绪变化和内心活动，目的就是运用更加自然流畅、和谐美观的队形和人员流动来更好地表现主题。舞台调度首先必须要考虑是不是自然流畅，舞蹈是不是更加美观。自然流畅与

和谐美观是一个统一体，舞台调度的多样化给人赏心悦目的感觉。舞台调度就是为了使艺术的形式更美，使完美的形式和鲜明的主题达到和谐统一，使舞蹈在形式上达到流动的美，从而使舞蹈作品的主题更加鲜明、人物形象更加典型。形式上的变化一是指情节情绪，二是指丰富舞台的空间变化。

例如，当代女子群舞《小城雨巷》，为了表现少女们在雨巷中时隐时现的艺术效果，编导将舞蹈演员与流动布景巧妙地结合在一起，展现了一幅诗情画意、意象朦胧的江南雨巷的美丽画卷。再如，第九届桃李杯群舞作品《汉宫秋月》，编导将群舞调度和独舞调度这两条线作为整个作品的主线，运用群舞与独舞的对比手法，将主人公内心情感外化，成功地塑造了悲戚与孤寂的老宫女形象。编创上采用舞台调度的方式，将老宫女"深宫哀怨"的情绪表现到极致。同时，编导还运用了群舞调度与空间的配合，充分地表现了宫女晚年的悲惨生活情景。群舞整体调度以圆圈与半圆的形式为主，在流动中凸显了老宫女的孤独形象，编导将这种独特的构图作为一种语言和情感处理方式。从画面构图上来说，通过舞蹈调度的流动感，不仅为表现老宫女的命运进行了铺垫，更是制造了一种凄凉的情感氛围。

3. 加强舞蹈的立体感和层次感

在一个特定的舞台艺术表现空间内，除了天幕和舞台灯光上可以对舞蹈作品进行处理外，还必须通过演员在舞台上对动作的处理以及通过情感变化的表现来完成作品。因此，当舞蹈编导安排好舞台空间中每一个细节的画面，舞蹈作品就会有立体感和层次感，如果一个舞蹈作品有了立体感和层次感，那么舞蹈表现的空间就会更大，给人的

感受就会更深刻,也能达到舞蹈编导所期望的艺术上的表现和舞蹈所需要的思想性。

除此之外,空间的运用也可能暗示某人的身份、地位或某人在舞台上的地位,这种用法在群舞中显得尤其重要。例如,古典舞三人舞作品《金山战鼓》中,梁红玉一身戎装一直处在舞台中心或是高处,这就暗示了她在舞剧作品中的主帅地位,点明了主人公的身份并突出了人物形象。因此,通过对人物位置高低设计的不同,展现出不同的人物性格和情节发展的层次感,使得舞蹈作品更加丰满立体。再如赵明表演的舞蹈作品《囚歌》,作品中设置成两个空间,通过多根橡皮条将舞台前后区分割开,后区表现出革命家在牢笼中的处境和顽强不屈的革命精神。而在前区则表现出革命家大无畏的气概以及对革命胜利的坚定信念,同时编导运用浪漫主义的手法将革命者的思想、意志和对自由的向往表现得淋漓尽致。由此可见,空间的分割可以将特殊环境和特殊人物状态表现出来,同时带给观众不同的视觉效果和感受,因而使得舞台更加的立体化和多层次化。

舞台本身并没有负载特定的意义和情感,而是以舞蹈的肢体语言来表现情节与情绪。编导通过合理和巧妙的空间画面的安排,能使一个小小的舞台空间展现出丰富多彩的社会生活环境以及古往今来的历史场景和人物形象。舞蹈作品通过舞者在空间中的连续动作,在观众眼前展现出特定的艺术情景,再通过观众的想象,从而达到舞蹈作品中人物情绪与观众的共鸣,使得舞蹈作品更具体化、形象化和多维化。因此,通过造型与构图的不断变化,舞蹈作品的画面感、流动感、立体感和层次感是成功的舞蹈作品必不可少的因素。

第三节　时空类型

　　舞蹈是一门时间与空间综合的艺术，由动作表现出空间伸展性与时间延续性的特点。舞蹈作品在舞台上显现的时间与空间的观念，不同种类的舞蹈具有不同的特征，形成这些特征的原因及手段也各不相同。就舞蹈时空类型而言，在舞剧的创作中显得尤为突出。而舞剧中的"时空"并不是一个纯粹的客观现实，它同时还意味着剧情的建构，并且它不只是人物活动的场所，还是作为一种文化情境参与到叙事过程中。舞剧的时空结构需要具备一种作用于视觉与听觉构思的延伸空间，舞剧在对生活进行提炼和概括的同时，必然需要对现实中的时间进程进行删节、压缩或延长，对现实中的空间也会从不同的方位和角度去进行选择、表现和渲染。舞剧中的时空自然就不能等同于现实中的时空，所以将经过舞剧编导者重新构建的，在舞台上按照编导意图设计出来的"时间"和"空间"叫作舞剧的时空。

　　在舞剧的创作中，嵌入舞剧时空之中的各种叙事的表现方式，会产生多种多样的时空类型，称之为舞剧的"时空类型"。创作者对于时空的不同运用做出了不同的尝试，比如，在一个事件的叙述中运用倒叙的手法，给人以时空倒转之感；或是表现为同时呈现多个时空，在同一舞台做多层次的时空交织。在舞剧叙述的时空概念中，将舞剧时空分为两类：一是单一时空，是指在舞剧中只呈现一个叙事时空，单一时空又可分为正叙时空、倒叙时空两类；二是复合时空，是指在舞剧中呈现多个叙事时空，复合时空又可分为平行时空和交错时空两类。

一、单一时空

舞剧叙事的单一时空，是一个基本的时空单位，是指舞剧中一个事件叙述过程中所呈现的时空。单一时空是一个事件正常的时空状态，即这个事件中所包含的人与事都是在这个时空中进行的。单一时空表现是舞剧叙事中运用比较多的叙事形式和手段，特别是舞剧以一种直观感受的空间性和时间性作为自己的表现特性的时候，这种特性就决定了舞剧是一种具有强烈叙事形式感的艺术。

（一）正叙时空

舞剧在单一时空的叙事过程中，叙述的方式有正叙和倒叙两种，被称为"正叙时空"和"倒序时空"。舞剧叙事中的"正叙时空"，是指根据客观事物自然次序的先后进程来安排人物的行动和舞剧场景的结构方式。它的空间方式是以时间的走向为顺序来组织人物在空间的活动，强调所表现的人物思想感情或情节事件有头有尾，连续发展。作为舞剧作品的开端、发展、高潮、结局的各个组成部分，均严格按自然时空的发展顺序进行转换，以正常的顺序来描述事件的发展过程。其特点是舞剧结构形式脉络清晰，符合社会现实生活的逻辑。这也是叙事的最基本形式。由此，舞剧所表现的内容，易为观众理解、接受，是大多数舞剧所采用的时空结构的方式。这一形式在早期舞剧作品中，又多以单线式为主，即体现为一人一事的叙述。这在西欧早期芭蕾舞剧的萌芽期和形成期的作品中，均主要是以正叙时空进行叙事，甚至在叙事过程中也没有过多曲折的情节线变化。而到了18世纪，启蒙主义对芭蕾舞剧的形式产生影响，特别是资产阶级力求将芭蕾舞剧纳入

自己的趣味轨道之后,"启蒙时代"的戏剧形式逐渐在芭蕾舞剧中出现,并以其鲜明特色面世,舞剧的情节发展也因此成熟起来。此时,舞剧的线性叙事结构已经注意在叙述的同时,加入穿插情节的叙述,以此形成与一般线性结构有所区别的叙述——展开的结构形式。这种结构的意义在于,它既得益于情节生动的叙述与描写,以此克服了单一叙事过于直白的问题,又在加入穿插成分的同时,逐步完成对舞剧线性结构单一化的超越,这不啻是对舞剧正叙时空结构的一种推进。

年轻的英国编导马修伯恩的作品——男版《天鹅湖》(见图35),按照一个叙事性的舞剧脚本,将人物、情节、事件、细节以及相互之间的关系和有序组合构成了作品的框架,而相互之间发展的排列顺序构成了作品的引子、开端、发展、高潮和结局。这部舞剧按照时序进行编创,即通常将舞蹈分层次地进行编排,这些层次恰巧又体现了舞剧脚本中的段落划分原则,其舞剧脚本看得出又是在文学作品和古典芭蕾《天鹅湖》的基础上,按照事情的起因、经过、发展的正叙式的叙述方式细腻地刻画了剧中人物形象,并将其主要特征反复不断地加以强调,贯穿全剧,使舞剧的线性叙事达到完整的过程。

(二)倒叙时空

舞剧叙事中的"倒叙时空",即指在舞剧的叙事方式上出现时空倒转,先由结局开场,然后才是起因与经过。这种叙事方式与"正序时空"的叙事方式相比有其特殊的一面,它对事件、人物的再现,不再局限于历时状态,而是在叙述中出现逆向的调整,变化了正叙叙事的先行结构。采用倒叙的方法,可以避免平铺直叙的单调,得到出人意料的效果。一般而言,在倒叙时可根据表达的需要选择不同的方法:第一种是点

题式，开篇即凸显所叙事件，提示主旨，然后再叙述事件过程；第二种是悬念式，由一个悬念展开，然后步步释疑以引人入胜；第三种是联想式，由眼前的事物引发对往事的回忆，叙述顺乎自然，这种方法多是睹物思人，触景生情；第四种是对比式，即把当前的情况与过去的情况加以比较，起到对比烘托的作用，对比式倒叙，能运用前后反差，鲜明地表达出主题；第五种是怀念式，篇首开宗明义叙述怀念之情，奠定感情基调，由此进入回忆叙述；第六种是追溯式，先写事件的结果，再记叙事件的历程，给人时光倒流之感。当然，倒叙的方法没有一个固定模式，有时几种方法可以交叉运用，以增强叙述的表现力。和正叙时空的舞剧叙事相比，舞剧运用倒叙的方法来展开叙事的实例不多，但我们看到在现当代创作的舞剧中也不乏这样的尝试。

例如，在著名编导赵明编创的大型舞剧《霸王别姬》中，序部分运用了倒叙的方法，序幕开始就是刘邦在垓下围困项羽，怀抱琵琶的女子侧卧在地上，十指轻拨琵琶，幽怨的曲调代表着楚军的思乡之情。伴随着越来越快的音乐节奏，琵琶曲已然变成了《十面埋伏》的旋律。女子们翩翩起舞，通过旋转等幅度大、速度快的动作，将手中的琵琶变成了杀戮的利器，预示着宏大的场面的来临。顿时，四面楚歌大作，观众的注意力一下就被提了起来，而项羽站在舞台中央的高台上，形成强烈的雕塑感。舞台的中央，是处在重围中的虞姬，她为了项羽挥剑自尽，以身殉情。之后，钟声响起，伴着沉重的钟声，项羽看到爱人逝去，便无意再争天下，自刎乌江。舞剧设定了人物"静"与"动"的对比，灯光"明"与"暗"的转换，十分贴切而自然地转变了舞台特定时空，再现了西楚霸王在垓下被刘邦的汉军重重包围的情景。舞剧采

用倒叙的叙事处理，主要表现了项羽的英雄气概和虞姬的忠贞气节，让人们为他们的爱情悲剧叹息。

当然，在舞剧中倒叙的叙事方式并非仅只是时间倒流一种表现方式，它还牵扯到时空的切换，同一空间舞台上切换到另一个时空表现中去，这就需要一定的编导技巧。在舞剧编导过程中，通常运用纯粹舞蹈来表现有一定的难度，因此，编导常常需要运用复杂多变的辅助手段加以表现，如灯光、服装、布景，甚至音乐等辅助手段进行不同程度的切换，从视觉和听觉等多方面让观众产生时空倒错的感觉。

应该说，倒叙时空的舞剧叙事方式在舞剧创作中已呈现出相当的表现力和吸引力，虽然它不是舞剧创作的主流趋势，但它着力于创新意识的表现，其作用应该说是明显的。总体说来，采用倒叙时空的叙事方法进行舞剧编创，这种结构方式不受时间和空间顺序的限制，它采用倒叙的手法，将过去、现在有机地交织在一起。因此，舞剧中的倒叙时空是用记忆片段的空间化处理瓦解时间的线性存在，以碎片化的时间代替事件发生的历时性时间，从而更加突出记忆的经验性，把叙述时间、叙述人和人物的内在体验融为一体，通过内在体验和人物的命运、生活紧密相连，真正关注人物的内心世界和人物的命运，达到对人性的深刻关注。

二、复合时空

舞剧在舞台上显现的时间与空间及叙事处理方式是不同的。作为一种时空结合的艺术，诉诸人们视觉与听觉的舞蹈艺术占有的不仅是三度空间，由于时间的延续，它还占有着四度空间。那么，以舞蹈为本体语言的舞剧，在时空呈现上更有多种特征。在舞剧舞台上，大多

数舞剧都是按照事件的时空流程展开，一幕一幕地连贯发生，并统一在一个事件的发展时空之中。所以说，舞剧的时空表现大多较为传统，是单向的、一维的、线状的。发生在同一时间、另一空间的不同情节，较难同时搬上舞台。而南京前线军区创作的民族舞剧《牡丹亭》就是努力营造这种空间的表现。在舞剧的第四幕中，舞台被设计成两个表演空间，在舞台的上方设置了一块高台，可供演员在上方表演，编导将杜丽娘在冥府中为自己的爱情做斗争和对命运抗争的场景放置在水平的舞台上；而在舞台上方的表演区域，则表现的是凡间，在凡间街市的场景中，柳郎一直在奔跑，他焦急地四处寻找和打听杜丽娘的下落。此时，整个舞台较成功地运用了多维的、块状的时空，将舞剧中发生在同一时间、不同空间的不同情节展现在观众的眼前。

舞剧的时空分为两类，一是单一时空，二是复合时空，这里着重探讨复合时空的运用。复合时空是指在舞剧中多个叙事时空的呈现，复合时空又分为平行时空和交错时空。舞剧叙事时空的结构方式，随着剧情的不断变化和多样性叙事发展的需要，近年来又出现复合时空的结构方式，即平行与交错时空的组接。在舞剧叙事过程中，复合时空多用于舞剧叙事中出现多个时空时的情节展现（包括两个和两个以上的时空），而这些时空的并置又存在平行和交错两种关系，即一个时空单位既表示一段特定的时间，又展现一个特定的空间。平行与交错的时空相互组接，使舞剧叙事变得更加生动而充满情趣。

(一) 平行时空

舞剧叙事的"平行时空"，是指在这种时空叙事方式中，一维线型的时序概念被多维、立体的时序所代替，在历时性线型叙事的同时，

两个或多个时空同时展开、同时进行，具有共时性表现的特点。舞剧在表现平行时空时，其实是运用了类似平行叙事的手法，即在同一个时间里，两个情节的同时进行。这样的叙事在平面里展开，在同一时间里展示不同人物在不同地点的活动，使得叙事在空间上得到横向的拓展，人物的关系也更加错综密切。它打破了传统舞剧惯常使用的叙事结构，既有对事件发生的纵向历时性描述，又有对发生现场的横向共时性呈现，形成一个开放式的网络结构，为纵横交错的叙事情节提供了一个多元、多层、多变量的动态模式。但又由于舞台表现的局限，舞剧对两个时空的表现往往有主次之别，何主何次则是依据创作者的叙事视点而定的。

如民族舞剧《牡丹亭》的第二幕"门"的巧妙运用营造出一种多维的画面，主要通过平行时空的运用，营造出一种影视效果的画面感。编导通过"门"来分切和组合场景、动作，推动和引导观众对舞剧内容的理解。在这个舞段中，当时在讲述"杜丽娘"自打梦游了园子之后一病不起，害了相思病，因此杜府上下一片忙乱。请了郎中，但她什么药也吃不了。与原著不太一样，为了让观众更好地理解"杜丽娘"的郁郁寡欢，描述病情的严重，最终导致死亡，就必须通过视觉把观众引导到情节里来。

舞剧中相思成病的丽娘被隐去，展现在我们面前的是一排门式的屏风居于舞台中央并靠下场门的位置。每一道门都是可以打开的，所有的丫鬟、仆人、老爷、太太等人物角色，都在这一道道门里与门外的交替中把每个人的身份、情感表现得十分清楚到位。通过这一道道链接起来的门，虚拟地设置成无数空间，这就是编导将"门"巧妙运

用的地方。老爷、太太、仆人和丫鬟们从这扇门出来，再从另一扇门进入，不停进进出出为小姐看病、拿药、熬药、送药。时间与空间一下子就活了起来，虚拟的空间含义从人物的动作中已经得以透露，用舞蹈表现的时空交错凝聚力量，将这一多维的画面清晰地展现在观众的眼前。这扇门开了，你看到一种景象，那扇门开了，你又会看到另一种景象。在不停的变化中，人物及事件就这样说清楚了。这样就构成了平行的、多维的舞台空间效果。舞蹈的进退屈伸俯仰离合与姿态、动作、节律、场面、调度的表现都使人耳目一新，将平面空间的叙事效果表现得有张有弛。

再如，张莉在《当代中国十大舞剧赏析》中分析现代舞剧《红梅赞》中铁栅栏的运用，认为它将舞台分割为不同的空间、不同的场景。比如打开的铁栅栏可以分割出牢狱内外，折合铁栅栏可以变化出男牢、女牢以及江姐的独牢，仅凭着一道铁栅栏就让情景空间自如地转换。其中，表现恋人分别、江姐对老彭的思念场面，是对人物心理可视化的描写，也是狱内斗争之外人物情感的体现。还有，"牢狱"主舞台后方是一扇巨大的铁门，它不仅是一种视觉上空间的延伸和拓宽，更是呈现了另一个表演空间。在舞剧中，门打开呈现出敌人的审讯室，遍体鳞伤的江姐从这扇门里被推出来后，被从天而降的牢笼束缚了自由。到尾声的时候，铁门再次打开并倒塌，变成了烈士们牺牲后身体搭起的彩虹天梯，编导运用了浪漫主义的手法使得主题得以升华。

从以上列举的这些舞剧作品的平行时空的呈现可以看出，该舞剧在表现平行时空时，其实是运用了类似平行叙事的手法，即在同一个时间里，两个或多个情节同时进行。这样的叙事在平面里展开，在同

一时间里展示不同人物在不同地点的活动，使得叙事在空间上得到横向的拓展，人物的关系也更加错综密切。它打破了传统舞剧惯常使用的叙事结构，既有对事件发生的纵向历时性描述，又有对发生现场的横向共时性呈现，形成一个开放式的网络结构，为纵横交错的叙事情节提供了一个多元、多层、多变量的动态模式。

（二）交错时空

交错时空是指在叙事过程中采取正叙、倒叙、闪回、倒错相结合的方法。因此，在叙事中多个时空交错呈现，这种交错时空的叙事可以不受时间顺序的严格约束，根据舞剧中情感表现的需要，或是人物的心理活动变化的需要，来安排人物行动、展开情节事件的贯穿线索，将过去、现在、未来甚至幻象有机地交织在一起，使作品在较短的时间和篇幅内，表现更为广阔的题材内容，更加深刻地表现舞剧主题或人物的内心世界。

其实，舞剧这种交错时空的叙事手法是受到 20 世纪 20 年代先锋派艺术创作观念的影响而产生的。虽然舞剧不可能像先锋艺术，特别是文学或影视艺术那样，在叙事方式上自由驰骋，但毕竟也汲取了这些艺术先锐的养料，使得舞剧的叙事时空得以呈现多样化的面貌。回顾当时的社会背景：第一次世界大战以后，欧洲各项演艺事业开始恢复，起先对于富有创新精神的欧洲电影艺术家们来说，电影根本就没有什么传统可言。20 世纪 20 年代欧洲先锋派电影各具风格的美学试验和探索，构成了一个极为复杂的电影文化现象，汇集成一个空前的美学运动，对世界电影的发展产生了不可估量的影响。由此可见，在舞剧创作中，创作者也开始借鉴电影的叙事手法，突破戏剧化叙事，以结构非线性

形成的扇形结构，构成"闪回倒错"的叙事过程和"开放式"结尾，不主张对生活进行归纳与综合提高，强调生活现象的罗列和自然主义的创作方法。舞剧的场面设计更加注重真实感，采用实景环境下的演出，运用自然化的表演风格，使传统的舞剧场面调度观念消失，各种类似蒙太奇的闪回式叙事方式也在舞剧中出现，形成新现实主义的表现形式，将舞剧现实主义的追求推向又一个新的美学高度，对现代舞剧创作产生了深远的影响。

再来看民族舞剧《牡丹亭》，杜丽娘与柳梦梅的梦中相见唤起主人公的内心情感，这一舞段体现了交错时空的运用。在影视中，这种空间的运用叫作隐喻空间，可以赋予创作者更多的主观意念的空间形态，它比戏剧空间更富于表现性。隐喻空间包括心理空间和哲理空间，民族舞剧《牡丹亭》中杜丽娘与柳梦梅的梦中相见舞段便运用了心理空间。"宋家玲、李小丽编著的《影视美学》中提道：'心理空间不仅仅是客观物质世界的单纯再现，也不仅仅是展开戏剧情节的环境空间，而是内心化的、情感化的影像空间。'人物的心理、情绪、感受，除了演员通过表情、动作语汇来表现之外，空间也参与其中并起到了一定的表现和烘托作用。在民族舞剧《牡丹亭》中这个梦境是舞剧的开端，因而引发了后来的一系列惊心动魄、可歌可泣的爱情故事，正如导演吕玲所说：'在那个姹紫嫣红开遍、万物勃发生长的春天里，丽娘在梦中被那个为寻着她的美丽青春而来的柳生惊醒了，两人牡丹亭畔相遇，相看嫣然，色授魂与，缘定三生，这一梦激发出她所有内心的渴望和生命的能量，完成了从情感到心智的成熟。那也是每个普

通人内心隐秘的梦境：亦真亦幻，摄人魂魄，美不胜收；是每个普通人的爱情理想：两情相悦，身心相随，灵魂相守。'"①

如何将两度空间和谐顺畅地连接到一起，是需要技巧的。这不仅仅是调度的技巧，而是在表现手法上要安排得很合情合理。比如，舞剧《牡丹亭》中"出梦入梦"的地方，从"杜丽娘"读书后在榻上打盹到置身在梦中花的世界里，再到"春神"、"柳郎"这些形象的出现，直至她最后从梦中醒来，每一个步骤的连接都非常清晰合理，交代得很清楚。编导用现代理念处理虚幻与现实的交叉融合，彰显出该剧的浪漫主义色彩。"虚"与"实"的交汇，贯穿全剧四幕，表现出女子追求爱情和理想的炽烈情感，对爱情和生命终极价值做出现代阐释。

例如，第一幕的"惊梦"这一舞段，杜丽娘梦中与柳梦梅重见之后，以身相许。此时，杜丽娘为实，而柳郎为虚，编导让杜丽娘始终抓住一根柳枝，将实体的柳枝代替柳郎这一虚幻的人物。柳枝成为具有象征意义的符号。"民族舞剧《牡丹亭》从舞蹈艺术的本体出发，紧紧抓住原著杜丽娘由梦生情，因梦而死，死而复生这一浪漫情节，着力营造梦幻般的意境。编导重点营造了剧中的两场梦境，集中抒发了男女主人公的情感波澜，同时发挥了舞蹈'长于抒情'的特点，呈现出幽雅别致的艺术效果。在表现杜丽娘和柳梦梅身心相许时，编导创造性地将这段双人舞放在一张硕大的展开的荷叶上"。②那是一段充满灵与肉、生与死碰撞、交融、升华的身心缠绵，让人难以相信舞蹈艺术

① admin 大型舞剧《牡丹亭》——中国民族经典爱情的新演绎[DB/OL].http://www.zhwdw.com/fenlei/minzu/3/12968.shtml 2008-07-25.
② 陶琳. 一个伟大的中国梦想 简评《牡丹亭》的艺术特色. 军营文化天地，2008(09).

也可以如此表现原始生命欲望和激情，而且可以表现得那么唯美、那么打动人心。在花仙和春神的衬托下，男女主人公浪漫起舞，时隐时现，富有美感，艳而不俗。这段双人舞在营造意境、心境方面发挥了巨大的作用，更好地体现出编导对爱情与生命价值的诠释，以及反对礼教束缚、张扬人性解放的现代理念。

时空从哲学意义上来说，它是哲学世界观的重要内容和有机组成部分，是在人类长期的生产活动和实践过程中形成的。在中国，墨家提出了"宇"、"久"作为空间、时间概念，并认识到空间、时间与具体实物运动的一定联系。在西方，近代唯心主义时空观否认时间、空间的客观性，但也包含着一些辩证法的合理成分。而辩证唯物主义承认时间、空间的客观性、绝对性和无限性，同时又承认时间和空间的具体形态和具体特性具有多样性、相对性和具体事物时空的有限性。而从舞蹈意义上来说，是舞蹈作品在舞台上显现的时间与空间的观念，是舞剧剧情的建构，是一种文化情境参与叙事本身。总而言之，在舞剧创作实践中，时空类型往往不是孤立存在的，而是相互联系相互作用的。在一部舞剧中有可能会出现多种时空类型的呈现，舞剧的时空往往根据叙事的需要灵活变换。当然，在舞剧中创作者也要注意，在变换时空时需要有很好的舞台手段辅助，给予观众清晰的时空交代，不偏离舞剧本身的叙述主旨，这样创作者才能带领观众在叙事时空中自由驰骋，领会舞剧时空变换的魅力。

单元习题：

1. 本章重点掌握的知识点：舞台空间、正叙时空、倒叙时空、平行时空、交错时空。

2. 结合本章内容，进行以下实践练习：节奏变化练习、构图练习、群舞调度练习。

3. 结合本章内容进行思考：

①造型与构图在舞蹈中的作用。

②舞剧中不同的时空表现方式。

第 5 章

舞蹈创作中的其他艺术形式

导 语

本章分为三节，分别从舞蹈与舞蹈音乐的关系、舞台美术、多媒体舞台三个方面详细分析和论述了舞蹈创作中的其他艺术形式。舞蹈创作与其他艺术的关系密不可分，多种艺术的综合运用使舞蹈这门艺术的创作更加丰富多彩。第一节"舞蹈与舞蹈音乐的关系"详细地论述舞蹈与舞蹈音乐都是时间艺术又都是情感艺术，两者之间相辅相成。舞蹈音乐对舞蹈有着不可忽视的作用，它可以呈现舞蹈的主题，渲染舞蹈的情绪，塑造人物性格，营造舞蹈的气氛。因此，在创作舞蹈音乐时应注意舞蹈音乐要具有鲜明的节奏性，它要与舞蹈保持一致的通感性并且体现舞蹈的形象性，这样的舞蹈音乐才更适合运用于舞蹈作品中。在本章第二节"舞台美术"中谈到，舞蹈创作中舞台美术设计也是非常重要的一个环节，舞台美术的设计包含舞蹈服饰、舞蹈道具、舞蹈灯光和布景等。在舞蹈服饰的设计中要遵循一定的原则，不仅要符合舞蹈动态艺术的要求，具有塑造舞蹈角色的作用，还要突出舞蹈作品的艺术个性，体现舞蹈作品的地域特色。此外，舞蹈道具的设计在舞蹈创作中也是非常重要的一个环节。舞蹈道具种类繁多，运用方式多样。一般说来，舞蹈道具在作品中的运用可以分为熟悉化运用和陌生化运用等几种方法。如若舞蹈道具能准确运用，便能丰富舞蹈的表现手段、营造舞台的意境氛围。在舞台美术中，灯光和布景也同样是重要物质材料，它们的恰当设计可以辅助交代舞蹈的特定环境、时间地点，烘托剧情氛围。第三节"多媒体舞台"中谈到，随着时代科技的发展，多媒体舞台也常与舞蹈相结合，使舞蹈可以与声光电、装置艺术等多种高科技结合。多媒体舞台具有互动性、综合性、虚拟性的特点，它与舞蹈创作的结合可以凸显舞蹈情感的表达，增强舞蹈视听的冲击力，推动舞蹈意境的营造。总而言之，多种艺术手段的融合，使舞蹈创作的方式更加丰富多变、新颖独特并富有时代感。

第一节 舞蹈音乐

一、舞蹈与舞蹈音乐的关系

舞蹈音乐是专门为舞蹈表演伴奏的音乐。舞蹈音乐有其特定的规律，它在速度、节奏、风格上与舞蹈保持一致，共同担负起塑造艺术形象的任务，以此来表达情感，体现矛盾冲突，烘托舞蹈气氛。它为

舞蹈提供了情感和节奏的基础，为舞蹈组织动作、安排场面奠定基础。舞蹈的美离不开音乐的配合，我们不能忽视音乐在舞蹈艺术中的作用，但也不能过多地注重音乐而偏失了舞蹈本身的意义。有一些舞蹈作品中没有"音乐"，却有声响。音乐包含节奏、律动、音高、音色。在舞蹈艺术中，舞蹈的声音便是音乐，而音乐的形体正是舞蹈。舞蹈有形而无声，音乐有声而无形，这也正是舞蹈与音乐相互吸引的必要条件。音乐与舞蹈的关系，是从两层意义上讲的："一层是它作为一种时间的因素进入舞蹈本体当中，这时它就已经成了舞蹈艺术中的一部分，而非体外物。另一层则是讲两种姊妹艺术的合作。在舞蹈本体内，时间（或节奏）、节拍和旋律是音乐艺术中最重要的因素，然而在舞蹈艺术中它们并不是最重要的核心因素。往往舞蹈家更重视的是舞蹈的语汇，也就是人体动作，即人体动作构成的'力'的因素"[①]，这才是舞蹈中的核心要素，如果没有这个核心要素，舞蹈艺术也就不存在了。音乐与舞蹈的本质关系打破了不同地域、民族、语言、文化的限制，成为人类共同的艺术。一个成功的舞蹈作品，必须具备几个先决条件，其中不可或缺的一个条件就是需要有成功的舞蹈音乐。人们在欣赏舞蹈的同时也在欣赏舞蹈音乐，所以舞蹈音乐的优庸，成为一个舞蹈剧目成功与否的先决条件。

 舞蹈是视觉艺术，舞蹈音乐是听觉艺术，舞蹈使舞蹈音乐视觉化，舞蹈音乐更加体现了舞蹈的情感。一般来说，听觉世界与视觉世界完美结合才会更加丰富多彩。舞蹈与舞蹈音乐的关系具体表现为三点：

[①] 平原. 关于舞蹈音乐的应用与选择的研究. 东北师范大学硕士论文, 2007.

舞蹈和舞蹈音乐都是时间艺术，舞蹈和舞蹈音乐都是情感艺术，舞蹈和舞蹈音乐之间相辅相成。由于音乐在表现上有一定程度的不明确性，如某段旋律不能让人们产生具象的理解，这种音乐形象的游离性，只能靠舞蹈动作来帮助观众明确音乐的表现。这又使舞蹈与音乐有了不可分割的紧密性。音乐情绪对舞蹈有力的辅助就跟其他手段一样，直接配合视觉冲击感染观众，直接刺激舞蹈者的感官，影响舞者的情绪。

（一）舞蹈和舞蹈音乐都是时间艺术

舞蹈是在一定的空间与时间中展示的视觉艺术，而舞蹈音乐则是在同一时间过程中展示听觉的艺术。舞蹈和舞蹈音乐都属于时间艺术，就是说它们都在一定的时间中进行，受时间运行的限制。这两种艺术形式都体现了一定的艺术形象，但由于舞蹈音乐是抽象的声音，所以它所塑造的形象不如文字、美术那么直观，听众需要有更丰富的想象与创意的思维去体会它。这样就更加需要舞蹈以形象化的方式将舞蹈音乐中的形象表现具体。作为时间艺术，舞蹈和舞蹈音乐具有共时性，因为音乐和舞蹈都要表达一个进程，即进行着的进程。音乐表达内容和情绪的进程是靠音乐联系的，舞蹈表达内容和情绪的进程则是依靠动作的连续。就作为时间艺术的舞蹈而言，一个孤立的动作只构成画面，是静止的，不是舞蹈的典型现象。音乐作品和舞蹈作品不像文学或绘画、雕塑那样，在创作过程结束后，以一种静态的作品形式供受众欣赏。音乐作品和舞蹈作品必须通过必不可少的一个环节——表演环节，才能把作品表达的意象传达给欣赏者，实现其艺术作品的审美价值。所以，音乐与舞蹈，都可以被称为表演艺术，是由表演者进行二度创作的艺术。作为时间艺术的舞蹈和舞蹈音乐都是在时间中展开的，都是随着时间

的延续在运动中呈现、发展和结束的。

在交响编舞法中,编导就非常强调舞蹈与音乐紧密结合的关系,在时间的处理上要求舞蹈和音乐的相互和谐协调。例如,在于春燕和张守和编创的舞剧《无字碑》中,运用了交响编舞法,依照音乐交响结构的展开、变奏、分化展现出武则天不同历史时期的几个生活侧面,并将几个侧面的心理状态、情感变化、矛盾对峙编织成多层次的结构,同时舞蹈的发展变化也同音乐一同进入发展、高潮、尾声。在固定的时间内音乐与舞蹈并行且同时结束。在舞剧第三幕中,为了表现皇太子与武则天争权的对抗,编导有意采用了"卡农"形式(所谓"卡农"是指音乐中的复调形式,即所有声部都用同一旋律以相同或不同的高度在各个声部中先后呈现,后一声部按一定间隔依次模仿前一声部而进行,即此起彼伏、连续不断地模仿,造成一种错综和谐的交替形式)。在动作中,后者严格模仿前者的动作,以突出母子权力之争达到白热化。其中有16名伴舞男子跟随音乐的节奏变换不同舞姿,使矛盾冲突更加激化,并逐渐推向高潮。这样的方式无论在音乐中还是在舞蹈中都有时间限制,而这样的限制,加剧了舞蹈的戏剧化效果。

(二)舞蹈和舞蹈音乐都是情感艺术

舞蹈是一种长于抒情的艺术,所表达的感情既可以放大到情绪、情感、情怀、情操的范畴,也可以细致到表达某一个人内心的情绪波动过程。舞蹈音乐擅于抒发内心情感、拨动心弦,它借助声音这个媒介,以音乐艺术形式,来具体地传达、表现审美情感,以达到触及人的心灵、引得观众共鸣的境界。舞蹈和舞蹈音乐在传达和表现情感上,优于其他艺术形式,是因为它所采用的感性材料和审美形式最适宜表达情感,

或庄严肃穆，或热烈兴奋，或悲痛激愤，或缠绵细腻，或如泣如诉等。舞蹈音乐不仅仅是担当舞蹈伴奏，甚至具有较强的独立表现意义。如果说音乐通过节奏、旋律、和声等要素表达人物的内心世界与情感，而舞蹈则是通过肢体动作、身段、眼神、面部表情等外在方式来表现人物形象。舞蹈与音乐可以更直接、更真切、更深刻地表达人的情感。在舞蹈中，音乐靠的是乐曲的旋律，舞蹈靠的是人的形体变化，但它们都有一个显著的特点，即利用时间流程中产生的艺术表现力和节奏韵律来抒发情感。所以说，音乐和舞蹈的配合就具有视觉和听觉的双重效果，具有更强的情感表现力。

例如，由栗承廉编创、陈爱莲表演的中国古典舞《春江花月夜》，其音乐就运用了诸信恩编曲的经典民族器乐曲《春江花月夜》，作曲家用甜美、安适、恬静的曲调，表现了在江南月夜泛舟于景色如画的春江之上的感受，创造了令人神往的音乐意境。舞蹈也同样表现出一种清淡、幽雅、寂静、缥缈的美的意境。舞蹈表现了一位古代女子手执鹅毛扇，在新春月圆夜独自漫步江边花丛，憧憬未来美好爱情的情景。舞蹈由闻花、看水面倒影、听鸟鸣、学鸟飞、向往理想爱情等情节组成，清幽、恬静的音乐更加突出了女子内心的情感，保持了原汁原味的中国女子的娟秀、儒雅、温婉的形象，使人无论从听觉还是视觉上都感悟到中国的古典美。

又如，在古典舞作品《爱莲说》中，舞蹈与舞蹈音乐配合的效果也表现得水乳相融。此作品是由赵小刚编导、邵俊婷表演的，其创作源于宋代诗人周敦颐的一篇散文《爱莲说》。舞蹈作品《爱莲说》不仅具有中国古典舞拧、倾、圆、曲和形神兼备、刚柔相济的艺术特点，

而且还突出了古典舞的清幽、淡雅的风格。编导首先就选取了适合的舞蹈音乐《国色》当中的乐曲,并受到音乐的启示和感染。在音乐中有竖琴声、箫声、琵琶声、敲击声、鼓号声、歌唱声,舞者身着紫罗轻纱,曼妙而舞,时而应和着敲击声轻俏灵动,时而应和着弦乐行云流水般地舞动,时而应和着天籁般悠扬的合唱声激昂飞舞。舞者既是圣洁的莲花又是一位高雅的古典女子,在短暂的静态造型之中,邵俊婷以回眸转身的婀娜造型勾勒出莲花般婷婷绽放的形象,在流转的舞姿中,她表现了中国传统女性"出淤泥而不染,濯清涟而不妖"的高贵品格。

(三)舞蹈和舞蹈音乐之间相辅相成

舞蹈和舞蹈音乐是一个完整的、不可分割的有机整体。舞蹈使舞蹈音乐更加形象化、具体化,由听觉世界转化为视觉世界。而舞蹈音乐在渲染舞蹈的情绪、突出舞蹈的民族和地方特色、鲜明地表现出作品特点以及在表现情节和人物情绪的起伏变化等方面,都发挥了很大的作用。舞蹈能"看"不能"听",属于视觉艺术,音乐能"听"不能"看",属于听觉艺术。但正因为如此,二者能够用各自的长处去弥补双方的"局限"。通过舞蹈使音乐获得了视觉形象,而舞蹈音乐又增强了舞蹈的表现力。音乐不仅仅是简单的旋律的衬托,它为舞蹈提供了丰富的内涵,使艺术形象更加丰满。舞蹈音乐与舞蹈相互依存,是整个舞蹈作品重要的有机组成部分。

例如,由靳苗苗编创的维吾尔族民间舞《掀起来你的盖头来》,其音乐选择了脍炙人口的维吾尔族歌曲《掀起你的盖头来》,并且根据情节需要进行了编辑,使之更具时代性。编导运用维吾尔族舞蹈的语汇表现热烈的爱情主题。维吾尔族本身就是一个能歌善舞的民族,

运用其民族的舞蹈语汇更加凸显当地的风土人情，营造民族氛围。在整部舞蹈作品中，舞蹈演员伴随着热情十足的音乐真实而贴切地展现出少数民族人民朴实无华的性格特征。舞蹈编导以传统维吾尔族舞蹈的元素为基础，所有的动作都表现出维吾尔人民挺而不僵的体态，每一个旋转都保持颤而不窜、脚下不离散、上身洒得开的风格特色。此外，编导还加入了舞蹈情节，使作品既不脱离民族特色，又富有生活情趣，将民间舞自娱自乐的形式特点提升到了一定的艺术高度。

再如，2005 年春晚，张继钢编创、中国残疾艺术团的聋哑演员表演的舞蹈《千手观音》，给观众带来震撼之感，这种震撼一部分来自舞蹈形象的神奇变幻，一部分来自音乐的辉煌气势。《千手观音》在舞蹈创意上非常巧妙，敦煌壁画千手观音的造型在舞台上呈现出另一番情景。但是如果没有《青藏高原》作者张千一出色的音乐，就无法将那种雄浑、辉煌的泱泱华夏五千年文明大国的风范表现得淋漓尽致。可以说没有音乐（包括舞美等）对其表现力的强化和支持，在舞蹈上再有创造力也很难取得这样的成效。

二、舞蹈音乐对舞蹈的作用

舞蹈与音乐，两者密不可分，共同承载着舞蹈作品的艺术表现。舞蹈音乐对舞蹈起着不可估量的作用，具体表现在四个方面：① 舞蹈音乐对舞蹈作品主题的呈现；② 舞蹈音乐对舞蹈情绪的渲染；③ 舞蹈音乐对人物性格的塑造；④ 舞蹈音乐对舞蹈氛围的营造等。舞蹈是伴随着人类最早的动作行为出现的艺术形式，而在舞蹈的因素中包含着音乐的元素。音乐是舞蹈艺术中不可或缺的一部分，舞蹈音乐决定舞蹈的体裁，是作曲家们音乐创作中通俗易懂、雅俗共赏的一种形式。舞蹈

音乐是为塑造舞蹈视觉形象服务的听觉艺术,二者共同拥有节奏、韵律及表现情境等内容,任何形式体裁风格的音乐都可作为舞蹈音乐;同一个舞蹈作品可以使用不同的音乐,同一部音乐可以创作出不同的舞蹈作品。

(一) 对舞蹈作品主题的呈现

音乐主题是乐曲的核心,是塑造整体音乐形象的基础。音乐主题往往具有鲜明的性格特征,可集中、概括地表现出音乐作品的主要思想内容。在舞蹈艺术中,舞蹈音乐虽然不是占核心地位,但是它在舞蹈作品中起着至关重要的作用。优秀的舞蹈编导对舞蹈音乐极具敏感性,舞蹈音乐可以带给舞蹈编导丰富的想象空间,包括舞蹈的情感指向以及动作的产生。舞蹈编导与音乐家对舞蹈音乐的感悟是不同的,舞蹈编导在选择音乐时,要考虑舞蹈音乐适合哪种风格的舞蹈作品,哪种音乐更符合舞蹈作品的情绪。如果舞蹈编导在已经确定了舞蹈作品的主题,在选择舞蹈音乐时就会更加注重对音乐本身的体悟,需要舞蹈编导在对舞蹈音乐的背景知识进行了解后再进行选择与创作。

由中央芭蕾舞团演出的芭蕾舞剧《红色娘子军》中《娘子军连歌》就是贯穿全剧的音乐主题。其主题铿锵有力、积极乐观、激昂向上,贴切地表现了红色娘子军连的战斗英雄集体形象。在该舞剧中,舞蹈音乐的主题多出现在曲目的开始处,并多次重复出现,以烘托出战士们英勇无畏、所向披靡的人物形象。此舞蹈音乐的主题的表现具有以下特点:符合舞蹈作品的剧情,节奏鲜明、情感丰富,具有重复的固定节奏型,并且与舞蹈动作有着紧密的联系,在整部舞剧中此舞蹈音乐主题表现出不同人物性格特征又具有民族风格。

在著名舞蹈家圣列翁编排的芭蕾舞剧《葛蓓莉娅》(法国作曲家德

里布作曲）中，主人公葛蓓莉娅的主题表现了葛蓓莉娅靓丽、调皮、风趣的形象，具有典型的圆舞曲风格。舞蹈音乐的种类很多，有慢速抒情的，有中速宽广的，有快速活泼的，有进行曲速度坚定有力的，不管哪一种节奏都是与舞剧主题紧密配合、相互映照的。符合主题的舞蹈音乐不仅更容易引起观众的共鸣，还可以增加音乐与舞蹈的协调性，使之更为和谐。

事实上舞蹈与音乐这两种艺术都具有宽泛的、各自的演绎性，艺术间并不提倡消减其中一个的艺术成分来满足另一种艺术的需要。寻找到两者间更好的契合点，将两者实现真正意义上的融合，并在艺术实践中相互促进、相互补足，使舞蹈和音乐在舞台上同时完美地呈现。

（二）对舞蹈情绪的渲染

舞蹈音乐可以强化舞蹈作品的情感，激发舞蹈编导的创作灵感。音乐容易通过听觉渗透人的内心引起情感共鸣。舞蹈编导对一部舞蹈作品中的音乐要求很高，并且对音乐有深刻的理解和感悟。音乐通过听觉激发编导的内心情感后再通过肢体产生动作，也可以选取与自己已有的动作情感相符的音乐，通过音乐的加入使舞蹈作品凸显感情色彩，增加舞蹈魅力。舞蹈音乐同时也会打动观众的感情，这就等于在舞蹈与观众之间增加了一条感情的纽带，使观众更加接近作品。

北京舞蹈学院王玫指导、吴珍艳表演的现代舞《也许是要飞翔》运用了丁薇的歌曲《冬天来了》作为舞蹈背景音乐。这是一首忧伤得让人心痛的歌曲，舞者随着音乐的旋律，或是闭气或是深深地喘息。苍凉哀婉的旋律充斥着舞台的每一个角落，舞者随着歌词"让我哭了，心亦丢了，还会痛吗，冬天来了……"不断地舞动、奔跑、呼吸、抽搐，

每一个动作都与音乐配合得恰到好处。舞蹈编导在选取音乐后，根据自己对音乐的感悟以及生活阅历的积累对音乐进行自我解读。在舞蹈动作的设计中多次采用夸张、放大的处理方式，将音乐的情绪以及舞者的感情淋漓尽致地展现出来。编导将手臂与腿部设计为甩动的状态，纵情地摔倒与爬起，内心挣扎后的无力追逐在舞蹈中被一一刻画出来。舞者将宽松上衣中的肢体完全释放，毫无束缚之感，由内心到肢体全然沉溺在一片无力的情感中。舞者夸张的动作与造型完全没有矫揉造作之感，如云卷云舒一般顺其自然，与音乐融为一体。在此作品中，编导有意没有设计具象的人物形象和情节，这正给观众留下了足够的想象空间。舞蹈音乐也激发了舞蹈者的表现欲望，使舞蹈更加富有激情，增添了舞蹈作品的氛围。

（三）对人物性格的塑造

舞蹈音乐可以带给编导和舞者丰富的想象空间。它不仅是单纯的完整的音乐，而是要拥有鲜明的人物形象以及突出的性格特征。在情感上要求拥有高度的概括力和深刻的情绪特征，编导在听到舞蹈音乐时脑海中应具有人物的画面感，让舞蹈音乐与舞蹈作品达成浑然一体的效果。舞蹈作品所表现出的人物形象与舞蹈音乐中的人物形象要具有一致性，这样的艺术上高度统一的作品将给观众带来一种美妙的艺术享受。

由北京舞蹈学院胡岩编创、孙科表演的古典舞作品《孔乙己》运用了林海的《琵琶语》作为舞蹈音乐，其节奏鲜明跳跃，具有幽默滑稽之感。此舞蹈作品在滑稽幽默的音乐和俏皮的节奏中表现出鲁迅笔下孔乙己的人物形象。孔乙己抱着偷来的小说小心翼翼地猫腰涌背，

小腿微曲，双手抱肘，在舞台中溜来溜去，配合着音乐表现了一个凡俗而猥琐的小人物形象。通过偷书、喝酒、断腿三个部分，舞者呈现出孔乙己一生的真实写照。孔乙己既是一个饱读诗书的文人，但同时又是穷困潦倒的酒鬼；他既是一个从不赊账死要面子的君子，又是一个小偷小摸成习的猥琐小人，在他的人生中不断出现矛盾的性格。《琵琶语》节奏鲜明，幽默诙谐，恰合适孔乙己矛盾的性格特征，音乐与舞蹈完美结合并与人物情感吻合，为舞蹈形象的成功塑造奠定了基础。

（四）对舞蹈氛围的营造

舞蹈艺术是通过肢体来达到语言表述功能的一门艺术，它可以细腻地表达舞者的内心情绪或是简单的描述一件事情的发展经过，表现人物形象，但很难描述清楚事情发生的环境背景。舞蹈音乐是通过听觉来表达某种情绪或者是环境的氛围，这一点正好弥补了舞蹈艺术的欠缺。在舞蹈音乐的创作中，作曲家会将自己的感受以及对时代背景的感悟融合在音乐中，舞蹈编导利用这样的音乐为舞蹈作品营造了所需的氛围，同时带给观众视觉和听觉上的双重享受。

由北京舞蹈学院张云峰编创、刘岩表演的古典舞《胭脂扣》，运用了电影《花样年华》的主题音乐，在舞蹈开始时，沉重的节奏响起，其中夹杂了提琴的哀鸣，这奠定了整部舞蹈悲伤、彷徨、忧郁的色彩基调。紧密的节奏，营造了一种焦急惶恐的氛围，更加衬托出舞者此刻所要表达的心情。在舞蹈尾声时，编导采用了《葬心》的音乐片段，渲染了一种20世纪30年代的氛围，加之具有留声机的效果，更增添了时代感。编导对音乐巧妙的选择为本舞蹈大大增添了亮点，使得整部舞蹈作品更加有声有色。

三、关于舞蹈音乐创作的问题

舞蹈音乐的创作对一部舞蹈作品而言是至关重要的环节。舞蹈音乐创作应注意与舞蹈之间的关系,两者应相辅相成。舞蹈音乐在创作时,应具有鲜明的节奏性,与舞蹈保持一致的通感性,应体现舞蹈的形象性。舞蹈与舞蹈音乐虽然是两个截然不同的艺术门类,但两者间又形影相随,两者在表现手段、展示方式、感知方式等方面既有不同之处也有相同之处。

(一) 舞蹈音乐应具有鲜明的节奏性

在舞蹈音乐中,节奏型直接影响音乐的速度、风格、节拍等,同时它直接向观众传递音乐的情绪。在节奏的带动下,观众的心理和身体也会被音乐节奏所带动,因而增加了观众与舞蹈作品间的交流。其一,舞蹈音乐的节奏可以影响舞蹈情绪的变化。不同的节奏感带给观众不同的情绪,随着节奏的改变情绪随之会改变。其二,舞蹈音乐的节奏可以突出舞蹈的特点。我国各少数民族舞蹈中就可以体现这一点,比如维吾尔族舞蹈的带有强劲感的切分节奏,而朝鲜舞蹈的四拍子节奏中的前三拍要比最后一拍的时值长,节奏在无形中反映音乐和舞蹈的特点。其三,舞蹈音乐的节奏尽量以简洁为宜。在一部舞蹈作品中舞蹈必然是主体,复杂多变的节奏型虽然可以给观众带来变幻多端的听觉享受,但过于复杂的节奏会削弱舞蹈本体的表达,从而削弱了舞蹈作品本身的魅力。舞蹈音乐的节奏与舞蹈动作是相互联系的,音乐流动变化和肢体运动变化都随节奏节拍的变化而变化,它们之间是密不可分相互关联的。

（二）舞蹈音乐与舞蹈保持一致的通感性

通感性主要指听觉和视觉的一致性。舞蹈带给观众听觉和视觉综合的艺术享受，因为舞蹈音乐与舞蹈表现的是同一主题和情感。正如古人所说的，"诗言其志，乐奏其容"。只有音乐和舞蹈高度统一起来，才能深刻地揭示舞蹈作品的主题思想。通感性的另一层含义是指舞蹈音乐的节奏应有内在节奏和外在节奏之分。舞蹈的外在节奏由力度（强、弱）、速度（快、慢）来体现。音乐的内在节奏变化应能适应不断变化的舞蹈动作，达到舞乐吻合，协调一致。保持舞蹈与音乐的情感一致性，更有利于奠定整部舞蹈的色彩基调。

舞蹈的通感性还可以理解为，通过听觉可感受到舞蹈在视觉上的艺术效果，即使观众闭上眼睛，也能通过音乐感觉到此时此刻舞蹈表现的内容、情节以及背景环境的变化。例如，经典芭蕾舞剧《天鹅湖》的音乐由俄国著名作曲家彼得·伊里奈·柴科夫斯基创作，其乐曲悠扬婉转，使得观众仿佛置身于一片安谧的湖水边。流动的竖琴声、柔情的弦乐声配合着奥杰塔轻柔的足尖舞动，整个舞台画面犹如一幅湖边少女油画一般栩栩如生。伴随着竖琴声不断地发出颤音，把奥吉塔由少女变成天鹅时的内心恐惧刻画得淋漓尽致。随着音乐奥吉塔时而在舞台中回旋——时而跳跃，时而悲鸣，时而奔跑，仿佛是奥吉塔对命运的抗争和对爱情的不断追寻。舞蹈编导伊凡诺夫正确地领会了柴科夫斯基的音乐，创造性地设计出象征白天鹅奥吉塔的主导动作，并且与音乐有机统一，既表达了人物心声又充满了舞蹈性。

(三) 舞蹈音乐应体现舞蹈的形象性

舞蹈音乐之所以十分注重形象化，是因为舞蹈编导和舞蹈演员都要从舞蹈音乐中发现舞蹈的情感和意境，即随着音乐的展开展示舞者的人体动作画面。这里的人体动作画面包含动作和造型，即舞蹈构图中动态与静态的线条与造型。在创作舞蹈音乐时，应注意表达形象、风格鲜明的音乐主题。一部舞蹈音乐若没有鲜明的形象就如同小说里没有人物形象一样，其作品是不完整的。具有形象性的音乐主题可界定舞蹈作品的风格和时代背景等，将音乐主题渗透到每个章节中可凸显舞蹈作品的主题风格。通过音乐与舞蹈艺术形象的高度统一可使观众在听觉和视觉上同时产生共鸣，达到塑造人物形象的目的。

例如，由曹向东编创、许鹏表演的古典舞作品《说唱俑》，可谓捕捉到了雕塑中可舞性形象的典型。编导在音乐的选取中也非常用心，其音乐诙谐幽默，节奏跳跃性强。舞蹈一反传统的流动性，将舞蹈形象还原成汉代陶俑"左臂环抱一个圆鼓，右手高扬鼓槌"的艺术形象。作品保留了雕塑造型性的本质，使舞蹈在造型中流动，在流动中造型。造型的形成沿着元素动作的形成过程及力量走向顺势而生，舞者在诙谐的音乐中不停变幻着面部的表情，使舞蹈更富质感，且将造型夸张化，赋予人物形象以喜剧色彩。此舞蹈的鲜活性来自力点、支点在动的过程中巧妙地流动，并将这个说唱俑的舞蹈表演逐渐推向高潮；此舞蹈的形象捕捉创造及动作的改造、变化、连接都非常准确到位。编创者运用夸张和联想的方式，通过舞蹈的形式在有限的空间里展现了无限的肢体语言，在灵动欢快的乐曲中将几千年前的说唱艺人神态表现得惟妙惟肖。舞者

在诙谐的音乐中时而眉头紧锁,时而咧嘴大笑,这不仅仅展现了舞蹈在限制中的自由,更体现出汉代雕塑千变万化的造型和深厚的文化底蕴。

第二节 舞台美术

舞台美术的定义是:"舞台美术是戏剧和其他舞台演出的一个重要组成部分,包括布景、灯光、化妆、服装、效果、道具等。它们的综合设计称为舞台设计。其任务是根据剧本的内容和演出要求,在统一的艺术构思中运用多种造型艺术手段,创造出剧中环境和角色的外部形象,渲染舞台气氛。"一般来说,舞台美术主要包括几个部分:舞台布景、灯光、服装、化妆、道具以及音响。当我们感受着舞蹈带给我们美的享受时,当我们沉浸在如泣如诉的音乐中时,当我们为舞蹈剧中人物的命运感叹时,当我们欣赏舞蹈中如诗如画的辉煌场面时,我们也同时感受到了舞台美术的魅力。因为,舞台美术是舞蹈中不可缺少的组成部分。

一、舞蹈服饰的运用

在舞蹈表演中,为了恰如其分地表达情感,舞蹈服饰的运用是不容忽视的。无数舞蹈实践也证明,只要舞蹈艺术存在,舞蹈服饰之于舞蹈艺术的重要意义就不会泯灭。从某种意义上甚至可以说,舞蹈服饰是舞蹈艺术的灵魂。因此,在舞蹈创作中,服饰的选择与搭配也是舞蹈艺术家们考虑的重点。

(一)舞蹈服饰的特点

舞蹈服饰一般可分为两类,一是生活化服饰;一是演艺化服饰。

生活化服饰主要是指其款式类似于生活装，或是为了方便于舞蹈表演稍作改动的生活服饰，在现代舞中常被运用。演艺化服饰多指经过设计师设计专用于舞台表演的服饰，由于不同舞蹈种类风格不同，所以舞蹈编导对于舞蹈服装的需求也是不同的。按照舞蹈种类的划分，舞蹈服装大致可以分为古典舞服饰、民族民间舞服饰、现代舞服饰。不同的舞蹈服饰可凸显舞蹈作品的艺术特征，同时也可以表现出舞蹈编导的创作风格。

1. 古典舞服饰

古典舞服饰，主要包括中国古典舞服饰和其他国家的古典舞服饰，它是古代传统舞蹈表演沿袭下来的服饰，它可以折射出一个时代、一个民族、一个地域的风土民情，是一个标志性符号。中国古典舞反映帝王将相或战争场面，或百姓歌功颂德的场面，其舞蹈讲究排场，服装铺张奢侈、富丽堂皇、高贵华丽，如西周的《六代舞》、汉代的《相和大曲》等。中国古典舞服饰有时又会用于表现古代女子形象，衬托出柔婉、婀娜的身姿，如唐代的《绿腰》，其服饰要求质地轻盈，尤其重视头、颈、手、身等部位的装饰，以突出该舞蹈的动作圆润流畅、动静对比、点线相交、刚柔相济、内外统一的形式美。

古典舞本身具有圆润流畅的特点，因此古典舞的服饰往往和舞蹈风格统一。如北京舞蹈学院张云峰编导编创、武巍峰表演的古典舞《风吟》，表现一个身着白衣的男子来到大自然中，当风儿轻轻吹来的时候，男子开始不由自主地踏起轻快的步子，舞动双臂，随着风儿用自己的身体"吟唱"出他此时的心情，给予观众舒心、愉悦、柔美的质感。这个舞蹈服饰的色彩选择的是纯白色，样式则是其质地悬垂、轻

盈飘逸的古典服饰。该舞蹈服饰的设计，更加凸显出舞者"随心所舞、舞观其心"的洒脱之情态，也表现出舞者超凡脱俗的心境。

2. 民族民间舞服饰

民族民间舞服饰包含中国各民族民间舞服饰和其他国家民族民间舞服饰，它在一定的时代背景和地域中随时间的推移不断形成、传播、演变。中国是一个历史文化悠久、民族众多的国家，各民族都拥有各个民族的文化底蕴和民族舞蹈，由于不同地域环境、生活方式、宗教信仰、审美心理的不同而形成丰富多彩的民族舞蹈文化，各民族的舞蹈服饰从款式、质地、色彩搭配均有所不同。它们既包含了各少数民族日常生活的服饰，又荟萃了舞台服饰精华，因此具备最直观的民族特征。

少数民族的盛装非常适合民族舞的服饰要求。如西藏丁青的热巴舞，运用自然形态的藏族盛装，其款式、色彩、饰物等都具有视觉冲击力，令人赏心悦目——款式新颖、色彩鲜亮、面料适宜、搭配精美、装饰简洁、视觉新鲜。它吸纳了诸多时尚元素于设计之中，刻意追求舞蹈服饰效果的至高艺术境界。又如在北京舞蹈学院苟婵婵表演的塔吉克族舞蹈《花儿为什么这样红》中，舞蹈裙不同于塔吉克族的生活裙装。编导为了舞台效果以及舞蹈动作幅度的最大化，精心设计了演出服装，采用了塔吉克族女子经典的绣饰花边的紫色大连衣裙，并戴紫色、金黄、大红色调的平绒布绣制的圆形帽子，帽檐四周饰金银亮片和彩珠编织的花卉纹样，帽的前沿垂着一排色彩鲜艳的串珠，这被塔吉克族人民称为生活在"云彩上的人家"。为了服装颜色的多变性，编导采用多裙片的 17 层大摆裙，里外 5 种颜色过度，不仅在颜色上增加立体感，而且舞者在旋转时像一朵绽放的花儿，非常贴合主题。

3. 现代舞服饰

"现代舞是 19 世纪末 20 世纪初在欧美兴起的一种舞蹈流派,其主要的美学观点是,反对古典芭蕾的因循守旧、脱离现实生活和单纯追求技巧的形式主义的束缚,以合乎自然运动法则的舞蹈动作,自由地抒发人的真情实感,强调舞蹈艺术要反映现代社会生活。现代舞在中国有着宽泛的定义和曲折的发展过程。如吴晓邦、戴爱莲、贾作光等新舞蹈艺术的先驱们在自身的舞蹈启蒙服饰中大胆设计其舞蹈服饰。"[①]古典舞一般根据舞蹈的编排和内容来定演出服饰,而现代舞可以是生活中宽松、飘逸、质感轻盈、不影响肢体语言表达的服装,也可以是颜色艳丽、设计夸张的款式,其次,还要分析舞台灯光与服饰的色彩是否起到互相衬托的作用。现代舞服饰多表现自由、解放、创新、颠覆的风格,它的设计不同于民族舞的传统服饰,不受民族地域特点的限制,也不受质地材料的限制。

例如,由林怀民编创、云门舞集出演的现代舞《红楼梦》,其舞蹈服饰是以四时花卉为主题,其中十二金钗的披风更是引人注目,这十二件美轮美奂的丝绣彩衣披风都是出自资深服装设计师林璟如之手。该舞剧的舞蹈服饰与传统舞剧中服饰有明显不同,并不是每一位女子都身着戏剧化的传统服饰,而是大胆地将传统与现代相融合。舞者内穿紧身连衣裙,体现出现代舞的服饰风格,其连衣裙上身为紧身效果,凸显舞者的身体曲线,下身为轻纱裙,在旋转行走时尽显灵动之感。而外披风的设计又象征一种传统符号,它是由颜色不同的布料制成的,

① 江春华. 舞蹈服饰的特点及运用. 艺苑,2010(1).

其图案是由林璟如以十二个月的花为原型亲手绘制的,每个女子对应了一种花卉,恰好对应了原著中行酒令的内容。设计师大胆地将现代舞服饰与传统符号相结合,既体现了现代舞不受约束、自由的风格,也体现了我国传统艺术的魅力。

(二) 舞蹈作品中服饰设计的原则

服饰是舞蹈表演者外部造型的重要组成部分,也是舞台综合艺术不可分割的组成部分。服饰尤其在民族民间舞蹈作品中具有非常重要的作用。从设计上来说,服饰必须能最大限度地适合舞蹈表演的需要,要轻便合体,舞动自如,能适用于各种幅度的动作。某些为特定舞蹈设计的服饰,多采用特殊的结构和材料,如飘带、披纱等,以造成一种动感。民族盛装的艺术化也是民族舞蹈服饰的设计思路之一。为适应民族舞蹈的艺术创作,要求对服装的款式、色彩、面料、饰品、材质、图案等做全面的筛选、解析、重构和演化,从而富有创意地设计出既有利于舞蹈肢体活动,同时还具有新鲜视觉效果的舞蹈服饰。舞蹈服饰在舞蹈作品中扮演着至关重要的角色。舞蹈服饰不同于日常生活中的服饰,在设计中不仅要关注款式剪裁、色泽搭配、材质选择等,更重要的是便于舞动。舞蹈表演主要靠肢体语言,所以舞蹈服饰必须满足舞者大幅度动作的要求,不能限制舞蹈动作的变换。某些舞蹈作品中还会增加一些轻纱、飘带等配饰,这样在舞者跳跃或旋转时可增加视觉上的动态效果。在民族民间舞蹈服饰的制作中,还要求设计师对本民族的文化背景深入了解,能够对舞蹈服装的款式、材质、色彩、图案、饰品等进行全面设计,从而创作出既有利于舞者身体自由舞动,又具有新颖视觉效果的舞蹈服饰。

1. 服装应符合舞蹈动态艺术的要求

舞蹈服饰与生活中的服饰相比，更加注重是否方便于舞蹈动作表演。舞蹈艺术总是要最大限度地发掘人体动作的表现潜力，服装对于人体各个关节都要做到不约束，尤其是头部、胸部、四肢、手指、脚踝、脚背、脚趾等部位。舞蹈本身就是要在动作中尽可能地展示人体的美，一旦受服装约束就会影响编导的编创意图。在创作设计我国少数民族舞蹈时，由于许多民族的盛装非常烦琐，可能会影响舞蹈动作的施展，所以要求服装设计师在保留民族服饰特色的同时舞台化、简单化，其配饰和头饰也应经过设计后由烦琐变得更适合舞蹈。

例如，藏族盛装中的头饰"巴珠"，在日常生活中它是用沉重的宝石作为装饰。为了方便舞者跳舞现已被轻质金丝绒球替代，这样可使舞者头部动作更为灵活多变。为了更好地表现舞者的体态，设计师一般选用轻质材料和简单易佩戴的服饰取代原来繁重的服饰。在传统的盛装中，许多少数民族盛装上都会绣满各式各样的复杂图案，而在舞蹈服饰中往往只采用几种具有代表性的装饰图案。

再如，舞蹈家杨丽萍的傣族舞《雀之灵》（见图36）为突出手臂动作，服装裁去衣袖及肩部衣料。上衣变形为吊带紧身背心，从腰部到臀围仍保持傣族筒裙样式，但是到裙子下摆部分，服装设计师没有采用傣族传统筒形裙子，而是采用夸张下摆，舞者旋转时裙摆充分铺开，犹如孔雀开屏，再加之头上的羽冠，更加像一只飘逸的孔雀精灵。

此外由北京舞蹈学院张云峰编创、刘岩表演的古典舞《胭脂扣》，舞者身着中国传统旗袍，凸显了女性曲线美，但是服装设计师为了动作能最大幅度完成，于是把旗袍分叉并加深分叉的高度，这样舞者在

做控腿的技巧时，可以充分地展现其扎实的舞蹈功底，另一方面在视觉上又拉长了腿部线条，使舞者上下身比例更加完美。

2. 服饰应具有辅助塑造舞蹈角色的作用

服饰蕴含着与舞蹈作品形象相应的诸多精神信息。如舞蹈角色造型的时代特征、民族特点、职业身份、性别年龄、个性气质、知识修养、审美爱好、社会关系等。如藏族舞蹈服饰的特色是头饰、藏袍款式、彩条装饰等。

例如，在中央民族大学表演的民族舞蹈《牛背摇篮》中，男女舞蹈服的设计均采用最具有代表性的水袖，红色的上衣更加凸显少女活泼的性格；根据舞者面部和头部的"巴珠"装饰可以分辨出女孩的民族，颈部黄色的蜜蜡，映衬着红色的藏服，使得整个色彩更加明亮、绚烂。两个男舞者上身赤裸，呈现出藏族男人强健的体魄，下身着黑色的藏族男裤，宽松的裤腿既有利于舞者动作的完成，又符合当地的地域特色，在男舞者的腰部有兽皮的装饰，这样的点缀更加具有民族风格，从服饰的色彩和设计样式可以反映出舞者表演的人物的地域、时代和民族特征等。又如，由佟睿睿编创的女子古典舞《春闺梦》，它与程派京剧《春闺梦》同名，但内容却大相径庭。中国古典舞蹈作品《春闺梦》吸收了戏曲中"花旦"这一角色的戏曲音乐和花旦服饰等元素，使戏曲与古典舞身韵相互结合，但是摆脱了戏剧人物的角色与行当特征，只把戏曲舞蹈中最精华的部分提炼出来。舞者以细腻的肢体语言，羞涩俏皮的旦角服饰为造型基础，吸收戏曲舞蹈动作元素，展现出少女情窦初开的羞涩情感。此舞蹈作品突出的舞蹈形象为舞台气氛增添了许多光彩，那颇具代表性的服装使观众感受到作品鲜明的民族特色。

3. 服饰应突出舞蹈作品的艺术个性

舞蹈服饰能够突出舞蹈作品的艺术个性，增强舞蹈作品的艺术感染力。同类舞蹈作品中，通过舞蹈服饰设计可以赋予舞蹈作品别样的艺术效果和风格特征；通过舞蹈服饰设计，可以彰显舞蹈作品独特魅力。例如，如由张继钢编创、总政歌舞团演出的军旅舞蹈《士兵与枪》，该作品的服饰以军装为原型，军绿色的服装加之裤子上黑色皮质的搭配，既突出军人的阳刚气质，又增添了时尚的元素，舞者在服饰的衬托下显得刚劲威武，其舞蹈动作潇洒有力，表现出军旅生活的场景，以及中国军人英姿飒爽、意气风发的艺术形象。再如，由东北师范大学表演的当代舞《进城》，男女舞蹈演员都是农民工的装扮。有的身着20世纪90年代初流行的军装裤，有的是两个麻花辫配着碎花的乡土服饰，舞者肩抗麻袋包，服装款式具有乡土气息，符合农民工的身份。现代舞的服饰一般都是根据表演的内容和情绪来选择服装，相对来说，现代舞有些剧目没有固定的人物身份或者故事情节，服装选择比较自由。在此作品中，充分体现出农民工的生活状况以及他们内心的情感。

总而言之，舞蹈服饰是舞蹈形象中最为外显的表现形式。各民族的舞蹈服饰专业化、符号化、舞蹈化，在舞蹈表演中起着至关重要的作用。当一部舞蹈作品开始舞者出场的刹那，首先映入观众眼帘的往往就是舞蹈演员的服饰。色彩鲜艳、华丽奇异的舞蹈服饰往往具有先声夺人的作用。中华民族灿烂悠久的民族文化借助于美轮美奂的舞蹈服饰展现在人们的面前，借由舞蹈艺术的舞台走向世界，散发出迷人的艺术气息。

4.服饰应体现舞蹈作品的地域特色

在我国,南方和北方的服饰有着显著的区别,山区和草原的服饰也有很大的差别。北方往往严寒多风雪,拥有辽阔的草原,居住在此的民族多以狩猎游牧为生;而南方湿热多雨,人们常生活在山地丘陵间,他们多以农耕为主。由于自然环境、风俗习惯以及生活方式的不同,造成了各个民族的审美情趣和性格的差异,因此,形成了他们各自不同的服饰风格特点。

例如,我国蒙古族生活在草原上,其服饰多以动物的皮毛为主;藏族生活在高原地区,其服装款式厚重层次繁多,在衣领、袖口、衣襟、下摆以彩色的布块布条或细毛皮镶边。例如,由马跃编创的蒙古族舞蹈《奔腾》的舞蹈服饰,就是将日常生活中的蒙古族袍的下摆部分重新消减调整,使腿部的活动可以灵活自如,以此减少了服饰对舞者技巧的妨碍,在视觉上也更加精简化。这种日常生活的民族舞服饰经过调整修饰的演绎舞蹈服饰颇多,但必须在尊重传统服饰的前提下进行,以保证各个民族的文化特征不走样。

我国南方少数民族地区多种植棉、麻,自制的麻布和土布是其衣裙的主要用料。棉布衣和土布衣服在制作过程中其工艺比较简陋,但是布匹上的花色精美,图案绮丽。由于南方地区多湿热性空气,所以其款式也会比北方的服饰更加袒露些,衣裙的设计也比较短窄且质地轻薄。不同地区有不同的服饰特征,由此构成了我国民族民间服饰的多样性,在民族民间舞蹈服饰中也会根据不同地域选择不同材质和款式进行创作。例如,中央民族大学的民族舞《邵多丽》,表现了傣族的民族特色,曼妙的舞姿、优美的旋律,把观众带入傣族的神秘文化

氛围中。三位年轻的女子，分别身着红、蓝、绿的傣族服饰，其上衣简短紧身，尽显舞者修长的腰肢；下身着传统傣族的包臀筒裙。该舞蹈选择三种色彩的服装，三种颜色又呼应了三种不同性格的女孩。这样的结合，使人物性格摆脱了单一性，绚丽的色彩使舞台效果更加丰富，也给予观众更佳的视觉享受。

二、舞蹈道具的运用

舞蹈道具能帮助舞蹈编导构思作品，而且道具的使用可以吸引观众的注意力，充当参照物的作用。如果说运动人体是舞蹈的基本材料，那么舞蹈服饰和道具可以说是延展材料。舞蹈道具作为人体以外的部分，可使得舞蹈艺术效果更加丰富。舞蹈道具运用得当，可以更大程度地反映出舞蹈创作的主题、背景、风格特征等，并且增加舞蹈的艺术的表现力感染力。充分利用道具还能体现出人物形象、人物情感等，因此，舞蹈道具的运用在舞蹈编创中也同样起着至关重要的作用。

（一）舞蹈道具的种类

道具能够帮助体现编导的构思，是吸引观众注意力、给他们充当参照物而富有功效的物质性装置。它可使构思具体化。道具可以是各种物质属性的，如木质、皮质、金属、织物等。它们或是实用的，或是不实用的，或是大型的，或是小型的等。

按道具的实用性来分，可以分为生活类、劳动用具类以及抽象道具类。生活、劳动道具是指拿在手中的生活用具或劳动用具，如扇子、帽子、手绢、镰刀等，它们常与舞蹈表现的内容有着非常密切的联系，并对舞蹈动作的样式起着重要的影响。抽象道具指一些比较抽象的道具，如纱巾、长绸等，它们往往构成某种象征意义，表达人的情感起

伏或者在空间构成不同的图案和景色，构成某种特定的艺术形象。

按风格来划分，可以将舞蹈道具分为传统风格道具和现代风格道具。传统风格的舞蹈道具类似鼓、扇、绢之类的道具，多来自民间舞蹈固有的形式，它们在舞蹈中作为民族风俗和文化的积淀物，有着极强的表情达意的功能。而现代风格的舞蹈道具比较随性、抽象化，它可以是一块大型的布料，也可以是泥巴、稻草等，可按照编导需求大胆运用道具。

按舞蹈道具与演员关系来分，可以分为两类：其一，是与演员直接接触的道具；其二，是通过舞蹈行为与演员接触的道具。第一类与演员直接接触的道具通常持在手中或直接系在演员身上，如剑、扇等都是手持道具。在中国古代还分为执乐器之舞、执武器之舞等，如《铎舞》《刀舞》等。而《狮舞》《龙舞》《哑子背疯》《猪八戒背媳妇》的道具则往往直接系在演员身上，属于假形舞蹈。假形舞蹈是依据各类禽兽或物体外形，由人工制作道具，舞者借助道具模拟其动作神态和生活习性，表达人的情感和审美情趣。第二类通过舞蹈行为接触的道具，是指舞者并非始终直接触碰道具，而是通过舞蹈动作间接地接触道具，如许多舞蹈作品道具椅子的运用正是如此。例如，由王玫编创的现代舞《椅子》，舞者时而与椅子分离在地面做动作，时而坐在椅子上沉思或是躺在椅子上随音乐起舞，这种通过行为接触的道具，使编导在编创时更加灵活。由吕玲编创的古典舞《庭院深深》，编导巧妙运用一把普通的靠背扶椅，时而是庭院的象征，时而是女子幻想中踏春划船的道具，时而是现实里走不出去的门槛羁绊，表现出了一人一世界的情景。

(二) 舞蹈道具在舞蹈作品中的运用

舞蹈道具的运用是为舞蹈作品服务的一种方式,所以在舞蹈道具的选择上必须符合舞蹈作品的主题和风格。舞蹈道具的使用通常分为两种,一是按照道具日常自然形态的运用,称为熟悉化运用;一是经过舞蹈编导的创造,进行艺术夸张及艺术改造的运用,称为陌生化运用。舞蹈道具的运用是非常重要的,有些舞蹈作品会用道具的名称为作品命名,它是作品中的主要符号象征;有些舞蹈道具是舞者身体的延伸,它可以增加对舞蹈空间的运用;有些舞蹈作品中通过道具起到渲染气氛的作用,令舞蹈作品表现力更加丰富,同时也可以吸引观众注意力,具有给观众充当参照物的功效,巧妙地体现出舞蹈编导的独特构思。

1. 舞蹈道具熟悉化的运用

我们常用的舞蹈道具比如扇子、手绢花、绸子、筷子、盅碗等,一般而言都是与舞者直接接触的,舞蹈编导根据道具或舞台装置,并根据这些物体的属性、大小、形状编排不同的舞蹈动作。为了明显地表现这些不同,一些编导会做一些触摸各种属性物体的即兴舞蹈,从而编创适合此物体的姿势与动作,使整个动作与物体结合时有别于其他物体。这时我们不难发现,舞者的感觉不是用他自己习惯的方法来表现,而是做出了一些有新意的动作与姿态,来构建舞者和道具之间的关系。

例如,首届 CCTV 电视舞蹈大赛张继钢编创的汉族民间舞《一个扭秧歌的人》中的红绸带,鲜明地表述了老艺人的身份。绸带成为联系美好记忆的纽带,绸带贴附老艺人的脸颊,轻抖、甩动,就是这样一条红绸带,细腻地再现了一个深爱舞蹈的老艺人形象。舞者挺身跃

起,手舞红绸,顿足踏地,幻梦中他又年轻了,又可以翩翩起舞了,这一对比把舞者的今天与往昔清楚交代。红绸带是人们熟悉的秧歌道具,当它舞动时,人们就想起了陕北秧歌的传统艺术形式,既凸显秧歌艺术的风格,又表现出一个老艺人对秧歌深深的眷恋与热爱。又如,由刘凌前老师编创的古典女子独舞《茶倌》,编导巧妙地运用了长嘴茶壶这一道具,一方面突出了茶馆的身份,另一方面它又是舞者"炫技"的道具。编导巧妙地运用了生活中茶馆常用的长嘴茶壶,并塑造了一个灵巧、勤劳的小茶倌形象。舞蹈表现了茶倌送茶、倒茶、斟茶忙碌而又充实的劳动生活。舞者灵活自如地"耍"着茶壶,展示花样,摆出倒茶、斟茶等动作,诸多姿态糅合并加以合理发展变化。其娴熟程度毫不逊于真正的茶倌斟茶技术,并将茶壶托于脚上做技巧,细长壶嘴舞动起来有如剑锋之势。

2.舞蹈道具陌生化的运用

道具的象征性和寓意性决定了它在舞蹈中具有高度的抽象性和虚拟性。有些舞蹈作品,为了凸显某种意义,编导会采用陌生化的物品作为舞蹈道具。这样,舞蹈编导需要将道具的作用物化、虚拟化,围绕作品的主题需要,合理、有效地运用道具。编导从选择某一物品作为舞蹈道具开始,这个物品就已经不再是原有意义上的物品,经过舞蹈编导的巧妙编排,舞蹈创作已经将其用途改变,它已超越生活原型。

如林怀民早期的现代舞作品《薪传》,在此作品中最点睛之笔则是编导巧妙地运用了大块丝绸,它突破了丝绸本体的意义,编导将它幻化成大陆和海峡的滚滚波涛。该作品是以台湾历史为背景,讲述赴台先民渡海拓荒建设自己家园的开拓史。作品之中有一个精彩的段落

叫作"渡海"，在这个片断里，林怀民设计使用了一块大绸子，四边有人用力地抖动，形成大海波涛汹涌的视觉效果。这个舞蹈场面极具经典性，它最成功之处是运用简单的道具，极大地改变了舞台空间。编者正是以这样的场景设置，突破绸子本身的意义，突出展现了人与海、人与命运的搏斗，表现出了舞剧的主题。

再如，第二届 CCTV 电视舞蹈大赛中由肖燕英编创的现代舞《咱爸咱妈》，本作品以一条扁担为道具，塑造了一对饱经生活沧桑依旧能相互鼓励、相互依存的夫妻形象。一根扁担会使人想到劳动人民的生活，而在本作品中它又代表了夫妻之间相濡以沫的情感。这个舞蹈中作为道具的那根扁担几乎始终没有离开演员的身体。而在传统的编导手法里，编导常常会有意识地让道具在一定的舞段中离开演员的身体，使演员的双手或其他的部位能适度地解放出来而不完全被束缚在道具上，也同时保证道具与人物张弛有度的关系。《咱爸咱妈》却明显地反其道而行之，长达七分钟的舞蹈里道具离开演员的时间仅仅十多秒，但就在这十多秒里人物与道具的"紧张"关系仍然膨胀着似乎扁担是无意间滑落出去的，他们立即同方向地向着脱离开来的扁担舞蹈，伸着双手，仿佛在拥抱生命之源，不忍分秒的离分。这里扁担已不再是生活中的普通工具，它不仅表现出劳动人辛勤劳动的形象，而且象征着夫妻肩上所背负的重担，象征两人之间情感的纽带。

三、舞蹈灯光和布景的运用

在舞剧舞台上，灯光和布景是营造视觉氛围的重要物质材料，它们可以营造出一种特定的舞台环境，交代事件发生的地点，增加事件的真实性，渲染气氛，烘托人物的内心，推动情节发展，服务于剧情的

需要。舞蹈灯光是舞蹈和舞剧舞台美术的造型手段之一，除提供照明外，主要为了使演出达到场景生动、节奏鲜明的艺术效果，通过光的明暗、色泽、冷暖对比达到画面的和谐，使各个舞蹈画面之间产生连贯、对比、互应、联想等关系。通过灯光的变换还可辅助揭示出舞蹈作品的内涵意义，渲染气氛，增添舞蹈魅力。20世纪以来随着灯光技术的发展，许多艺术作品中都添加了电影蒙太奇的手法，舞蹈灯光技术的运用也越来越丰富。舞蹈布景是空间艺术的一种表现手段，它可以表现舞蹈作品的主题、背景、时间、地点等。舞蹈布景的设计一般以简洁明了的方式比较适宜，通过运用舞蹈布景使作品更具有表现力，并增加空间的层次感。

（一）舞蹈灯光的种类

1. 面光

面光指装在舞台大幕之外上方、观众厅顶部的灯，分一道、二道、三道，后面的楼箱面光灯、中部聚光灯等也有类似作用。装置及用途：主要投向舞台前部表演区（如大幕线后8~10米），辅助人物造型，构成舞台上物体的立体效果。配用灯具：聚光灯、回光灯，配换色器。

2. 侧面光

侧面光指在剧场楼上观众席两侧所设的灯具，光线从两侧投向舞台表演区。装置及用途：作面光的补光。配用灯具：同面光。

3. 耳光

耳光装在舞台大幕外左右两侧靠近台口的位置，光线从侧面投向舞台表演区。装置及用途：与面光相似，呈左右交叉射向舞台，用于加强舞台布景、道具和人物的立体感。配用灯具：聚光灯、回光灯。

4. 顶光

顶光指在舞台顶部的灯具，一般装在可升降的吊架上，主要用于舞台中后场布光，从台口依次是：一顶、二顶、三顶、四顶。装置及用途：射向舞台中后表演区，主要用于需要从上部进行强烈布光的场合。配用灯具：聚光灯、回光灯、散光灯；建议配换色器（选配）。

5. 柱光

柱光又称内耳光。安装在舞台假台口内侧，从台口内侧投光到表演区，可分一道柱光、二道柱光。

装置及用途：弥补面光、耳光之不足。配用灯具：小功率聚光灯、柔光灯。

6. 脚光

脚光指从舞台台唇内侧斜上射向演员及大幕布的灯具。装置及用途：弥补面光过陡，消除演员前方阴影，闭幕时投向大幕，改变大幕颜色。配用灯具：聚光灯。

7. 侧光

侧光又称桥光。舞台天桥两侧，从两侧高处射向舞台，可分一道侧光、二道侧光、三道侧光。装置及用途：给演员面部照明的辅助照明，亦可加强布景层次。配用灯具：聚光灯、柔光灯。

8. 天排光

天排光是安装在天幕前上方，专门俯射天幕的灯具。装置及用途：作天幕布景，一般距离天幕 2—6 米，变换天幕颜色和背景，分一排、二排、三排天排光。配用灯具：散光灯、泛光灯；建议配换色器（选配）。

9. 地排光

天幕前下方，有专门的地排沟，灯光逆光射向天幕，称为地排光。装置及用途：距离天幕1~2米，用于表现地平线、水平线、高山日出等特殊效果。配用灯具：散光灯、泛光灯；建议配换色器。

10. 流动光

流动光指舞台两侧带灯架的，并能随时在舞台上流动的灯具。装置及用途：增强气氛，其角度可临时调节，灯高约2米，一般功率较大。从侧面照射演员。配用灯具：聚光灯、回光灯、柔光灯；建议配换色器（选配）。

11. 逆光

逆光指位于舞台天幕上前方，投射到舞台后部的舞台灯光。装置及用途：效果灯光，加强气氛，使舞台各部分灯光更协调。可分一逆光、二逆光、三逆光。配用灯具：回光灯、PAR灯等，配换色器。

12. 电脑灯

除了以上传统的舞台灯光外，随着科技发展，目前电脑灯广泛运用于各种舞台。电脑灯是在20世纪七八十年代初才出现在舞台上的，是照明技术与电脑技术相结合的新型灯具。电脑灯可以几台、几十台、甚至上百台一起按灯光设计要求变换图案和色彩，其速度可快可慢，其场面瑰丽壮观。电脑灯的出现是舞台表演、影视摄制、娱乐灯光发展历史上的一个飞跃，也使人们对灯光技术有了新的认识。

（二）舞蹈灯光在舞蹈作品中的运用

舞蹈灯光是一种为舞蹈表演服务的灯光。它是诠释舞台空间、时间的有效工具，各种灯光之间的互相配合能够很好地烘托出舞蹈作品的意境。如果没有灯光配合，舞蹈表演在观众眼中会缺少艺术感染力。如果说布景营造了时间上的固定性，那么灯光在营造空间变化方面则

拥有了更大的自由度。比如，为了使演员的表演空间更加立体饱满，编导会更多地注重舞台中多层次的逆光、流动光和天幕背景光的运用。随着科技的发展，如今又出现了电脑特效灯光，这样的灯光更加具有可控性和可塑性。它能使舞台变化万千，又可以以光传情，从而令舞台表演充满活力。可以看出，灯光的设计已经成为一个舞蹈作品整体设计和构思的重要因素。

　　例如，舞剧《风中少林》的编导在灯光的处理上匠心独运。舞剧开场时以红光作为基色光并具有深浅变化，观众犹如置身于战争场面，节奏紧凑，壮烈且不失凄美；然后辅之以红、黄、灰等各式灯光，表现出生命的跳动。在男主角天元出场时用了灰蓝色调，灰蓝色给人以朴素、稳重、醇厚的感觉，恰当地表现书生的身份和性格。随着剧情的发展，男主角天元变成了僧人，决心习武复仇，为民除害。这时，其他少林弟子用了佛家最具有代表性的黄色，同时考虑到突出主角，所以男主角用了浅灰色。浅灰色给人的感觉是不张扬、谦逊和内敛，表达了男主角内心的隐忍坚强和在蓄势待发时的坚韧。在剧中最后一幕，岩石裂开，灯光渐亮，舞台处于一种刺眼的白光之中，好像生命重新回到了开始。而这种强烈的视觉冲击给观众一种光明战胜黑暗的壮丽之感。可见，舞剧中的灯光除了提供照明外，主要是为了使演出达到条理通顺、场景生动、节奏鲜明的效果。并且，编导通过光与形、明与暗、光色冷暖的变化来使一幅幅舞蹈画面更加连贯，并形成呼应和对比。特别是通过光色的变化来进一步揭示舞剧的内在含义，从而增强舞台的艺术感染力。不同颜色的灯光配合着不同的场景以及不同色调的服装，这样的配合能够使舞台效果更佳，同时更有感染力。

(三) 舞蹈布景的特点

舞蹈布景是舞台美术造型的重要组成部分，舞蹈编导可以根据作品的需要设计布景。舞蹈布景的种类繁多，一般可以通过木框景片、幻灯投影、画幕、平台等多种不同的物质材料，运用绘画、塑型、光色变化等多种造型手段，塑造舞台空间氛围，创造舞蹈、舞剧作品的环境气氛，并表现出作品的时间、地点，同时起到情景交融的作用。舞蹈布景的设计一般应以简洁、概括为主，可以运用象征、写意的手法，使舞蹈布景更加具有表现力。布景是营造视觉氛围的物质材料，它可以表现出舞台的一种假设的特定环境，交代事情发生的地点。舞蹈布景可以写实手法为主，创造舞台景物的真实感；也可以象征手法创造夸张、变形的舞台空间氛围，突出舞蹈形象并烘托舞蹈气氛。舞蹈、舞剧布景应与舞台各种造型因素（灯光、服装、道具等）相互配合，发挥它的独特作用及表现力。

舞蹈布景一般是放在舞蹈背景、空中和边沿幕及台框的设计装饰上，在舞台中心表演区较少使用。但由于剧场舞台功能的迅速提高，舞台空间的迅速变化已变为可能，很多时候编导已经打破常规，舞台设计师大胆地将舞台布景置于舞台空间中任何所需要的位置。虽然布景相对于灯光来说是静态的，但随着剧场技术设备多功能的发展，舞台设备的高科技手段的投入，舞台布景也正在向多功能方向转变。特别在舞剧、歌舞剧、音乐剧的舞台设计中，舞台上的升降、旋转、横移甚至观众席位的移动变化，都在戏剧的演出空间中发挥着越来越大的作用。舞台空间的使用性在剧场中几乎没有了限制，并且时常有突

破传统表演场地而向外伸展的趋势。

（四）舞蹈布景在舞蹈作品中的运用

在我国的舞剧创作中，舞台布景与灯光的功能也被编导们极为重视，并越来越多地使用。例如，在舞剧《一把酸枣》中，舞台的布景与灯光设计就形成强大的"攻势"，造成舞台特有的环境氛围。大幕拉开，矗立在观众面前的是一道高大雄伟的大墙。随着大墙的开启，浩浩荡荡的人流开始了悲壮的"走西口"一幕。而大墙合上，所有的故事又集中在一个森严的院落中展开，这便是建筑极为讲究的山西渠家大院真实写照——石雕栏杆的外院、五进式穿堂院、木制牌楼、包厢式戏院，号称"四绝"。这一场面的转换，正是符合了剧情的转变，对舞剧叙事时空的表现也起到了积极的作用。再如，林怀民在编创《流浪者之歌》时运用了大量的稻米作为布景，三吨半的稻谷如潺潺流动的泉水。一位舞者以僧人的装束站立在舞台上，双手合十、双目紧闭，白色的纱袍轻轻飘动。一股金色的"泉水"从空中缓缓散落，落在他的头顶、肩膀，四下溅开，宛如黄金色的雨水。金色的稻谷是唯一的布景，变幻无穷，三吨半的稻谷时而平铺如农田万顷，时而蜿蜒如山川河流。在高潮时，海量的稻谷从天上倾泻而下，仿佛黄金瀑布，舞者冲进"瀑布"中，疯狂起舞，仿佛上苍的洗礼。

如今在舞剧舞台的布景中，对待布景的处置已不再是"岿然不动"的摆设，而是趋于灵活的状态转化。诸如升降、旋转、横移等方式在舞剧舞台中发挥着越来越大的作用。舞剧《情天恨海圆明园》中的"仁和大酒楼"，《大梦敦煌》中的"石窟"，《大红灯笼高高挂》舞台

中的戏台，它们运用了移动式布景。例如，舞剧《大红灯笼高高挂》中道具"门"的使用。首先，人物位置的设计分为三组，第一组是唱戏的演员，在台中偏后的台中台；第二组是看戏人，在台中偏左位置；第三组是演员和三姨太，在舞台最前偏右的位置。第一，这样的安排能够清楚地让观众看出三组人的身份和他们在做什么，观众既能看见台中台的戏，又能看到看戏人的动作神态，还能看到三姨太和演员的私情，尤其可以把第三组人的内心情感表现得非常自然。第二，台中台外的"门"这一道具的运用，把套层式的结构更巧妙地表现出，三姨太和演员分别从两扇门的两边轻轻地关上透明的门，表明他们已经走进了另一个空间，把看戏人和三姨太与演员的双人舞两个情节巧妙隔开。门后是台中台的戏曲表演，在这里我们依然能看到编导的精心安排，门是透明的，观众可以清楚台上的戏曲表演，又能看到外面的男女双人舞。这些都与整个舞台布景风格的意向性特征产生若即若离的联系，并产生强烈的舞台装饰性效果。尤其是舞台布景的设计还充分考虑与舞剧内容形成有机的内在联系，产生一些令人惊喜的形象变化。

第三节　多媒体舞台

多媒体舞台是指把声音、图像、文学、视频等媒介通过计算机技术集成在一起，并运用到舞台设计中。即通过计算机把文本、图形、图像、声音、动画和视频等多种媒介综合起来，使之建立起逻辑连接，并对它们进行采样量化、编码压缩、编辑修改、存储传输和重建显示等处理，使舞台效果更加丰富和立体化。这种新媒体艺术起源于视觉艺术领域的现代主义创新浪潮。所谓新媒体艺术就是一种新概念艺术。

一、多媒体舞台的表现形式

多媒介的引入必然使舞台呈现出新的气象。LED屏、全息图层薄膜等合成材料,都逐渐成为多媒体的新载体,布景的转换宛若瞬间时空的转变,出现了动感的抽象画面。这些形式上的变化,与制作观念和审美上的变化是相互推进的。新媒体技术手段的革新使舞台的表现空间变得越发的丰富和复杂化了,多媒体舞台的表现形式可以分为舞蹈与声、光、电的结合,舞蹈与装置艺术的结合。通过以上形式将多媒体融入电脑中,更加丰富舞台效果。

(一)舞蹈与声、光、电的结合

随着计算机技术、光学、电子技术、视频技术的发展,各种电脑灯光以及影像设备在舞台演出中的应用也日益增多,促进了舞台表演艺术的发展。20世纪60—70年代,视频影像艺术开始作为将新媒体技术运用于艺术创作实践,此后,在视觉艺术领域和表演艺术领域,出现了各种类型的多媒体艺术。"视频影像是多媒体软件中最重要的信息表现形式之一,它是决定一个多媒体软件视觉效果的关键因素。在大型晚会时,编导为了使舞台效果更佳,则会选择在舞台背景中运用视频影像,增加舞台艺术化氛围。视频影像是利用人的视觉暂留特性,快速播放一系列连续运动变化的图形图像,也包括画面的缩放、旋转、变换、淡入淡出等特殊效果。"[1]通过视频可以把抽象的内容形象化,使舞台更加丰富。视频影像具有时序性与丰富的信息内涵,常用于交代事件的发展过程。舞台视频呈现非常类似于我们熟知的电影和电视,

[1]付蓉. 多媒体设计在现代教育中的应用. 同济大学硕士论文. 2004.

有声有色，在多媒体中充当起重要的角色。LED 屏是视频影像呈现在舞台上的关键载体。首先引入 LED 屏技术的是各种电视节目、文艺晚会、联欢会等。他们把 LED 屏用来代替演播室或者舞台的背景，可以播放一些文字或图像等信息。舞台美术的布景设计师设计中也逐渐发现它的妙处，受到启发，之后将它运用到舞台背景的设计中，使舞台效果提升到一个新的领域，展现了一个更为广阔的舞台设计天地。多媒体舞台中对于灯光的运用是非常丰富的，除了传统灯光的运用，目前大多选择电脑灯。在舞蹈作品中，编导不仅可以将灯光作为布景的方式呈现，还可以将灯光作为与舞者互动的部分。除了在视觉方面的运用以外，声、光、电在听觉上的辅助作用也是不容忽视的。"近年来，随着数字技术的发展，舞台音响技术也朝着数字化方向呈现出越来越精细的趋势，其作用也随着当代传播方式的数字化及传播范围的泛化而显得越来越重要。在当代舞台艺术创作中，即在当代传媒技术的高速发展的形式下，音响技术已开创了'从技术到艺术'的设计局面，即技术与艺术的完美结合，人性与科技的结合，成为舞台表现的重要手段，使舞台更加丰富多彩。"[1]

多媒体技术在舞台上的运用使舞蹈作品的呈现愈发显得丰富多彩，舞台场景更加复合、多样化。在舞蹈中动态的、静态的、写实的、写意的，各种样式的艺术多姿多彩，也更加生动逼真，给观众身临其境的完美享受，进而直接影响观众的欣赏心理，吸引眼球。例如，台湾云门舞集现代舞团的《行草》，在肢体、舞美及其配合上做了较好的把握，

[1] 陈思、梁会颖.多媒体技术在舞美中的运用.现代商贸工业,2007（5）.

呈现出书法气贯意连、亦静亦动的神韵。《行草》是一部汲取书法灵感，以肢体舞动表现书法魅力的舞蹈作品。舞者着墨色服装腾挪闪转，与舞台背景投影中放大的名家书法作品交相呼应，仿佛一个个灌注了生命灵性的墨字。舞者既不用特制的服装，也无严格的程式，美在动中，仿佛不经意地就随着屏幕上的动画舞了起来。作品以太极元素与现代舞语汇的相融为主要肢体语汇，其运气用力的方式与写书法的方式相通。舞者由肢体舞动与多媒体画面相结合而生成的空间更加立体化，其虚实相生的舞台效果也与书法的美学意境相符。再如，在 2012 年央视春晚中，杨丽萍的《雀之恋》（见图 37）以深蓝色主色调的森林为大环境，其画面中变幻成月光映衬下的凤尾竹，对"孔雀"的生活环境加以艺术提炼。两位舞者时而手背灵活地缠绕，时而做后踢腿，像孔雀开屏的状态，舞者融入多媒体舞台中，活灵活现地展现出原始森林中一对孔雀嬉戏欢情的情景。该作品梦幻般的背景展示了孔雀舞的风采，更给该作品增加神秘的气息。此作品背景中有动态的星光闪烁与河水流动，前景中还有数字蝴蝶翩翩起舞，月亮从天幕缓缓运动到弧幕。如此生动的舞台效果带来了极强的视觉感受，使整个舞蹈更具有现代感。

（二）舞蹈与装置艺术的结合

"装置艺术，是指艺术家在特定的时空环境里，将人类日常生活中的已消费或未消费过的物质文化实体，进行艺术性地有效选择、利用、改造、组合，以令其演绎出新的展示个体或群体丰富的精神文化意蕴的艺术形态。简单地讲，装置艺术就是'场地、材料、情感'的综合展示艺术。舞台与装置艺术相结合的发展如同其他艺术发展的景况一样，

都是受当下多种单一与复合的观念所左右的，也受其自身发展经验的积累所促动。装置艺术的舞台日渐在内容关注、题材选择、文化指向、艺术到位、价值定位、情感流向、操作方法等方面，都呈现出多元繁复的状态。"①

"舞台本身就是随着行动的进程、情绪的发展、随着思想和戏剧的变化发展，利用空间、时间、节奏和光这些舞台要素的改变而不断变化。舞台设计要考虑动态的、流动的舞台形象，融入装置艺术的舞台设计研究是与作品创作息息相关的，舞蹈编导可以尝试借演员的外力去动态地创造布景的形式，让其受到演员的支配产生能动的变化。"②舞台的设计可以不是固定的景片、道具，而是选择易变的构件结构打破原始空间，使空间可以变得动态化。例如，安迪·沃霍尔给舞蹈《雨林》采用了现成品，他设计的空间中漂浮着充气的银色枕头，舞蹈演员在神秘气氛中跳跃、舞动、伸展，本身浮动的枕头就是可变的，再加上舞蹈演员的动作不断变化，可以轻易改变舞台的整体景观和氛围。又如，台湾云门舞集现代舞团的《流浪者之歌》，在全体演员谢幕之后，有一段长达 25 分钟的点睛之作，一位男舞者举着长耙极其缓慢地走进舞台，在满地稻米上画起一圈又一圈的"同心圆"。在几千名观众的注视下，他用这种恒定的"匀速"，整整画了 25 分钟。这一过程，没有音乐，没有任何声响，舞者保持同一个姿势缓慢行走，观众如着魔一般看呆了。男子似乎在耕作、似乎在记录、又似乎在祭奠，他在用时间记录生命

①百度百科."装置艺术"词条 [EB]/[OL].
http://baike.baidu.com/link?url=PCeNaAklq5izu5a-t76sXOnqDP2DWzkaD39yqvkFkw22uXlhPS4D9q1A0jCH1Dq1C-GJoqCphsmsWiJxHfAPEK
②许莹.融入装置艺术的舞台设计研究.南京航空航天大学硕士论文，2011.

的点滴，增添了舞蹈作品的深刻含义。再如，德国舞蹈艺术家皮娜·鲍什的剧场作品中空间是独立的，在《康乃馨》中将场地铺满上千朵康乃馨，舞者刚开始还小心翼翼，随着时间的流逝花都被踩碎了。编导通过这种方式告诉观众，空间作为参照物依照时间起作用，同时空间也成为一种痕迹的落脚点；当发生过的事件成为过去，他们在自身痕迹中以现有的状态存在着，如此形成独特的舞台布景。

二、多媒体舞台的特点

由于多媒体技术加入舞台，舞蹈表演的视听表现魅力被前所未有地提升，舞台艺术的创作过程不再像以前只运用单一的布景、道具来完成，而是可以运用 LED 屏幕、电脑灯、装置艺术等多种方式来展现。舞蹈编导设计舞台空间的手段越来越多，舞蹈作品可以通过多样的媒介、不同的表现手段、丰富的技术来体现作品所需的舞台效果。多媒体技术在舞台综合运用中具有以下特点：互动性、综合性、虚拟性。运用多媒体技术可以增加演员与舞台、演员与观众之间的互动关系；运用多媒体技术可以使整个舞台效果不只是单一布景、道具的相加，而是综合各种声光电技术，使舞蹈画面更为丰富化；通过灯光的变换、装置的设计等多媒体技术可以增添虚实结合的效果，使舞台增加空间感和立体感。

（一）互动性

互动性，又称为交互，原本是一个典型的社会学概念，多媒体技术使舞台艺术的互动性空间有了更大的拓展。传统舞台艺术的互动主要表现在舞台上与舞台下，即观众与表演者之间的互动。而多媒体舞台的互动不仅指演员与观众间的交流，而又拓展到演员与舞台影像效果

之间的互动。在多媒体舞台艺术领域中，互动性的含义主要包含两个方面：一是指舞者与多媒体舞台影像之间的互动。在多媒体舞台中，舞蹈演员通过与 LED 屏幕的视频、灯光、装置等多媒体舞台设计进行互动。二是指观众与多媒体舞台的互动。多媒体舞台上呈现出的效果为观众增添了视觉与听觉的新体验，使观众具有身临其境之感。总之，多媒体舞台增添了舞蹈演员、舞台、观众三者间的互动性。

在多媒体舞台表演艺术中，默斯·坎宁汉的实践无疑具有代表意义。例如，《V 变奏》是默斯·坎宁汉和约翰·凯奇在 1965 年联合创作的一部实验性多媒体表演艺术作品。在这部作品中，他们尝试将多媒体技术与舞台表演融为一体。这一艺术实践实际上是 20 世纪 60 年代后期以来出现的"表演艺术多媒体融合热"的一个典型个案。在《V 变奏》中，舞者在五根带有电磁波传感器的柱体间运动，舞者影响电磁场而改变了原有的电子乐。在该作品中幻灯机和电影机在舞台上的投影，创造出立体全景的空间，给观众立体的视觉冲击。这部作品其实是坎宁汉系列新媒体舞蹈创作中的一个代表作品，因为这是他创作的唯一一部以交互和虚拟网络技术为元素的实验作品。在《V 变奏》中，舞者似乎成为"音源"，而音乐家则通过电子音乐设备来"调整"和"控制"舞者的动作，观众似乎是在欣赏可视化的音乐。在作品中，舞者用不同的动作代表不同的音高，其声音时而变高、时而变低、时而变长、时而变短，让舞蹈作品显得变幻莫测，使观众难以琢磨其规律；加上音乐和音效的烘托，作品实现了演员和多媒体影像的互动。舞蹈与音乐各行其是而又彼此形成互动的形式，仿佛是两者间的"对话"，正是因为舞蹈与音乐如此相互交错的方式，这部作品才真正呈现出"变奏"

的主题，这样的编创方式给观众一种神奇的视觉效果。编导运用幻灯、投影等这些元素，它们之间彼此影响却又相对独立，无形中又增加了舞者与舞台的互动以及与观众的交流。

（二）综合性

多媒体舞台的综合性是指舞蹈配合多种多媒体舞台设计给观众目不暇接的舞台效果。多媒体舞台不再是传统舞台上单一的舞台布景，而呈现出融合 LED 屏、装置艺术、电脑灯光、全息技术等多种高科技手段合成综合的舞台效果。如布景的转换宛若瞬间时空的调换，舞台背景出现了动感的抽象画面。三维动画在舞台上立体呈现，河流声、鸟鸣声各种立体环绕声音将舞台幻化成大自然实景一般。彩色灯光交织配合，装置艺术将舞台空间大为拓展。这些技术手段的革新使舞台的表现空间变得越发的综合化，多种形式的变化都使舞台效果更加丰富多彩。

例如，2012 年的 CCTV 春节晚会中的舞蹈《龙凤呈祥》，该作品舞台 LED 屏幕中呈现 3D 制作的动态效果图——中国龙凤图腾，群舞演员匍匐在舞台中，配合着音乐升降舞台在不断地高低错落变化着，领舞的男女舞者身着红色金边紧身衣在光束制作的龙的变换五彩背景中飞舞。随着音乐的起落背景呈现不同的姿态，舞者配合大屏幕上凤凰的图腾翩翩起舞。恢宏的场面，富有浓郁的中华民族韵味，增添了舞台的视觉效果。立体环绕的音响增强了观众的听觉效果。舞蹈中的音乐成为完成舞蹈作品艺术形象和揭示主题思想的组成部分。升降舞台的地面上也通过多媒体投影技术展现出图腾的花纹，随音乐的节奏逐渐由中间向四周移动。当升降舞台由高低层次变换成中央凸起，领

舞演员在凸起的四方舞台上旋转、跳跃、托举，群舞演员迅速包围领舞者成环形，LED屏幕上呈现金色的龙凤在绿色的背景中飞舞，此时灯光也由黄光转化为绿光与屏幕形成一致，增加了观众视觉冲击力。多媒体声光电技术的使用将舞蹈推向高潮，让观众在观赏中听觉和视觉得到享受。整个舞台环绕着新奇的音效，使舞台效果更加丰富多彩。编导通过多媒体技术控制平台，使作品呈现出宏大而新奇的龙凤图腾的视觉艺术效果。多媒体技术在舞蹈作品表演中的运用，使舞蹈表演的立体感得到了极大的扩展，对观众的视觉、听觉也形成强有力的冲击与震撼，也让舞台空间得到纵深的拓展。台下的观众无论坐在任何角落都可以很清晰地看见舞者在舞台上尽情地舞蹈，都能听见三维立体环绕的音乐，这种感受是以往的舞台效果达不到的，多媒体舞台的综合技术运用使舞台效果更加丰富、更加立体化。

（三）虚拟性

目前，各种影像设备在舞台演出中的运用日益增多，促进了舞台演出艺术的发展。数字影像从视觉上呈现出三维立体的画面，它可以是多角度的、非线性地呈现虚拟物体或虚拟环境。传统的舞美设计往往使用有限的舞台道具或者布景，在空间运用中有所限制，而多媒体舞台基于虚拟现实技术的光电技术在现代表演艺术中的应用，更加注重营造物理真实性、感官真实性，同时通过立体显示技术呈现出更为逼真的三维视觉效果。现在舞台艺术领域愈来愈多地使用多媒体技术，很多戏剧表演或文艺演出的舞台都通过使用多媒体的各种技术来增强舞台效果，使视觉效果变得更加生动，并让舞台的虚幻事物和演员的真实步调一致。如此演员看上去就如同和虚拟事物置身于同一个时空，从

而实现两者的互动。

就传统舞台而言，舞台上的背景空间面积较大，舞美主要以单一的布景为主，为了突出戏剧内容，丰富舞台效果，舞美设计师在背景上面描绘一些与剧情相符的环境，实则是在通过二维画面展示三维效果。而 20 世纪末多媒体投影技术的出现，使得舞台背景实现了由静向动的转变。到如今，舞台背景影像已经可以运用更多形式的数字多媒体技术进行呈现，它们赋予舞台的视听效果更加真实。例如，2007 年中央电视台春节晚会舞蹈《小城雨巷》，在舞蹈开场时所运用的 LED 屏幕，水幕的效果使在场的观众一下子感受到细雨飘摇的江南水乡。在悠长、舒缓、优美的旋律中，油纸伞、粉墙黛瓦、中式旗袍都一一展现在舞台上，赋予舞蹈作品鲜明的风格性。在悠扬的丝竹声中，薄薄的水雾伴随着淡淡的烟雨，如花朵绽放般布满整个舞台，真实而立体，让人不禁联想到戴望舒的诗篇《雨巷》。在整部舞蹈作品里，最吸引观众的是一些简单而生动的细节，如提裙过桥、出门撑伞、甩水收伞等这些生活化的动作，准确而细腻地表达了江南女子与江南雨的形象，这些如诗如画的场景叠加在一起，形成了一幅梦幻般的江南水墨画。配合灯光的变化，让观众身临其境地感受到了一个诗意的江南。整个舞蹈的屏幕布景独具匠心，前景的江南民居，与背景的雨巷动静相宜，使舞台场景富有穿越时空的纵深感与立体感；加上近距离取景，画面极为逼真，营造出"人在画中，画随人移"的意境。

三、多媒体技术在舞台呈现中的作用

在传统的剧场空间里，舞美设计往往采用幕布、道具、灯光等传统手段，其功能是为舞台表演提供必要的环境介绍以渲染气氛，但仅

靠这几种形式显得方法单调且立体感不强。随着科技的发展，如今通过计算机可以把文本、图形、图像、声音、动画和视频等多种媒体综合起来，使舞台效果更加丰富、更加立体化。多媒体技术在舞台表演中具有凸显舞蹈情感的表达、增强舞蹈视听的冲击力、推动舞蹈意境的营造等多方面作用。多媒体技术在舞台中的广泛运用，使舞蹈作品在表演上的立体感、真实感、生动感得到了极大的扩展，对观众的视觉和听觉也形成了强有力的冲击与震撼。

（一）凸显舞蹈情感的表达

舞蹈是情感的艺术，情感表达是舞蹈编导在创作舞蹈作品时非常关键的考量，编导会通过多种形式在特定的环境中去表现情感、抒发情感，以期观众在欣赏时情动于中，在思想和情感上得到感染和共鸣。随着多媒体技术的发展，多媒体舞台技术愈加被广泛使用，其形式也日渐增多。许多编导深感仅仅通过舞蹈肢体动作，对情感的表达尚显不够，因此辅助以多媒体技术中的电脑灯光、LED屏幕、布景、装置艺术等方式，使情感的抒发达到极致。编导可以通过灯光的强弱和色彩的变化来暗合人物情绪的转变，运用LED屏幕的画面渲染人物的情感环境，运用布景和装置艺术作为辅助叙述的方式，凸显某一种情绪或是暗指人物的内心。

例如，由张艺谋、王潮歌、樊跃等人领衔创作的"印象"系列大型山水实景演出《印象·西湖》，以真山真水为演出舞台，以当地文化、民俗为主要内容。编导大胆采用了水下升降舞台，舞蹈演员在水上、水下配合着特有激光灯，演绎出许仙和白娘子相见、相爱、离别、追忆的千古爱情传说。在舞蹈开始时，随着悠悠的乐声，一艘漂亮的

画舫飘然而至，才子佳人载歌载舞，此时电脑灯环照四周，粉色、绿色、蓝色相互交织，这样的人与景相融、声音与光电相汇的演出方式展现出人物内心的情感世界。编导运用多媒体技术，在升降舞台上通过暖色的黄光、粉光灯表现许仙和白娘子相爱时的一见钟情，运用冷色蓝光、绿光表现两人分离时的伤心欲绝，配合着许仙大幅度奔跑追逐，再加之人工降雨辅助手段的运用，更加增添了许仙和白娘子离别时的悲伤情景。最后，编导以水鼓舞的方式展现了许仙追忆白娘子的情境，群舞演员依次轮臂敲打水鼓，顿时水花四溅。电脑光时而白色显得阴冷，时而蓝色显得晦涩，许仙身着红色戏服在水花中四处奔跑，这时舞美画面设计一反传统，演员翩然于山水间，观众仿佛身临其境。编导不仅大胆运用炫彩的灯光，而且多次使用装置艺术，雨伞、白鹤、明月、羽毛、红鱼、画舫、灯笼、小船、折扇、水袖等都是江南意象的装置艺术道具，编导有意借助这些鲜明的意象来暗示白娘子与许仙间相互思念之情，同时也是舞者内心的一种符号形象。这样的画面，不仅表现了白娘子内心的静谧、温婉，也表现了她内心对爱情的渴望。当演出在没有任何灯光照射的情况下，编导运用火把形状的灯具，像一条条鱼在夜空中游弋，仿佛夜空幻化成西湖，虚实结合，更加凸显"印象"之感，同时表现出许仙、白娘子内心对自由的憧憬之情。在以西湖为实景舞台的室外剧场中，编导巧妙地将这一汪碧水作为舞台，使整个舞蹈画面更加丰富生动。在"追忆"这一幕中，群舞演员通过舞动将水撒向天空，水与手臂的相交形成抛物线，随着节奏的加强动作的力度也随之加强，整个画面将作品的情感表达逐渐推向高潮。

(二)增强舞蹈视听的冲击力

多媒体技术运用到舞台，其视觉语言造就了多媒体舞蹈的新面貌，其呈现方式也发生了根本的改变，同时，多媒体舞蹈又成为多媒体技术的新标志。多媒体舞台上的一系列的革新变化，不仅增强了视觉冲击，同时也增强了听觉效果。当高科技融入到了舞台音响之中，使舞台的声音层次增加了，舞台空间也更有纵深效果。如今，台下的观众可以很清晰地听见风儿吹过竹林的萧萧声、水滴落入小溪的滴答声、鸟儿挥动翅膀的噗噗声等，这些感受是以往传统的音效不能做到的。这些技术和舞台剧场表演结合起来，直接促进了舞蹈表现的多样性，造成强大的视听冲击，从而达到强烈的感官冲击力、情感冲击力和心理冲击力，同时给舞蹈作品带来了新的表现力和新的生机。

例如，2008年北京奥运开幕式上，现代舞《画卷》运用多媒体技术把舞蹈和山水画进行融合贯穿。十五位舞蹈演员以现代舞动作为元素，在多媒体技术特制的画卷上表现一幅中国山水画作品。舞蹈开始，随着悠扬的古琴音乐，一位舞者走到画纸的中央，用身体在纸上行云流水般地旋转翻滚，舞者所接触到的画纸都会出现起伏回旋的墨色线条。接下来两组舞蹈演员随着古琴的乐声分别走到画纸之上，以同样潇洒自如的旋转翻滚动作在画纸上尽情起舞。通过投影技术，画纸上逐渐绽放两朵浪花图案，看上去犹如画笔在画纸上潇洒地挥舞。最后一个舞蹈演员走到画纸的右上角，以中国舞中的绞柱技巧衔接现代舞蹈的动作，勾勒出一个形状不尽规整却写意灵动的太阳，使整个画面更具有中国古典艺术的神韵。在整个舞蹈中，舞者们以身体做"笔"，

四肢的流转如同毛笔上的锋毫在不停舞动。他们的身体仿佛流水一般轻柔，同时每一个动作与画纸上呈现出的每一笔画都配合得丝丝入扣。编导用黑色演绎山水，蓝色绘制云彩，云彩在与画布接触两分钟后消失。舞蹈结束时，在巨大的画纸上所呈现出的是一幅完整的中国山水画。通过多媒体技术的运用，我们可以清楚地看到画纸上山峰、河流和太阳，中国水墨画讲求以形写神，不拘泥于形似，追求神韵，而舞蹈演员在画纸上，以跳、转、翻和快速的连续技巧、地面翻滚、空中转体、大幅度的腾空，配合着画纸上不断变换的笔画墨色，形象生动地展现出中国水墨画特有的意趣和韵味。除了视觉效果，在听觉上编导也独具匠心，舞者的动作始终与古琴声契合而舞，立体环绕的古琴声使观众沉浸在清雅的旋律中，增添了音舞书画的意境，带给观众一种赏诗词、品歌赋和观乐舞的美感。画中有舞、舞中有乐、静中有动、动中有静，编导正是运用了多媒体技术的配合使该作品达到了音、舞、画合一的效果，使作品在视听效果中更具有个性化和视听的冲击力。

（三）推动舞蹈意境的营造

随着当今科技的进步，高科技介入艺术，促使多媒体舞台被广泛运用。舞台艺术与多媒体技术的结合是舞蹈作品中常用的创作元素和重要手段。在现代科技迅猛发展的形势下，运用高科技声、光、电等各种多媒体先进技术，为舞蹈意境的营造提供了多种手段。舞蹈编导要表达一种所需的舞蹈意境时，这些氛围可以依靠多媒体技术辅助完成，通过电脑灯、LED屏幕、布景、道具等共同营造出一个虚拟的舞台空间，这个空间超越了传统舞台本身的广度，将舞蹈意境无限延伸。舞蹈编导可以充分利用多媒体舞台，使舞蹈演出更具张力，拓宽舞台表演空间，增强舞蹈意境，提升舞蹈的表现力与震撼力。

例如，2009年中央电视台春节晚会由孙锐表演的古典舞《蝶恋花》，其舞蹈动作与音乐相互结合，舞者双臂背身做飞翔动作，与LED屏幕中蓝色蝴蝶翅膀的视频动画相互结合，表现出蝴蝶在花海中翩翩起舞的意境。演员的蓝色紧身衣服装与LED屏幕巧妙地融合在一起，群舞演员身着粉色的裙子配合着LED屏幕中花朵盛开的图像表现出青春的绚烂，舞者们以变幻丰富、唯美动人的舞姿动态地营造出蝴蝶与花朵之间的爱恋意境。再如，2006年中央电视台春节晚会中的舞蹈《岁寒三友》，该舞蹈由谭元元、刘岩、杨丽萍分别表现松、梅、竹。谭元元的"松"尽染芭蕾舞的高贵，编导运用绿色灯光交叉照射，四周为落满雪花的树木，舞者用芭蕾舞的足尖功表达了"松"的挺拔、"鹤"的优雅，具有"松鹤延年"之意。绚丽的灯光配合着雪花飘落的场景，营造出舞者在雪里飞舞的意境，也更凸显出"松"不畏严寒、坚韧不拔的气节。刘岩的"梅"出场时，编导运用装置艺术在舞台中设计了一个黄色的月牙，舞者在月牙处慢慢"生长"，舞者时而双臂缠绕，时而控腿犹如梅花的奋力生长。红色的灯光配合着舞者红色艳丽的梅花图案服饰，展现出"梅"的俏丽和悠然，让舞台呈现出梅独有的"梅花香自苦寒来"的气质。杨丽萍"竹"的出场被编导用投影技术设计为影子舞，编导将一轮明月投影到舞台后方的幕布上，舞者以她修长的身材和由脚底慢慢上升的动作表达了"竹"吱吱拔节的动感，随着音乐节奏的变换，多媒体舞台上缓缓出现了一大片水面，波光潋滟中，仿佛水边的青竹随风起舞。杨丽萍以她的细腕和指尖的独特魅力表现竹叶在交织生长的情景，投影月亮幻化成绿色的灯光，四周的竹子更显得生机勃勃。演员身着不同色彩的服装与灯光融汇成白雪皑皑的松林、迎寒绽放的梅花、翠色盎然的竹海，舞蹈作品通过多媒体技术的运用营造出寒冬中梅松映竹、生命顽强、品格高洁的深远意境。

单元习题：

1. 本章重点掌握的知识点：舞蹈音乐、舞台美术、多媒体舞台、装置艺术。

2. 本章需要了解的知识点：舞蹈作品中服饰设计的原则、舞蹈道具的分类和运用、舞蹈灯光的分类、多媒体舞台的特点。

3. 结合本章内容进行思考：

①舞蹈和舞蹈音乐的关系。

②多媒体舞台的运用方式。

图录

图1　舞蹈《爱莲说》剧照

图2　舞蹈《邵多丽》剧照

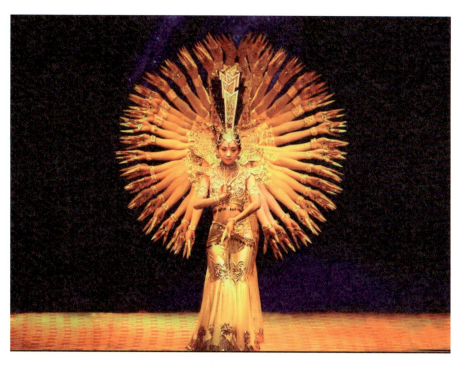

图 3　舞蹈《千手观音》剧照

图 4　舞蹈《庭院深深》剧照

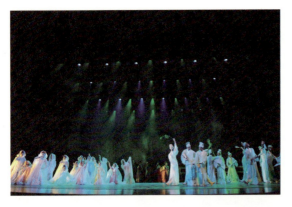

图 5　舞剧《牡丹亭·序》剧照

图 6　舞剧《牡丹亭》第一幕《闺熟·惊梦》剧照之一

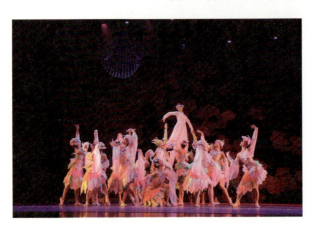

图 7　舞剧《牡丹亭》第一幕《闺熟·惊梦》剧照之二

图 8 舞剧《牡丹亭》第二幕《写真·离魂》剧照之一

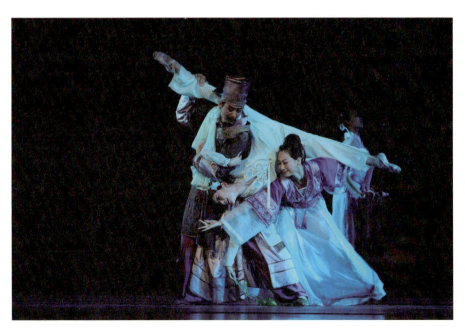

图 9 舞剧《牡丹亭》第二幕《写真·离魂》剧照之二

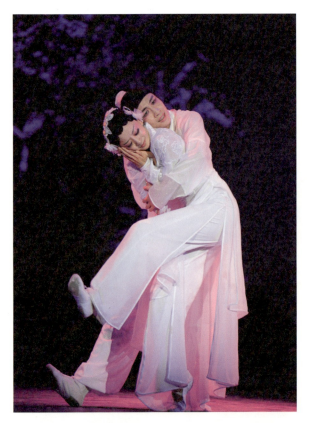

图 10　舞剧《牡丹亭》第三幕《魂游·冥誓》剧照之一

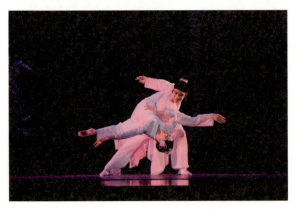

图 11　舞剧《牡丹亭》第三幕《魂游·冥誓》剧照之二

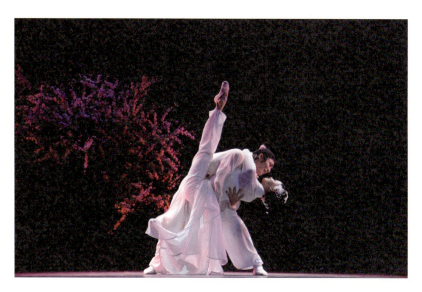

图 12　舞剧《牡丹亭》第三幕《魂游·冥誓》剧照之三

253

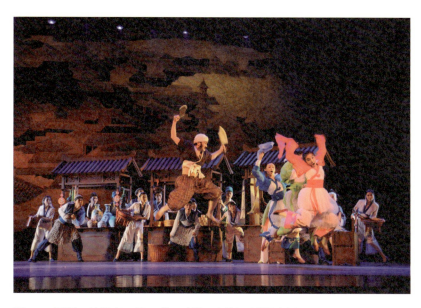

图 13　舞剧《牡丹亭》第三幕《魂游·冥誓》剧照之四

图 14　舞剧《牡丹亭》第四幕《冥判·回生》剧照之一

图 15　舞剧《牡丹亭》第四幕《冥判冥判·回生》剧照之二

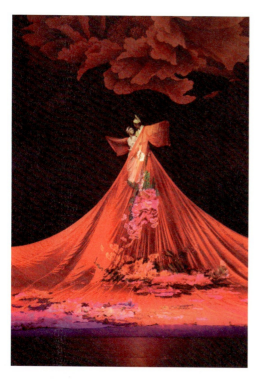

图 16　舞剧《牡丹亭》第四幕《冥判·回生》剧照之三

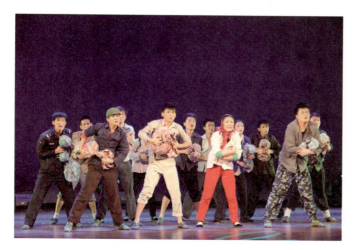

图 17　舞蹈《进城》剧照

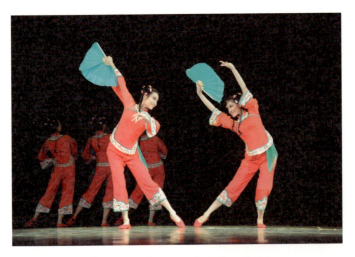

图 18　舞剧《潘玉良》第一幕《初涉尘世》剧照之一

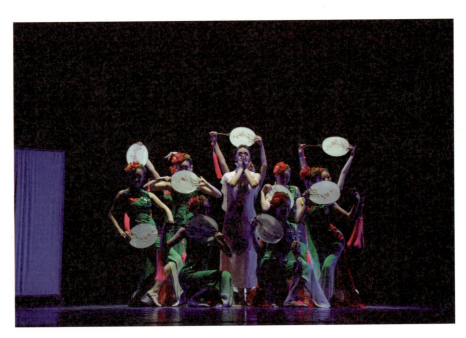

图 19　舞剧《潘玉良》第一幕《初涉尘世》剧照之二

图 20　舞剧《潘玉良》第二幕《羽化蜕变》剧照之一

257

图 21　舞剧《潘玉良》第二幕《羽化蜕变》剧照之二

图 22　舞剧《潘玉良》第二幕《羽化蜕变》剧照之三

图 23　舞剧《潘玉良》第二幕《羽化蜕变》剧照之四

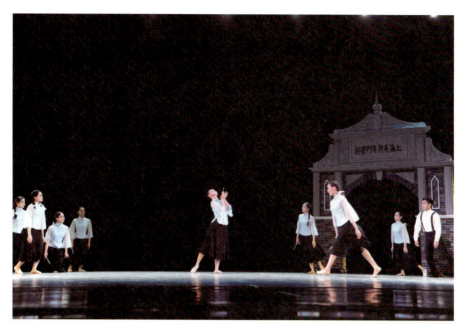

图 24　舞剧《潘玉良》第二幕《羽化蜕变》剧照之五

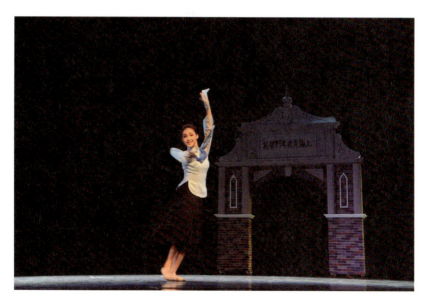

图 25　舞剧《潘玉良》第二幕《羽化蜕变》剧照之六

图 26　舞剧《潘玉良》第三幕《不测风云》剧照之一

260

图 27　舞剧《潘玉良》第三幕《不测风云》剧照之二

图 28　舞剧《潘玉良》第三幕《不测风云》剧照之三

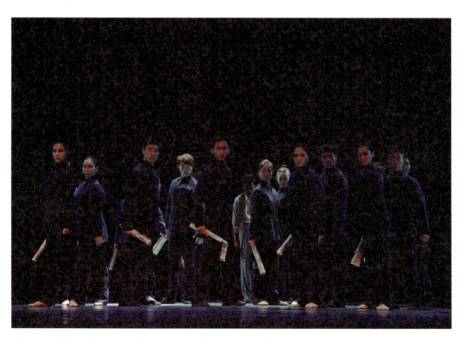

图 29　舞剧《潘玉良》第三幕《不测风云》剧照之四

图 30　舞剧《潘玉良》第三幕《不测风云》剧照之五

图 31　舞剧《潘玉良》第三幕《不测风云》剧照之六

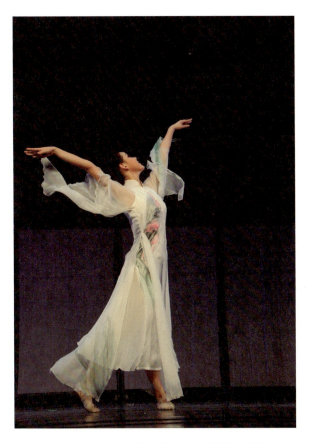

图 32　舞剧《潘玉良》第四幕《破茧成蝶》剧照

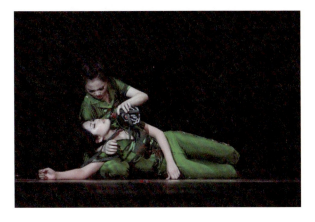

图 33　舞蹈《同行》剧照

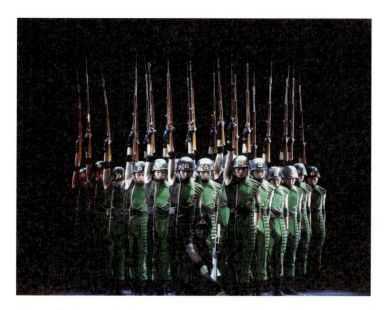

图 34 舞蹈《士兵与枪》剧照

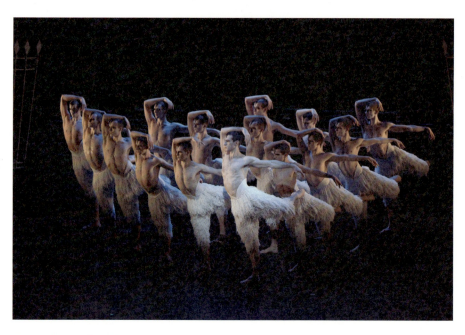

图 35 舞剧《天鹅湖》（男版）剧照

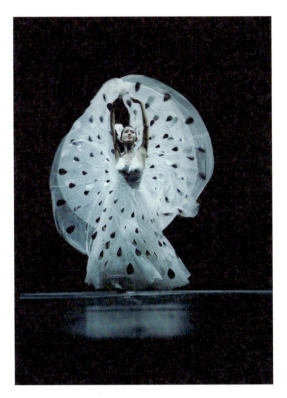

图 36　舞蹈《雀之灵》剧照

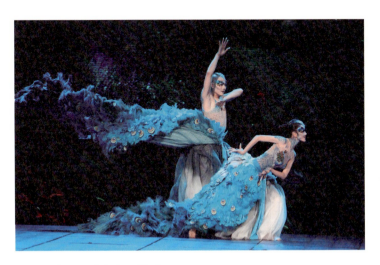

图 37　舞剧《雀之恋》剧照

后 记

　　经历三个寒暑，这本《舞蹈创作基础理论》教材终于和广大读者见面了，值此付梓之机，笔者携诸位研究生向大家表达一份诚挚谢意。《管子·形势解》曰："士不厌学，故能成其圣。"是说勤于学习的人，能够成为德智高尚的人。汉扬雄《法言·学行》云："学则正，否则邪。"强调读书学习，引人走上正道坦途，否则会误入歧途。引据古训以为证明撰写教材责任重大，也体现出我们师生为这本教材的问世勤奋耕耘，心存高远。

　　这本《舞蹈创作基础理论》教材的蓝本，是笔者三年前撰写的教案文本，用于舞蹈编导和舞蹈学本科专业教学，经过不断修订，终于成稿。关于舞蹈编导的基础理论课程设置，一直是高等舞蹈教育中的一块缺失。综观国内各高等院校，大多开设了"舞蹈编导"专业，但长期以来舞蹈编导专业偏重实践教学，而在编导理论教学方面缺少专门课程的开设，更没有规范统一的教材；关于编导的基础理论知识，往往是依靠编导教师在实践课上顺带讲述的。这种讲述方式有其优点，即与实践紧密结合，学生当场能有形象化的理解，但这种授课方式也存在明显的不足，因为它缺少系统化的知识体系。没有教材的依托，仅依靠编导教师个人的素养，教师按照自行方式进行教学，往往缺乏知识性、科学性、严谨性。有的院校是依靠开设舞蹈赏析课程，来给学生补充舞蹈编导的相关知识。这种方式也具有一定的片面性。舞蹈赏析课本质上是针对舞蹈作品的全方位赏析，是从舞蹈表演、舞蹈创作、舞蹈审美等各个角度对作品进行分析，因此无论是"舞蹈赏析"，还是"舞蹈概论"、"舞蹈评论"等，都不能替代舞蹈编导专门的基础理论课程。随着舞蹈高等教育的快速发展，以往经验式和缺乏系统性教材的陈旧教学方式理应改变。故而，本

教材的推出是为了适应舞蹈教学发展新趋势的需要，力求以知识化、实践化、系统化和科学化的教学模式取代以往的旧模式。

三年来，笔者携诸位研究生走访国内主要舞蹈院校，查找相关系科，在广泛调查各艺术院校"舞蹈编导"课程现状的基础上，根据专业教师的授课要求，以教学和考查学生课堂练习为主线，辅以大量教学实践案例，穿插适当的理论解析撰写而成。本教材特色主要体现在以下两个方面：一是作为舞蹈编导理论课程的规范教材，强化教学过程中的关键点和亮点，注重知识的循序渐进，集合舞蹈编导教学中被广泛认可的有效技法，并引入国外编导教学的内容。每章既有清晰简洁的导论，又有画龙点睛式的单元习题，使学生在学习时有章可循，思路清晰。不仅如此，本教材与同类教材相比，侧重于编导理论知识的梳理，同时加入编导实践教学的训练内容，使教学内容更趋完善，并将理论知识和作品分析结合在一起，更具有知识性、逻辑性和系统性。该教材还增加了许多舞蹈创作新领域的编创知识，诸如舞剧时空创作、环境编舞法、新媒体舞蹈创作法等，具有学术的前瞻性，更适应时代发展和教学需求。二是为报考舞蹈创作基本理论研究方向的学生提供专业参考用书，形成自学与助学的有机结合，在完善本科教学要求的同时，为进一步深造学习设计相应的环节，如"舞蹈创作"概念，涵盖了"舞蹈编导"的重要内容。它既有编导的实践技法成分，又有艺术创作的理论内容；既有技法训练可参照，又有创作理论可遵循。此项教学改革在国内艺术院校的舞蹈教学中当属前列，也是此教材注重教学改革的一种尝试和成果，将对舞蹈编创教学产生重要的推进作用。

这本教材作为舞蹈编导和舞蹈学本科专业教材，内容涉及全面，不仅有丰富的基础知识和基本训练方法，而且还融汇舞蹈学界关于舞蹈编导的新认识，以供学生修学参考，提升学业水平。当然，由于撰写与修订时间有限，再加上我们师生功力浅显，其中错漏之处，恳请大家不吝赐教。

最后要特别感谢苏州大学出版社为本教材的出版提供的帮助，同时还要感谢已注明参考、引用的各类教材、论著、论文及其他文献资料的作者，所有引用资料都是支撑起这教材的核心内容，丰富了舞蹈编导理论课程的教学内容。愿本教材能使学生真正学到自己需要的知识，让学习的知识能够运用到舞蹈编导的实践当中，使学生获得充分的创作经验，培养学生的应用意识和创作能力。

许　薇

2014年6月于南京艺术学院舞蹈学院